디자이너의 일상과 실천

일러두기

• 단행본, 정기간행물, 전시는 『』, 글, 곡, 작품 이름은 「」로 묶었다.

• 외국 인명, 장소 등의 외래어 표기는 국립국어원의 외래어 표기법을 따르되 예외를 두었다.

디자이너의 일상과 실천

2023년 4월 5일 초판 발행 • 2024년 5월 3일 5쇄 발행
지은이 권준호 • **펴낸이** 안미르, 안마노, 오진경 • **편집** 소효령 • **편집 도움** 윤상훈 • **디자인** 권준호
표지 레터링 김태룡 • **영업** 이선화 • **커뮤니케이션** 김세영 • **제작** 퍼스트경일
글꼴 AG 최정호 민부리, AG 최정호체, 펜돋움, Family, Rand

안그라픽스
주소 10881 경기도 파주시 회동길 125-15 • **전화** 031.955.7755 • **팩스** 031.955.7744
이메일 agbook@ag.co.kr • **웹사이트** www.agbook.co.kr • **등록번호** 제2-236(1975.7.7)

ISBN 979.11.6823.210.5 (03600)

디자이너의 일상과 실천
A designer's Everyday and Practice

권준호
Kwon Joonho

안그라픽스

목차

디자이너의 글쓰기

The Writings of a Designer

스마트폰이 대중화되기 시작할 무렵, 어느 정도 지적 허영심에 빠져 있는 사람들과 마찬가지로 나 역시 그 기계를 한동안 거부했다. 이미 스마트폰을 통한 정보 공유와 관계 맺기가 일반화된 시점까지도 지하철에서 작은 화면에 얼굴을 파묻고 있는 사람들을 한심하게 생각하며 가방에서 책을 꺼내 내가 그들과 얼마나 다른 사람인지 과시하려 했었다. 그러나 그것이 얼마나 부질없는 짓인지를 깨달은 것은 바지 속에 있던 스마트폰을 미처 발견하지 못하고 세탁기에 돌려버린 후, 지하철에서, 버스를 기다리며 혹은 잠자리에서의 무료함을 견디지 못하는 나를 발견했을 즈음이었던 것 같다. 결국 나는 남들과 다르다는 강박감을 표출하려던 시도는 맥없이 끝나버렸고 요즘 나는 잠들기 전 독서의 즐거움이 어떤 것이었는지, 길거리에서 낯선 사람들을 관찰하며 발견했던 소소한 즐거움은 무엇이었는지 기억하지 못하는 지경에 이르렀다. 얼마 전 이사 온 지 7년이 되어가는 집의 책장에 이사 온 날과 별반 다르지 않은 양의 책이 꽂혀 있는 것을 보며 나는 새삼 경각심을 느낀다.

구체화되지 않은 정보의 구조를 분석하고 엮어내어 시각적인 형태를 만들어나가는 디자인 과정은, 머릿속에 부유하는 얼마간의 생각들과

삶 속에서 축척된 경험을 토대로 한다. 그러므로
디자인을 업으로 삼고 있는 사람이 습득해야만 하는
삶의 여러 원재료 중, 단편적인 소비성 정보의 비중이
점점 높아지는 것은 분명 위험한 일이다. 나에게
글쓰기는 내가 읽거나 겪어낸 사람과 사물, 그리고
체험한 현상들을 이미지라는 보호막 없이 민낯 그대로
드러내는 일이다. 글쓰기의 숙련도가 부족한 만큼 나의
생각과 경험은 억지로 꾸며지거나 각색되지 않고, 좀
더 솔직하고 온전한 생각의 덩어리로 만들어지곤 한다.
생각과 경험을 글로 남기자는 결심은, 소비성 정보가
아닌 더 많은 글을 읽고, 온라인이 아닌 현실의 삶에서
더 다양하고 깊은 경험의 순간을 흘려보내지 말라는,
내가 나에게 내주는 일종의 과제이기도 하다.

　　　　한국에 돌아와 동료들과 작업실을 시작한 지
벌써 10년이 되었다. 많은 사람들을 만나고 다양한
작업을 겪으면서, 학생 시절 생각했던 디자인과
현실에서 일상이 되어버린 디자인의 간극은 생각보다
크다는 것을 깨닫는다. '창작'이라는 막연하고
설레기만 했던 행위가 어느새 밥벌이를 위한 노동이
되어버렸을 때, 반복되는 노동 사이에서 회의감에
빠지지 않기 위해서라도 순간의 경험을 기록하는 일은
나에게 중요하다.

디자이너로 산다는 것은 관찰하며 살아가는 삶이다. 디자이너는 현실의 단면을 시각적으로 구현하고, 때로는 삶의 깊은 곳 이야기를 전달하는 도구를 만들어낸다. 그 과정에서 글쓰기가 삶 속에서 이루어진 다양한 관찰을, 비판과 반성의 태도가 결여된 무책임한 이미지로 가공되지 않게 하는 최소한의 정화 장치가 되어주길 바라고 있다.

『디자이너의 일상과 실천』이라는 제목으로 묶인 이 책에는 지난 10여 년 동안 여기저기에 끄적인 메모들과 매체의 청탁으로 작성한 원고, 이메일을 통해 주고받은 편지 등 매우 사적인 기록과 제법 공적인 발언이 모여 있다. 글과 글 사이의 온도가 급격하게 바뀌는 것에 대한 우려가 있었지만, 어쩌면 그런 투박함이 디자이너라는 −글쓰기의 비전문가만이− 쓸 수 있는 매끈하게 정제되지 않은 글의 매력이지 않을까 하는 마음으로 글을 엮었다. 디자이너의 일상이란 미디어에서 그리는 것처럼 세련되거나 쿨하지만은 않다는 것을, 가능한 한 솔직한 언어와 정직한 표현으로 말하고 싶었다. 글을 쓰는 행위는 디자인의 결과물처럼 대놓고 보여주기는 겸연쩍지만, 그래도 누군가가 봐주었으면 하는 모순된 욕망에 의지하고 있다. 그 모음을 세상에 드러내는 것은 용기가 필요한 일이다.

그러나 한국 사회에서 디자이너로 살아가며 느낀
경험을 공유하는 것만으로 누군가에게는 작은 도움이
되길 바라는 마음으로 글을 엮었다.

낯섦과 설렘이 공존했던 '일상'과 '실천'이라는
단어는 어느새 삶의 일부가 되어 '우리'를 대변하는
표현으로 자리 잡았다. 10년의 시간 동안 동업자로서의
부족함을 채워준 동료이자, 20년이 넘는 시간 동안
정서의 허기를 채워준 친구들, 경철이와 어진이에게
감사를 보낸다.

ㄱ

가용 예산과 눈치 게임

디자이너는 돈을 받고 디자인이라는 서비스를
제공한다. 의뢰자는 디자이너가 만들어내는 유무형의
디자인과 그에 따른 서비스를 노동의 시간, 형태, 과업
항목에 따라 디자이너에게 합당한 금액을 지불해야
한다. 그러나 한 사회에서 모두가 동의하는 디자인
비용의 기준이 존재하지 않기 때문에*, 디자이너와
클라이언트는 무엇이 '적절한 견적'인지를 두고
끊임없는 눈치 게임을 벌인다.

　　우리는 무턱대고 견적을 물어보는
클라이언트에게 '가용 예산'이 어느 정도인지를
물어본다. 단체와 개인, 기업과 비영리 기관 등
클라이언트의 상황에 따라 디자인에 지출하는 예산은

천차만별이지만, 우리가 가용 예산을 물어보는
이유는, 그것이 우리가 만들어내는 디자인에 그들이
얼마만큼의 가치를 부여하고 있는지를 알아볼 수
있는 하나의 척도가 되기 때문이다. 그러나 대부분의
클라이언트는 (이미 배정된 예산이 있더라도) 그들의
가용 예산을 공개하지 않고, 견적서를 받아본 후 예산이
배정될 것이라는 자동 응답기 같은 회신을 보내온다.

매번 반복되는 이 지난한 눈치 싸움 중에
나는 (불경스럽게도) 성경에 등장하는 과부의 헌금
이야기가 떠올랐다. 복음서에 등장하는 한 과부는 두
렙돈을 헌금으로 바쳤다. 당시 노동자의 일당이 백 렙돈
정도였다고 하니, 두 렙돈은 한 끼 식사를 때울 수 있을
정도의 적은 돈이었을 것이다. 그러나 부자들은 '그들의
풍족한 중에서' 일부를 헌금했지만, 가난한 과부는
'자신의 가난한 중에서' 전부를 헌금했기 때문에,
예수는 과부의 헌금이 상대적으로 더 큰 예물이라고
공표한다. 이 이야기는 돈이라는 재화가 한 사회에서
공동의 합의로 공유하고 있는 절대적 가치가 아닌,
그것을 사용하는 주체의 처지를 고려한 '상대적 가치'
또한 지니고 있음을 말하고 있다. 돈의 상대적 가치를
알 수 없었던 학창 시절, 중등부 예배 시간에 접한
'과부의 헌금' 이야기는 깊은 인상을 남겼다.

동일한 분량과 강도의 작업이라도, 그 작업의 비용은
상대적으로 다르게 책정될 수 있다. 우리가 '같은
분량의 일'에 다른 보수를 받는 이유는, 디자이너에게
'보수'의 개념이 돈이라는 단일 기준으로 환산될 수 없기
때문이다. 그 계산 안에는 하나의 작업이 갖는 사회적
의미, 작업자로서 느끼는 창작의 재미, 그리고 무엇보다
그 프로젝트를 의뢰하는 사람이 보여주는 '작업 자체와
작업자에 대한 존중'이라는 변수가 포함된다.

　　　이 모든 변수를 고려해 적절한 디자인 비용을
정하는 일은 여전히 어려운 일이다. 그러나 작업에 대한
애정과 디자이너의 노동에 대한 존중이 수반된다면,
예산을 정하는 일은 자신의 패를 숨긴 채 상대를 떠보는
눈치 싸움이 아닌, 서로의 상황과 입장을 이해하고
조율해 나가는 투명하고 건강한 협상이 될 수도 있다.
갑과 을, 클라이언트와 용역 업체가 아닌, 디자인이라는
노동이 갖는 특수한 상대적 가치를 이해할 수 있는,
하나의 프로젝트를 함께 만들어가는 협업자를 좀 더
자주 만나기를 언제나 고대하고 있다.

● 　한국디자인산업연합회에서 공표한 디자이너 노임단가표가 존재하지만
실무에 적용하기에는 현실성이 떨어진다.

견적 비교를 위한 견적서

어느 날 아무 내용도 없이 첨부파일 하나를 보내면서
'견적을 넣어달라'는 메일을 무시했더니, 작업실로
전화가 왔다. 너무나 당당하게 왜 견적을 안 보내냐고
묻는 그에게 '견적 비교를 위한 견적서는 보내지
않는다'고 대답하자, 그는 '업체의 견적을 비교하고
최저가를 제시한 업체를 고르는 게 뭐가 문제냐'고
되물었다. 인터넷 쇼핑몰에서 가격 비교를 하듯이
디자인 역시 최저가에 구매하겠다는 발상이 무엇이
잘못되었는지 반박하려다가, 그 떨떠름하고 무신경한
목소리에 어떤 무력감이 차올라 '그렇게 작업 안
합니다'라고 짧게 대답하고 전화를 끊었다. 디자인
강국을 외치는 한국에서 '@korea.kr' 이메일 계정을

쓰는 '홍보 담당자'의 무감한 태도는, 여전히 한국 사회에서 디자이너를 바라보는 시선이 어디쯤에 머무르는지 가늠하게 한다.

기능과 형태, 소재와 브랜드까지 동일한 상품이, 유통과 홍보 마케팅 비용 등의 이유로 여러 쇼핑몰에서 다른 가격으로 판매될 때, 사람들은 최저가 검색을 통해 상품을 구입한다. 모든 조건이 동일하다면 어느 쇼핑몰이 더 저렴한 가격을 제시하는지 비교하는 것은 지극히 당연한 일이다. 하지만 디자이너들은 작업을 풀어내는 과정과 논리, 발상과 표현법 등에서 공통점을 찾기가 더 어려울 만큼 각기 다른 개성을 지니고 있다. 하나의 프로젝트를 시각적으로 구현해 줄 디자이너를 가격 비교를 통해 결정하는 것은, 디자인의 특성에 대한 몰이해에 기반하거나, 디자이너를 클라이언트의 요구를 단순 구현하는 용역이라고 인식하는 편견에서 비롯된다. 어차피 결과물은 클라이언트의 기대치에서 맴돌아야 하니, 어떤 디자이너가 선정되든 그들에게 전달되는 결과물이 큰 차이는 없을 것이라 생각하는 것인지도 모른다.

이러한 태도는 디자이너를 창작에 기반한 작업을 하는 주체가 아닌, 고객의 요구를 그대로 반영하는 하청업체로 인식하는 철저하게 자본주의적

발상이라는 점에서 씁쓸함을 남기지만, 사실 더 심각한 문제는 따로 있다. 누군가 디자인을 필요로 할 때, 그 디자인이 해결해야 하는 문제는 결코 획일적이지 않다. 이를테면 패션 브랜드 아이덴티티 작업과, 비엔날레를 위한 그래픽 작업을 동일한 방법론으로 접근할 수는 없다. 전자와 후자의 작업은 각기 다른 대상을 염두에 두고 디자인되어야 하고, 그 둘의 간극은 '그래픽 디자인'이라는 하나의 범주로 묶기에는 생각보다 멀리 떨어져 있다. 디자이너가 한 프로젝트의 문제 해결을 위해 다양한 범주의 사전 조사를 진행해야 하는 것과 마찬가지로, 클라이언트 역시 의뢰하려는 과업의 본질을 가장 잘 이해하고 풀어낼 수 있는 디자이너가 누구인지에 대해 고민해야 한다. 어떤 큐레이터도 일생 동안 돌과 철재를 소재로 단정한 조각 작품을 선보이던 작가에게, 화려한 색채의 유화 작품을 의뢰하진 않는다. 물론 하나의 작품 세계를 깊게 파고드는 작가와, 다양한 프로젝트를 민첩하게 풀어내야 하는 디자이너를 동일 선상에서 비교할 수는 없을 것이다. 그러나 디자이너는 이성과 직관의 균형잡기를 통해 결과물을 만들어내고, 그 과정에서 동반되는 창작의 행위 자체는 예술가의 그것과 다르지 않다.

디자이너의 포트폴리오는 한 디자이너가

쌓아온 문제 해결의 과정과 결과를 살펴볼 수 있는 기준이 된다. 프로젝트의 실무자라면 기계적인 가격 비교가 아닌, 디자이너의 포트폴리오를 통해 해당 프로젝트에 적합한 작업자가 누구인지 파악하려는 분석적인 노력이 반드시 뒷받침되어야 한다.

의뢰하려는 과업과 디자이너의 적합성을 연결 짓지 못한 채, 단지 가격 비교를 통해 디자이너를 결정하는 것은 좋은 작업을 위해 실무자가 담당해야 할 업무를 방기하는 일종의 직무유기라고 할 수 있다. 첫 단추가 잘못 끼워진 프로젝트는 결국 좌표를 잃어버린 채 목적지인 바다가 아닌 산으로 갈 수밖에 없다.

교훈

크고 작은 펍과 바, 그리고 게이 클럽을 지나 소호의
골목 모퉁이에 위치한 반브룩^{Barnbrook} 스튜디오로
출근하던 첫날은 비가 많이 내렸다. 내가 살던 이스트
런던에서 스튜디오가 위치한 센트럴 런던까지는
자전거로 30분 정도 걸리는 거리였는데, 런던의 지하철
요금을 감당하기 어려웠던 (어쩌면 런던에서 일하는
디자이너는 왠지 프라이탁 가방을 메고 자전거로
출근해야 할 것만 같은 전형적인 허세 때문에) 나는
굳이 자전거를 끌고 길을 나섰다.

하필이면 그날따라 자전거 바퀴에 바람이
빠지면서 나는 결국 20분이나 지각했는데, 면접 날
처음으로 동양인 인턴을 채용하는 것이며, 자신은

무엇보다 시간관념을 중요하게 생각하는데 한국
사람들은 시간을 잘 지킨다는 말을 들었다고, 조너선
반브룩Jonathan Barnbrook이 그 부리부리한 눈을 번뜩이며
했던 말이 계속 떠올랐다. 물에 빠진 생쥐 꼴로 시작한
인턴 첫날의 기억은, 지금 생각하면 앞으로 펼쳐질
3개월의 험난한 인턴 체험을 예견한 것일지도 몰랐다.
　　　반브룩 스튜디오에서 인턴을 하게 된 것은
나에게 하나의 사건이었다. 조너선은 내가 학창 시절
막연하게만 느꼈던 '디자이너의 사회적 책임'이라는
주제를 구체적인 작업과 행보로 현실에서 구현하고
있는 몇 안 되는 디자이너였다. 2000년, 조너선을
포함한 몇몇의 디자이너가 발표한 '중요한 것 먼저
선언First Thing First Manifesto*'은 디자인이 사회정치적인,
그리고 정신적인 영향력을 대중에게 끼칠 수 있다는
인식을 심어주었고, 대량생산을 통해 확산되는
디자인에 대해 책임감을 가져야 한다는 논의를
공론화했다. 특히 어느 인터뷰에서 그가 언급한 한국
기업과의 사례는 나에게 깊은 인상을 남겼다.

"최근에 우리는 어떤 한국 기업과 일한 적이 있다.
그들은 도로와 호텔 등을 가지고 있는 거대 기업이었고,
그 기업의 웹사이트는 굉장히 잘 디자인된, 행복한

가족의 사진으로 장식되어 있었다. 그러나 실제로
그들의 부는 한국전쟁에 기반한 것이었다. 그들은
전쟁에서 사용된 지뢰와, 1980년대 학생운동에 쓰인
최루탄을 생산하기도 했다. 그래서 나는 그 사람들과
일하는 것을 그만두기로 결정했다.

　　　　나는 정중하게 내가 왜 당신들과 일할 수
없는지에 대해서 편지를 썼다. 나는 그들이 영어를
굉장히 잘한다고 생각했지만, 그들은 답장하지 않았다.
아마도 그들은 그 주제에 대해서 토론하고 싶지 않았을
것이다. 그러나 나는 최소한 내가 왜 그 일을 하지 않는
것인지 설명했다."

그는 자신이 할 수 있는 일과 할 수 없는 일, 해야만
하는 일과 해서는 안 되는 일에 대한 분명한 기준이
있고, 그렇기 때문에 자본의 압력에서 자유로운
디자인을 할 수 있다고 말했다. 그 말에는 그의
작업은 아무나 돈을 낸다고 얻을 수 있는 것이 아닌,
한 사회의 구성원으로서 최소한의 책임을 공유하는
사람과 함께 만들어가는 공동 작업이라는 의미가
담겨 있었다. 그의 그러한 태도는 환경과 여성을 위한
공익단체, 시민운동을 주도하는 비영리단체, 데미안
허스트와 같은 현대사회의 폐부를 드러내는 예술가,

그리고 패션과 음악의 경계에서 새롭고 급진적인
시도를 이어온 데이비드 보위와 같은 동료이자
클라이언트와의 작업에 고스란히 반영되고 있었다.

　　　인턴 면접에서 나는 내가 한국이라는 사회에서
겪은 부조리에 대해 작업으로 어떤 발언을 해왔는지,
자본을 위한 디자인이 아닌 사회적 약자와 소외받는
사람들을 위해 어떤 작업을 해나갈 것인지를 들떠서
이야기했다. 당시에 나는 대학원 졸업 작업으로
런던 디자인 위크 신인상을 수상하고 런던에서
활동하는 예술가들의 등용문이라고 불리는 사치
갤러리 뉴 센세이션에 당선되었으며, 모교인 영국
왕립예술대학에 강사로 초빙되는 등, 나름 성공적인
유학 생활을 이어가고 있었다. 나는 내가 이룬 성취에
한껏 도취되어 있었고, 당장이라도 디자인을 통해
세상을 좀 더 좋은 곳으로 바꿀 수 있을 거라는 허황된
기대에 부풀어 있었다.

반브룩 스튜디오에서 처음으로 부여받은 작업은
영국의 작가 찰스 디킨스의 소설 『위대한 유산』을 읽고
그 내용을 기반으로 타이포그래피 포스터를 만드는
것이었다. 영국에서 5년을 살았지만 여전히 원서를
능숙하게 읽는 것은 쉬운 일이 아니었고, 나는 책을

읽는 데만 너무 많은 시간을 써버렸다. 타이포그래피 작업을 위해서는 작업의 소재인 텍스트에 대한 이해가 있어야 하는데, 첫 단추부터 잘못 끼워진 작업이 수월하게 진행될 리가 없었다. 나는 문맥을 파악하지 못하고 엉뚱한 곳에서 글을 잘라냈고, 부적절한 곳에 붙여넣기를 반복했다.

그 모습을 지켜보던 조너선의 인내심은 어느 순간 폭발해 버렸고, 내 키보드를 부술듯이 내리치며 그는 "너 도대체 학교에서 타이포그래피를 배우긴 한 거냐?"라며 소리치듯 물었다. 나는 그 순간 내가 자랑스럽게 생각하던 나의 타이포그래피 실력이란 사실 '실무 디자인'에서는 아무 쓸모없는, 예술가를 흉내 내는 학생들의 습작에서나 통용되는 허세에 불과하다는 것을 깨달았다. 내가 인턴 기간 동안 조너선에게 칭찬받은 경험은 포스터를 끼울 적절한 액자를 사온 것이 전부였는데, 얼마나 의기소침해 있었던지 포스터 디자인에 어울리는 액자를 고르는 안목을 인정받았다는 사실이 기쁘기까지 했다.

반브룩 스튜디오에서 경험한 3개월간의 인턴 생활은 내가 세상을 향해 던지고자 하는 질문, 사회의 부조리에 대한 발언이 온전히 전달되기 위해서는 그것을 담아내는 디자인의 기본이 먼저 갖춰져야

한다는, 너무나 당연한 사실을 깨닫는 과정이었다. 조너선은 스튜디오로 들어오는 작업 문의를 구성원들과 공유했고, 작업을 의뢰하는 기업 혹은 단체가 사회, 환경, 정치적으로 스튜디오의 방향성과 어긋나는 곳은 아닌지 검증한 후에 일을 수락했다. 하지만 이 단계를 넘어선 후에는 사회의 변화를 꿈꾸는 이상주의자가 아닌 철저하게 미적인 조형감과 실용적인 기능에 충실한 디자이너의 자세로 작업에 임했다. 작업 시간을 엄수하고, 클라이언트와의 약속을 위해 철저한 계획하에 작업을 만들어가는 그의 태도는 내가 그 기간 동안 배운 가장 큰 교훈이다.

인턴 마지막 날, 그동안 스튜디오에서 나를 가장 잘 챙겨주던 마크가 넌지시 말했다. "지난번 인턴은 3개월을 채우지 못하고 도망갔는데, 잘 견뎌낸 걸 축하해." 반브룩 스튜디오에서의 경험이 없었다면, 나는 내 알량한 지적 허영심에 도취되어 현실감 없는 이상주의자가 되었을지도 모른다. 지금도 키보드를 가차 없이 내리쳐 준 그에게 감사하고 있다.

「First Things First」 선언문(2020 개정판)

우리, 여기 서명한 디자이너는, 자본주의라는 기계의 바퀴에 기름 바르고 계속 작동시키기 위해 인류와 지구보다 이윤을 우선시하는 세상에서 자라왔습니다. 우리의 시간과 에너지는 수요를 창출하고, 인구를 착취하고, 자원을 추출하고, 매립지를 채우고, 공기를 오염시키고, 식민지화를 촉진하고, 지구의 6번째 대량멸종을 가속화하는 데 점점 더 많이 사용되고 있습니다. 우리는 지구에 존재하는 종種 중 일부만 편안하고 행복한 삶을 살도록 도와주고 나머지는 해를 입도록 방치했습니다. (디자인은 때로는 배제하거나, 제거하거나 차별하는 역할을 합니다.)

이 이념은 많은 디자인 교사들과 전문가들에 의해 끊임없이 계속되어 왔습니다. 시장은 이에 보상을 주고, 모방과 '좋아요' 물결은 이를 강화합니다. 디자이너들은 그들의 기술과 상상력을 패스트 패션, 빠른 차, 패스트 푸드, 일회용 컵, 뽁뽁이, 플라스틱, 피젯 스피너, 냉동식품, 그리고 코털 제거기를 팔기 위해 사용했습니다. 우리는 건강하지 않은 신체 이미지와 음식, 사회적 고립과 우울증을 전파하는 제품과 앱을 사용하고, 불균형한 영양 소비, 약물의 과소비, 틱톡TikTok을 하고, 끊임없이 스크롤의 판매를 유도합니다. 그리고 이 모든 것을 반복하는 소비 패턴을 조장합니다. 상업적인 작업은 항상 보상을 주었고, 많은 디자이너들은 이를 따랐고, 결국 이것이 디자이너들이 하는 일이라고 인식하게 하는 결과를 가져왔습니다. 이는 결국 세계가 디자인을 인식하는 방식이 되었습니다.

많은 디자이너들은 디자인을 바라보는 이러한 시각에 점점 더 불편함을 느꼈습니다. 이 때문에 우리는 디자이너들이 무엇을 어떻게 디자인해야 하는지에 대해 대대적인 변화를 촉구합니다. 기후 변화는 계층, 인종, 그리고 성별에 기반한 지배력과 심각하게 얽혀 있으며, 우리는 더는 지속가능성을 추구할 수 없습니다. 우리는 새로운 시스템을 만들어서 기존의 잘못을 멈추고 치유해야 합니다.

출처 : https://www.firstthingsfirst2020.org/korean

그들의 동거

작업실을 시작할 때 즈음 부모님이 어디에선가
강아지를 입양해 왔다. 진돗개의 피가 섞인, 초롱초롱한
눈망울을 가진 녀석에게 작업실의 이름을 따서
'일상이'라고 이름을 붙였다. 일상이는 부모님 집의
든든한 지킴이이자 아버지의 등산 파트너로 무럭무럭
자랐다. 그러던 어느 날 동네를 떠돌던 새끼 고양이
한 마리가 일상이 곁으로 왔다. 다른 고양이가
접근하면 으르렁거리고 거칠게 짖던 일상이가
이상하게도 유난히 작은, 자기와 같은 색깔의 털을
가진 그 아이에게는 온순했다. 심지어 자기 밥그릇을
나누어주기까지 했는데(!), 밥 먹을 때는 아버지가
다가가도 으르렁거리던 녀석이 말이다.

26

그날 이후로 그 작은 고양이는 매일같이 일상이 곁을 맴돌더니, 어느 날부터는 아예 눌러앉아 일상이와 함께 살고 있다. 부모님은 일상이가 오기 전에 하늘나라로 떠난 강아지인 '랑이'의 이름으로 그 아이를 부르기로 하고 집과 밥을 주었다.

나는 지난 연휴에 꽤 오랜 시간 집에 머물면서 한동안 이 기묘한 관계를 관찰했다. 때때로 어떤 교감을 하는 듯했지만, 이 녀석들은 사실 그렇게 친해 보이지는 않았다. 함께 장난을 치지도 않았고 일상이와 산책을 나갈 때면 랑이는 어디론가 사라지고 없었다. 그 둘은 다만 함께 밥을 먹고, 함께 앉아 오랜 시간 멍을 때리고 있을 뿐이었는데, 그 모습이 너무나 평화로워 보였다.

단지 함께 있는 것만으로 서로가 마음의 위안과 안식을 얻고 있는 걸까. 일상이와 랑이가 함께 보내는 겨울이 너무 매섭지 않기를 바란다.

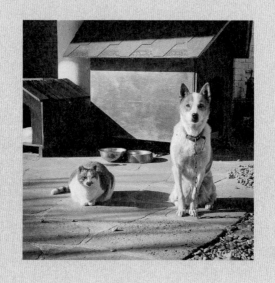

랑이와 일상이, 2016

그와 그녀의 사정

그와 그녀는 청량리역에서 대성리행 열차에 몸을
실었다. 그들은 마치 기차에서 처음 만난 사람들처럼
아무 말도 나누지 않았다. 그녀는 이별 여행이라는
말이 도무지 실감이 나지 않았지만, 옆자리에 앉은
그의 침묵은 그들의 이별을 무덤덤하게 수긍하는 것
같았다. 초겨울 바닷가는 한적했고, 그녀는 지난 2년의
시간이 이렇게 허망하게 끝나가고 있다는 것이 믿기지
않았다. 허탈한 마음을 부여잡고 서울로 올라왔을
때는 국가에서 정한 통금 시간이 얼마 남지 않은
시간이었지만, 그녀는 마지막 인사와 함께 쭈뼛거리며
돌아서려는 그를 역 앞 포장마차로 끌고 갔다. 평소
소주를 마시지 않던 그녀였지만, 그날은 소주가 주는

쌉쌀한 취기가 필요했다. "나 형*이랑 못 헤어지겠어."

　　　　남자는 가족의 기대를 한 몸에 받고 서울로
유학을 온 양반 집안 장남이었고, 여자는 종로4가에서
갈빗집을 운영하는 홀어머니 손에 자란 서울
토박이였다. 남자의 아버지는 그녀의 집안이 양반
집안에 어울리지 않는다는 이유로 그들의 결혼을
반대했지만, 대학에서 새로운 시대정신을 수혈받은
그녀는 그 이유가 지독히 시대착오적이라고 생각했다.
언젠가 그가 자신의 아버지가 동대문구청에서 일하는
공무원이라고 말해준 것이 기억이 났고, 그녀는 망설임
없이 동대문구청으로 전화를 걸었다. "아버님, 저예요.
제가 이야기를 좀 드리고 싶어요."

그녀와 그의 아버지는 종로 태극당에서 만나 근처
레스토랑에 자리를 잡았다. 그의 아버지는 자신의
일터까지 전화를 걸어 독대를 나누자고 한 그녀의
당돌함이 처음엔 어이가 없었지만, 전에 본 적 없는
그 신선함이 이상하게 싫지만은 않았다. 식당 예약이
불가능하던 시절, 그녀는 태극당 근처를 탐방하며
대화를 위한 자리를 물색해 두었고, 그의 아버지는
그녀의 그런 준비성이 마음에 들었다. 그녀는 자신의
성장 배경에 대해, 자신이 꿈꾸는 그와의 미래에 대해

차분하고 담대하게 이야기했다. 이야기를 들으면서 그의 아버지는 자신이 표면적으로 내세운 '양반 집안'이라는 이유가 이 당돌한 처녀 앞에서는 이상하게 초라하게 느껴졌다. 예비 시아버지로서, 이 결혼을 반대한 장본인으로서 그렇게 물러설 수만은 없었던 그의 아버지는 소심한 경고를 겨우 꺼내 으름장을 놓았다. "우리 집은 종갓집의 전통을 물려받은 집이다. 맏며느리로 사는 게 녹록지 않을 거다. 자신 있느냐?" 그녀는 그의 눈을 똑바로 응시하며 대답했다. "기왕 할 거면 맏며느리가 훨씬 재미있을 것 같아요. 둘째, 셋째 며느리는 시시해요."

　　집에 전화를 걸었다가 "너희 아버지 네 여자 친구가 불러내서 나가셨다"라는 말을 듣고 평소 자주 가던 식당과 카페를 샅샅이 찾아다니다가 겨우 그녀와 아버지를 발견한 그는 헐레벌떡 식당으로 뛰어들어 왔다. 하지만 이미 그들은 예비 시아버지와 며느리로서 앞으로의 계획을 한창 세워나가는 중이었다. 그렇게 그들은 부부가 되었다.**

● 　1970-80년대에는 여대생이 남자 선배를 부를 때 '형'이라는 호칭이 가장 일반적이었다고 한다.
●● 　어머니와 아버지는 1978년 고려대학교 강당에서 결혼식을 올렸다. 고려대학교는 그때까지 학생들의 결혼식 장소로 학교 강당을 대관해 준적이 없었는데, 어머니는 투쟁과도 같은 노력으로 결국 학교를 설득해 냈다. 디자이너로 살면서 부조리한 상황과 마주했을 때, 많은 사람이 가지 않는 길을 가야 할 때, 당돌하고 거침없었을 젊은 시절 어머니의 모습을 종종 떠올린다.

꾸준함의 미덕

몇 년 전 어느 문학 팟캐스트를 진행하는 평론가가 한
중견 소설가를 소개하며 했던 말이 기억에 남는다.
정확한 문장은 아니지만, 대략 내용은 이러했다.

"그녀는 20년 동안 꾸준히 좋은 작품을 쓰고 있습니다.
그녀는 누구보다 성실하고 진지한 태도로 문학을
대하고 있지만, 어느샌가 그녀가 좋은 작품을 쓰는
것이 당연한 사실처럼 여겨지고 있습니다. 그녀가 좋은
작품을 발표할 때 사람들은 그런가 보다 하고 시큰둥한
반응을 보이지만, 그녀가 조금이라도 안 좋은 작품을
발표하면 '그 작가 이제 한물갔네' 하며 쉽게 폄하하곤
합니다. 그러나 준수한 작품을 꾸준히 써내고 있다는

것 그 자체만으로 그녀는 존중받아야 합니다. 그녀가
작품을 발표할 때마다 우리는 매번 처음 대하듯 작품을
읽고, 그 글이 보여주는 장점을 발견하고, 인정해
주어야 합니다. 우리는 꾸준함의 미덕을 가진 이에게
보내는 칭찬에 너무 인색한 것일지도 모릅니다."

누군가 꾸준한 태도를 유지할 때, 사람들은 그 사람이
'원래' 그런 사람이라고 생각한다. 그러나 꾸준함은
그 뒤에 보이지 않는 치열함이 수반되지 않는다면
불가능한 일이다. 누군가 쉽게 판단하는 '원래 그런
상태'를 유지하기 위해 그 사람은 끊임없이 자신을
돌아보고, 자기 복제를 피하려 스스로를 시험대 위에
올려놓으며, 조금이라도 더 나은 결과를 만들기 위해
악착같이 작업에 매달리고 있을 것이다.
 자신이 만드는 작업물을 조금이라도 나은
방향으로 경신하는 것이 얼마나 고된 일인지를 경험해
본 사람이라면 꾸준한 결과를 만들어내는 사람을 향한
존중과 칭찬에 인색하지 않아야 한다. 말하자면, '원래'
그런 사람이란 없다.

꿈의 형태

어릴 때는 꿈이 없었다. 공부, 운동, 미술 모든 분야에서
아주 잘하지도, 아주 못하지도 않는 중간 어디쯤에
있었고, 장기 자랑 시간에 학우들 앞에서 춤과 노래를
부르는 비범한 친구들을 보며 평범함에 대한 열등감에
시달리곤 했다. 초등학교 4학년 때인가, 전 과목이
'우'인 성적표를 받은 적이 있는데, 모든 과목이 '양' 혹은
'가'였던 형의 성적표에는 미술 과목만 '수'였다. 특출한
재능을 지닌 아이는 이래야 한다는 듯한, 그 성적표를
받고 너무나 당당한 형을 보며 나는 '저런 사람이
예술을 하는 것이 아닐까' 하는 열패감에서 벗어나지
못했고, 중학교와 고등학교 시절을 뚜렷한 목적의식
없이 흘려보냈다.

그러다 누구나 떠밀려서 진로를 정해야만 하는 시점에서야 '꿈'이라는 것을 다시 생각하기 시작했는데, 그때 떠올린 것이 건축이었다. 나는 건축가인 작은아버지의 집에서 보던 작품집 속의 예쁜 집들에 매혹되었다. 책 속의 집들은 소박해 보였고, 형태가 단정했으며, 그 집에 사는 사람들은 너무나 평온해 보였다. 내가 만든 집에서, 사람들이 행복하게 사는 모습을 상상하며 많은 시간을 보냈다. 그러나 고등학교 2학년이 되었을 때, 나는 건축을 공부하기 위해서는 수학을 공부해야 하고, 나의 뇌가 수학적 연산을 처리할 만한 능력이 없다는 것을 오랜 시행착오 끝에 인정하기로 했다. 미분과 적분의 기본도 이해하지 못한 채 고3이 되었고, 나는 미술 학원에 다니기 시작했다. 미술은 내 꿈의 목적지가 아닌, 꿈의 존재를 인지하지 못한 채 자란 청년 직전의 소년이 선택할 수 있었던 몇 안 되는 선택지였다.

그러나 폭력적일만큼 획일적인 입시 제도를 거치는 동안 디자이너란 무엇인지 스스로 답을 내리는 것은 불가능한 일이었다. 나와 같이 학창시절에 그림 조금 그릴 줄 안다 하는 청년들이 지금도 디자인을 한다는 것과 그림을 그린다는 것이 뭐가 다른지 모른 채 디자인학과에 진학하고, 어렵게 들어온 대학에서는

생각한 것과 너무 다른 커리큘럼 때문에 진로에 대한 고민에 빠져든다. 이런 모습은 여전히 학생들 사이에서 흔한 풍경이다.

또한 대학에서 처음 접한 디자인은 나에게 그렇게 매력적인 모습으로 다가오지 않았다. 모든 디자인의 시작점이 '나'가 아닌, '클라이언트'의 의뢰로 시작된다는 것이, 표현의 범주와 한계를 그 의뢰인이 결정한다는 점이 무한의 자유로움을 지닌 것만 같은 '예술'과 비교되어 보였고, 자본의 영향력 아래에서 자유로울 수 없다는 한계 역시 분명해 보였다. 그러다 처음으로 디자인이 재미있을 수 있다고 깨달은 것은, 졸업을 앞두고 전시 도록을 만들 때였다. 나는 폭력적인 선배들의 구타와 무능한 교수들의 폭언, 그 둘의 치정처럼 엮인 관계에 편입되어야만 안전한 취업이 보장되는 한국 사회의 축소판과 같은 학교의 민낯을 고발하는 책을 만들었다. 책의 짜임새를 구상하고 형태를 입히는 작업을 하면서, 나는 책을 만드는 일이 집을 짓는 일과 닮았다고 생각했다. 집에 사람이 살 듯, 책 안에는 내가 하고 싶은 이야기가 담길 수 있고, 좋은 책이란 형태와 내용이 조화로운 관계를 이루어야 한다는 것을 어렴풋이 알 것 같았다. 치기 어린 용기와, 반항심 그리고 여러 친구들의 도움으로 우여곡절 끝에

만들어진 그 책이 좋은 디자인이었다고는 확신 있게 말하기 어렵지만, 최소한 나는 그 경험을 통해 세상에 필요한 이야기를 전달하는 발언을 담은 디자인을 하고 싶다는 꿈을 갖게 되었다.

그 시점에 그림을 그린다는 것과 디자인을 한다는 것의 차이를 좀 더 분명하게 느낄 수 있었다. 그림을 그리는 능력이 개인의 타고난 표현 능력을 기반으로 발전하는 재능이라면, 디자인은 주어진 문제를 분석해 논리적인 해결 방식을 시각적으로 제안하는 행위라는 것을, 미술이 개인의 재능에 큰 영향을 받는 반면, 디자인은 후천적으로 학습하는 사회적 맥락과 관계성의 이해에 따라 그 결과가 달라질 수 있음을 어렴풋이 깨달을 수 있었다. 디자이너가 되기 위해서는 내가 속한 사회에서 통용되는 맥락을 읽을 수 있어야 하며, 개인의 능력을 독단적으로 주장하는 것이 아닌, 공동체와의 협업을 모색하는 것이 무엇보다 중요하다는 사실은 천부적인 재능을 타고나지 않은 평범한 청년에게 큰 위안이 되었고, 그제야 꿈이라는 것의 얼개를 조금씩 그려갈 수 있었다.

자신이 되고자 하는 대상에 대한 구체적인 형상이 그려지지 않은 상태에서 꾸는 꿈은 막연한 동경에 머무르게 되지만, 내가 꾸는 꿈의 형태를

조금이라도 가늠할 수 있을 때 비로소 흐릿한 이상은 선명한 목표로 거듭날 수 있다. 명확한 근거와 분명한 이유가 부재한 동경*은 작은 떨림 하나에도 그 방향이 쉽게 바뀌고 말지만, 풍부하게 수집된 근거를 각주처럼 나열할 수 있는 꿈의 형태는 삶의 무참함 속에서도 그 골격을 단단히 유지해 낼 수 있다.

● 　김소연 시인은 산문집 『마음사전』에서 "동경은 존경과 유사한 상태지만, 존경이 이성적인 각주를 근거로 한다면, 동경의 근거는 막연하고 미약하다"라고 말한다. 그렇기 때문에 "존경이 다른 곳으로 쉽게 이동하지 않는 반면, 동경은 쉽게 이동하며, 동경에는 존경보다는 좀 더 복합적인 욕망이, 흠모보다는 좀 더 나른한 욕망이 개입되어 있다"라고 정의한다. 시인의 섬세한 언어 덕분에 꿈이란 동경보다는 존경에 기반해야 한다는 것을 깨달을 수 있었다.

소금꽃나무
The Salt-Flowering Tree

안녕하세요.

저는 영국 왕립예술대학에서 커뮤니케이션 디자인을
공부하고, 지금은 런던에서 디자이너로 활동 중인
권준호입니다.

저는 영국에 오기 전부터 한국의 사회문제에 깊은
관심을 가져왔고, 디자이너로서 그 문제들에 대해
발언할 수 있는 방법에 대해서 고민해 왔습니다. 그런
고민의 결과로 광주민주화운동에 대한 작업 「찢어진
깃폭」, 용산 참사에 대한 작업 「저기 사람이 있다」,
그리고 최근에는 북한의 여성 인권에 대한 작업
「삶」 등을 작업했습니다. 이러한 작업을 통해서 저는
사람들이 우리가 쉽게 간과하고 있는 현실의 문제를
환기하고, 그 문제의 본질을 다시 한번 생각하게 하는
기회를 주고 싶었습니다.
 이러한 접근 방식이 '예술가'로서의
접근이었다면, 디자이너로서의 저는 좀 더 객관적인
정보를 전달하는 인쇄물 디자인을 통해 사람들 사이의
소통을 돕기 위해 노력하고, 그동안 꾸준히 제가
동의할 수 있는 메시지를 전달하는 출판물을 디자인해
왔습니다. 그것이 제가 디자이너로서 현실에서
마주하는 문제를 외면하지 않을 수 있는 최소한의

노력이라 생각하고 있기 때문입니다.

　　　얼마 전 후마니타스 출판사에서 출간한
김진숙 님의 『소금꽃나무』를 읽고, 저는 다시 한번
제가 디자이너로서 할 수 있는 일이 무엇인지
생각하게 되었습니다. 제가 갤러리에서 전시하는
'사회적인' 성격의 작품보다, 김진숙 님이 한 줄 한
줄 써 내려간 뜨거운 글의 깊이와 감동이 훨씬 더 큰
의미로 다가왔기 때문입니다. 아직 계획이 확정되진
않았지만, 저는 8, 9월 사이에 한국에 잠시 들어갈
예정입니다. 혹시 계획하고 계신 출판물 중, 제가
디자인을 도와드릴 수 있는 일이 있는지 궁금합니다.
만약 가능하다면 만나 뵙고 이야기를 더 나눌 수
있다면 좋겠습니다.

제 포트폴리오를 PDF로 첨부했습니다.
더 많은 작업은 홈페이지에서 보실 수 있습니다.
그럼 메일 확인 후, 연락 부탁드립니다.

권준호 드림

이후 2013년부터 10여 년 가까이 후마니타스의 다양한 출판물을 디자인하며
클라이언트와 디자이너의 관계를 넘어 협업의 관계로 인연을 이어가고 있다.

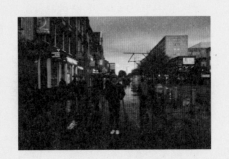

런던 화이트채플 하이 스트리트, 2009

ㄴ - ㄷ

나이

"네가 나이 들었다고 생각하는 순간부터 나이를 먹는
거야."

나이에 대해 부쩍 더 생각이 많아지는 요즘, 나보다 몇
살 더 나이를 먹은 친구가 해준 말이 쓰리게 와닿는다.
나이는 상대적으로 작동하는 개념이기 때문에 상대방
보다 어리다는 이유로 자신의 철부지 같은 행동에
책임을 지지 않는 사람, 상대에 대한 배려라고는
찾아볼 수 없는 어린아이 같은 이기심을 이해받으려는
사람, 혹은 나이가 많다는 이유로 상대를 깎아 내리며
터무니없는 갑질을 하려는 사람들을 마주할 때 더욱,
나의 나이는 지금 어디에 와 있는지를 돌아보게 된다.

누군가가 살아온 시간과 그 경험에 대한 기본적인
존중을 갖되, 한 사람에 대한 고정된 관념이 나이에
기반해 생성되지 않기를, 나 역시 그런 사람이 되기를
간절히 바란다.

대중 가수 신해철

『천재 유교수의 생활』*에는 이런 에피소드가 나온다.
펑크 음악에 심취한 어느 학생이 전형적인 펑크족의
옷차림으로 캠퍼스를 활보한다. 다른 학생들과
교수들의 눈초리가 따갑지만 그는 개의치 않는다.
노교수인 유 교수와 마주쳤을 때도 그는 당당했다. 왜
그런 옷차림으로 학교에 왔냐는 유 교수의 질문에, 그는
자신의 외모가 곧 자기 자신이라 답한다. 유 교수는
고개를 끄덕이며 그를 있는 그대로 존중한다. 시간이
흘러 대학을 졸업하고 사회인이 된 그가 다시 유 교수를
만났을 때, 그는 더 이상 펑크족의 외모가 아니었다.
말쑥한 양복 차림의 그를 유 교수는 알아보지 못한다.
그때는 어렸노라고, 철이 없었다고 겸연쩍게 웃는

그에게, 유 교수는 "나는 당신을 모른다"라며 돌아선다.

　　2008년 신해철은 「100분 토론」 400회 특집에 참여했다. 그를 소개하는 자막에는 '대중 가수'라고 적혀 있었고, 그의 옷차림은 그가 공연 때 입던 '마왕'의 모습 그대로였다. 무대의상으로 토론에 참석한 그의 언어는 양복 차림의 다른 토론자들을 압도할 만큼 논리적이었고 날카로웠다. 그는 '진보 논객'이 아닌 '대중 가수'로 토론에 참여했고, 자신의 모습에 당당한 만큼 그의 발언 역시 거침이 없었다. 그가 유 교수의 학생이었다면, 유 교수는 그를 한눈에 알아보고 반갑게 인사했을 것이다.

신해철은 항상 그런 사람이었다. 그는 음악을 통해 나에게 "니가 진짜로 원하는 게 뭐냐"고 다그쳐 물었고, "미래를 위해선 언제나, 오늘은 참으라고 간단히 말하지만 현재도 그만큼 중요해, 순간과 순간이 모이는 것이 삶"***이라는 것을 알려줬다. 그의 목소리는 학창 시절 내내 학교에서 받은 어떤 가르침보다 나에게 큰 영향력을 행사했다. 그의 노래는 소심하기만 했던 내가 꿈을 꾸며 유년기를 지낼 수 있게 해준 친구였고, 내가 진짜로 원하는 것이 뭔지 찾으러 떠나라고 등 떠밀어 주던 선배였으며, 막막하기만 한 세상에 첫걸음을

내디딜 때 든든한 어깨를 내주었던 동료였다. 언제나 자기다움이란 무엇인지 치열하게 고민하며, 진짜로 하고 싶은 음악을 위해 익숙한 길 대신 새로운 시도 앞에 누구보다 고뇌했을 그가, 이제는 평온하게 쉴 수 있기를 진심으로 소망한다.●●●

● 야마시타 카즈미(山下和美)의 만화
●● 『나는 남들과 다르다』 가사 부분, 넥스트(N.EX.T), 1994
●●● 신해철은 2014년 의료사고로 향년 47세에 세상을 떠났다.

대중적인 디자인

"디자인이 너무 어렵습니다. 좀 더 대중적인
디자인으로 수정 부탁드립니다."

클라이언트에게 시안을 보여주는 날 심심치 않게 듣는
피드백이다. 이 말은 언뜻 '대중'이라는 가치중립적인
단어를 소환하며 디자인이 특정 대상을 위해 소비되는
것을 경계하는 말로 들리지만, 대부분 우리가 제안한
디자인이 해당 프로젝트 담당자의 눈에 낯설게 보이기
때문에 좀 더 익숙한 디자인을 보여달라는 속뜻으로
사용되는 경우가 많다. 이런 반응은 특히 이미지의
재해석을 통해 주제를 은유적으로 전달하려 시도한
작업에 대한 거부반응일 때가 많은데, 이 감정의

근원은 그래픽 디자인의 역할을 '사실의 재현을 통한 정보 전달'에 국한해서 생각하는 경우, 자연스럽게 튀어나오는 경계심에 가깝다.

코로나-19 발생 이후 3년 만에 개최되는 어느 지역의 축제를 위한 디자인 시안을 제안했을 때였다. 프로젝트의 실무자는 화합과 연결, 소통과 다양성을 디자인에 담아주기를 부탁했고, 우리는 그 축제가 열리는 지역의 특수성과 축제의 다양한 프로그램을 상징하는 이미지를 포스터 디자인에 담아 제안했다. 우리는 지역 축제 디자인에서 자주 등장하는 전형적인 이미지를 최대한 배제하고자 노력했고, 20, 30대를 대상으로 한다는 축제의 취지에 맞춰 디자인이 어떤 방식으로 온라인 환경에 대응할 수 있는지 가능한 한 논리적으로 설명하기 위해 노력했다. 프로젝트의 실무자는 자신이 속한 기관에서 지금껏 보지 못한 참신한 시도이지만, 디자인이 '낯설다'는 말과 함께 내부적으로 논의하고 연락을 주겠다며 말끝을 흐렸다.

돌아온 피드백은 어김없이 '대중적인 디자인'으로 수정해 달라는 것이었고, 축제에서 진행되는 행사들을 "그려서 묘사해 달라"고 요청했다. 대중은 '화합'과 '연결'과 같은 추상적인 개념을 이미지를

통해 독해하는 것에 익숙지 않기 때문에, 최대한 쉽고
친절하게 이 축제에 오면 무엇을 할 수 있고, 어떤
음식을 먹을 수 있는지 그림으로 보여주어야 한다는
것이었다. 우리는 그림을 그리는 것과 디자인이
무엇이 다른지에 대해 설명하려 노력했지만, '대중적인
디자인'에 대한 확고한 믿음을 가진 그들을 끝내 설득할
수 없었다. 몇 주 뒤 인터넷에서 즐겁게 춤을 추고,
사진을 찍고, 다양한 문화 체험을 하는 사람들이 빼곡히
그려진 새롭게 제작된 포스터를 발견할 수 있었다.

 작업자 개인의 욕구를 충족하기 위한 작업이
아닌, 클라이언트와의 의견 조율이 무엇보다 중요한
디자인 작업은 그 결과물의 대상이 누구이며 어떤
특성을 갖는지에 대해 끊임없이 의식하며 작업해야
한다. 특히 불특정 다수를 대상으로 하는 페스티벌이나
공공 미술 전시의 경우, 특정 대상이 아닌 일반 '대중'을
염두에 두고 디자인이 진행된다. 그런데 여기에서
말하는 '대중'이란 누구인가에 대해 해석이 엇갈린다.
앞서 언급한 클라이언트에게 대중은 노골적으로
설명되어 있지 않은 이미지에서는 어떠한 상징이나
은유도 읽어낼 수 없는 존재이며, 해석의 여지가
전혀 없는 직설적인 이미지를 수동적으로 소비하는
대상으로 인식되고 있는 듯 보인다. 하지만 오로지

대중의 취향에 맞춰서 디자인되었다는 작업은
한편으로 대중에게 어떤 기대도 하지 않는, 대중의
눈높이를 무시하는 디자인일 수 있다.

　　　그러나 과연 디자인을 대하는 '대중'의 수준이
그 정도에 머무르는 것이 사실일까. 커뮤니케이션
디자인이라는 표현이 그래픽 디자인이라는 용어를
대체할 만큼, 오늘날 디자인은 관계의 가치를 최우선에
두고 있고, 때문에 디자인은 단독으로 존재하는
것이 아닌 한 사회에서 통용되는 문화적 수준에
비례해 생산되고 소비된다. 문화 강국을 자부하는
대한민국에서 디자인으로 정보를 습득하는 대중을
어떠한 재해석의 과정도 거치지 않은 단순한 그림을
좋은 디자인이라고 생각하는, 이미지에 대한 독해력이
없는 존재로 치부하는 것은 그들에 대한 멸시에 가깝다.

　　　그러니 그들이 말하는 '대중적인 디자인'이란
'대중이란 누구인가'에 대한 어떤 해석의 노력도 하지
않은 게으른 디자인일 수 있다. 반면 모호하고 추상적인
개념을 다양한 형식으로 시각화해 프로젝트의 주제를
은유와 상징으로 담아내려는 시도를 하는 디자인은,
대중이 그 안에 담긴 메시지를 읽어낼 수 있는 존재라는
믿음을 품고, 그들에게 디자인을 매개로 한 진지한
대화를 건네는 시도일지도 모른다.

대표님, 우리 대표님

전화기 너머로 들려오는 그의 목소리는 미세하게
떨리고 있었다. 거듭되는 '대표님 지시 사항'을
무미건조하게 전달하던 담당자에게 그 대표님을
직접 만나게 해달라고 요청했기 때문이다. "아니,
디자이너님이 우리 대표님을 왜…." 끝을 맺지 못하고
흐리는 그의 말끝에는 감히 디자이너 따위(?)가
대표님을 독대하겠다는 요청에 대한 당혹스러움과,
이 당돌한 디자이너의 요청을 전달했을 때 마주하게
될 문책에 대한 두려움이 묻어 있었다. 어차피 "대표님
지시 사항 전달드립니다"로 시작하는 메일에서 대표님
말씀을 서간으로 전달받느니, 직접 뵙고 그 의중을
파악하는 편이 작업을 효율적으로 진행할 수 있는

방법이라고 에둘러 설득했으나, 그는 끝내 별 시답잖은
소리를 한다는 듯한 헛웃음과 함께 전화를 끊었다.
'대표님 지시 사항'에 담겨 있는 그 깊은 의중을 끝내
파악하지 못한 나는 결국 프로젝트를 마무리 짓지
못하고 중단할 수밖에 없었다.

　　　대표님이라는 명칭에서부터 권력자의
아우라를 뿜어내는 그들은 아마도 남들보다 뛰어난
능력과 그에 따른 성과로 그 위치에 선 입지전적인
인물들일 것이다. 그러나 그렇다고 해서 그들이
그 조직에서 가장 뛰어난 미적 감각을 지닌 사람일
가능성은 매우 희박하다. 몇몇의 아주 특수한 경우를
제외한다면 뛰어난 경영자가 좋은 디자인을 선택할
수 있는 안목까지 지녔다고 과신하는 것은 교만한
태도일 것이다. 디자인, 특히 시각 커뮤니케이션
분야는 동시대의 문화와 시각 언어에 매우 민감하게
반응해야 하고, 그 형태와 매체 또한 시시각각 변화하고
있기 때문에 숙련된 디자이너가 아닌 이상 일정 수준
이상의 미적 감각을 습득한다는 것은 쉽지 않은
일이다. 그것은 수치로 계산될 수 있는 트렌드에 대한
분석이라기보다는, 동시대를 함께 향유하는 사람들이
공유하는 어떤 감수성에 가깝다고도 할 수 있다. 그러니
대표님의 결정을 무비판적으로 반영한 디자인이

시대착오적인 결과로 끝나버리는 안타까운 예는 수도 없이 많이 찾아볼 수 있다. 물론 그 처참한 결과물에 대한 책임은 대표님이 아닌 디자이너의 몫으로 남겨지게 되고, 그들은 해당 디자이너의 역량 부족을 탓하며 또 다른 희생자를 찾아 나설 것이다.

　　　때문에 성공적인 디자인 프로젝트를 위해서는 결정권을 가지고 있는 대표님과, 그 대표님에게는 다소 낯설 수 있는 작업을 제안하는 디자이너 사이에 있는 '실무자'의 역할이 매우 중요하다. '실제로 사무를 맡아 처리하는 사람'인 실무자가 대표님의 의견을 아무 여과 없이 단순 전달하는 역할에 그친다면, 그 실무자는 프로젝트의 수월한 진행을 위해 차라리 존재하지 않는 편이 낫다. '대표님 지시 사항'이라는 경직된 텍스트의 나열보다는 차라리 육성으로 직접 전해 듣는 편이 그 요구의 본질을 파악하기 그나마 수월하기 때문이다.

몇 년 전 어느 환경 단체와의 프로젝트는 그런 의미에서 웃픈 경험이었다. 그 단체는 국내외 다양한 창작자를 초청해 자연과 인간이 마주하게 될 미래에 대한 상상을 페스티벌의 형식으로 준비하고 있었다. 그들은 이 행사가 이미 환경에 관심 있는 사람들뿐만 아니라 좀 더 넓은 범위의 사람들이 환경에 관심을 갖는

계기가 되길 원했다. 페스티벌에 참가하는 작가와
작품 또한 주제를 넓은 의미에서 재해석하는 형식을
취했고, 그러한 행사의 성격이 디자인에도 반영되기를
원했다. 말하자면 그 행사를 홍보하는 포스터가
지나치게 환경 단체답지 않은, 문화 예술 축제와
같은 이미지로 디자인되기를 그들은 바랐다. 우리는
전형성을 벗어나려는 그 실무자들의 의지와 적극성에
감화되었고, 환경이라는 키워드를 새로운 시각의
접근과 적극적인 재해석을 통해 디자인했다. 포스터
시안을 담은 제안서를 보내고 걸려 온 전화 너머로
홍보팀이 환호하며 기뻐하는 소리를 들을 수 있었다.
그렇게 무사히 프로젝트가 진행되는 듯싶었지만,
문제는 대표님이었다. 그 단체의 대표님은 이 포스터가
지나치게 "환경 단체답지 않다"라고 언짢은 기색을
가감 없이 드러냈고, 포스터에 풀과 나무 같은 자연의
이미지를 적용하고, 무엇보다 제목의 크기를 2배 이상
키워줄 것을 지시했다. 수차례의 수정과 설득, 그리고
또다시 이어진 수정 작업에도 대표님의 마음에 쏙
드는 포스터를 제안하는 것은 쉬운 일이 아니었다.
언젠가의 여행에서 햇볕 좋은 날 찍은, 반짝이는 햇살과
녹색의 나뭇잎이 가득한 평화로운 숲 사진을 포스터
배경에 깔아서 보내줘야 하나 고민하던 그때, 실무자는

마치 비밀 작전을 펼치듯 조심스러운 목소리로 다소 당황스러운 제안을 해 왔다. 그는 지난 몇 넌간 대표님의 동선을 파악해 보니, 대표님은 항상 다니는 길로만 다니시며 웬만해서는 새로운 길로는 가지 않는다는 것이었다. 대표님 가시는 길목에서 깜짝 이벤트라도 하자는 말인가 하고 의아하게 듣고 있던 나에게, 그는 대표님을 설득하는 것은 아무래도 불가능해 보이니, 대표님 전용 포스터를 만들어 그의 동선을 따라 배치하자고 제안했다. 특히 대표님 집무실에서 보이는 육교 현수막이 매우 중요한 키포인트가 될 것이라며 그는 사뭇 진지하게, 하지만 겸연쩍은 목소리로 말을 이어갔다. "우리 대표님, 그래도 미적 취향만 빼면 참 존경받으실 만한 분이세요…."

그렇게 대표님의 취향을 잔뜩 담은 대표님 전용 포스터가 만들어졌고, 대표님 특별 에디션으로 만들어진 그 포스터와 100미터 밖에서도 식별 가능할 만큼 큼지막한 타이틀이 적용된 거대한 육교 현수막 덕분에 우리는 무사히 디자인을 마무리할 수 있었다. 이 작업은 환경 단체에서 관습적으로 사용되던 시각언어를 새로운 접근으로 재해석해 동시대적인 이미지로 탈바꿈시켰다는 점에서, 온라인 환경에 적합한 매체와 방식으로 새로운 세대에게 페스티벌의

주제를 효과적으로 전달했다는 점에서 우리에게도 뜻깊은 프로젝트로 기억되고 있다. 그러나, 집무실에 앉아 창밖에 외롭게 걸려 있는 현수막 디자인을 보며 만족스러워할 (미적 취향만 빼면 존경받아 마땅할) 그 대표님을 상상하면 씁쓸한 감정을 감출 수 없었다.

　　　　이런 블랙코미디 같은 상황은 극히 예외적인 경우지만, 인쇄를 먼저 해버린 다음 이제는 돌이킬 수 없다며 보고 아닌 보고를 했던 팀장님, 일부러 프로젝트 마감 하루 전날까지 보고 일정을 늦춰서 최대한 대표님의 피드백을 피해보려 노력했던 대리님, 예상 수정 사항 리스트를 만들어 리허설을 진행하며 어떤 지시 사항이 내려와도 함께 그 위기를 극복하려 노력했던 큐레이터님 등, 치열한 현장을 함께 헤쳐나가고 있는 실무자들의 노력 덕분에 대표님 지시 사항이라는 칼날을 피해 살아남은 디자인을 볼 때마다 그들의 눈물겨운 노력을 생각하며 애잔한 마음이 든다.*

10여 년 전 어느 날, 반브룩 스튜디오에 단정한 정장 차림의 중년 신사가 방문했다. 그는 익숙한 듯 조너선과 반갑게 인사를 나누고는, 영국식 차를 함께 마시며 일상적인 대화를 하듯 작업 이야기를 나눴다. 한 시간 정도 담소를 나누다 그가 돌아가자 나는

그가 누구인지 물었고, 옆자리의 동료는 그가 영국의
대표적인 장식미술 박물관, 빅토리아 앨버트 박물관의
관장이라고 대수롭지 않게 대답했다. 당시 반브룩
스튜디오는 인턴인 나를 포함해 3명의 디자이너가
근무하고 있었고, 스튜디오는 10평 남짓한 작은
규모였기 때문에, 회의실이 따로 마련되어 있지 않았다.
한 국가를 대표하는 미술관의 관장이 별다른 특권
의식 없이 디자이너와 사석에서 대화하듯 디자인에
대해서 이야기를 나누던 모습은 나에게 큰 인상을
남겼다. 물론 조너선은 스튜디오의 규모를 떠나 영국의
대표적인 디자이너 중 한 명이고, 런던에서 활동하는
수많은 무명의 디자이너들은 어쩌면 한국보다 더한
대표님 지시 사항에 시달리고 있을지도 모른다. 하지만,
디자이너와 프로젝트의 최종 결정권자가 직접적인
소통을 통해 디자인에 대한 -보고와 컨펌이 아닌-
'대화'를 나누는 모습이 현재의 우리에게 여전히
낯선 풍경이라는 것은, 한국 사회가 디자이너를
어떤 방식으로 인식하고 있는지를 보여주는 단적인
예시라는 점에서 서글픈 일이다.

　　대표님, 사장님, 회장님, 부장님, 총괄님,
프로님, 관장님, 교수님, 디렉터님 그리고 최근에는
의장님까지 디자이너에게 지시 사항을 내려주는

사람들의 명칭은 연차가 쌓일수록 늘어만 간다.

디자인이라는 행위가 그들이 쌓아온 연륜과 경험만으로
선택되고 거부될 수만은 없는 특수한 분야라는 것을
조금은 더 이해하고 수용할 수 있는 대표님들이
많아지길, 더는 자신들의 대표님을 설득하기 위해
날밤을 지새우며 꼼수를 모색해야 하는 실무자가
없기를, 디자이너와 실무자, 그리고 대표님이 디자인을
주제로 열린 마음으로 대화를 나눌 수 있는 날이 오기를
마음 깊이 바란다.

● 비밀 작전과 같은 프로젝트를 통해 기존 환경 단체와는 다른 디자인을
만들어낼 수 있었지만, 그 후 대표님의 강력한 의지로 그 단체의 디자인은 과거로
되돌아갔다. 얼마 후 함께 프로젝트를 진행했던 실무자들은 모두 그 단체를 떠났다.

디자이너의 인쇄소

사장님을 처음 만난 건 2014년 여름이었다. 어느 국립
미술관의 학예사로부터 소개를 받은 사장님과의 첫
통화에서 사장님의 목소리는 충무로 여느 인쇄소
사장님들처럼 무뚝뚝했고, 조금은 퉁명스럽게 들렸다.
사장님은 어느 지역인지 가늠이 안 되는 특유의
억양으로 "거기 일 많이 하는 데요?"라고 물었고, 나는
이제 막 시작한 스튜디오여서 지금은 일이 많지 않지만,
앞으로 많이 할 예정이라고 너스레를 떨었다. 사장님은
뭐 이런 싱거운 놈이 있나 하는 무덤덤한 말투로
대답하고는 전화를 끊었다.

컴퓨터 화면에서 보이는 작업을 손으로 만질
수 있는 인쇄물로 세상에 내보이는 '인쇄'는 디자인의

마지막 단계이자, 작업의 완성도를 가름하는 결정적
순간이다. 사실 '인쇄소'라는 이름으로 불리고 있지만,
인쇄소는 인쇄를 포함한 인쇄물을 만들어내는
전 과정(인쇄, 제본, 재단, 후가공 등)을 총괄하는
컨트롤 타워 같은 곳이다. 그 과정에서 한 가지만
어긋나도 결과물의 완성도는 처참해지기 때문에,
인쇄의 처음부터 마지막까지의 여정을 함께 고민하고
헤쳐나가는 파트너가 디자이너에게는 절실히
필요하다. 우리는 몇몇 인쇄소를 전전하며 그 필요성을
절감하고 있을 때 사장님을 만났다.

　　　　평소에는 무뚝뚝한 사장님이지만, 막상
디자이너가 혼자 힘으로 감당하기 힘든 곤란에
처한 순간, 사장님은 가장 이성적인 태도와 온화한
말투로 눈앞에 닥친 문제를 해결하기 위해 노력하는
사람이라는 것을, 나는 그 후로 많은 프로젝트를
함께하며 깨달을 수 있었다. 클라이언트의 실수로
인쇄물에 치명적인 오타가 생겼을 때, 디자이너의
미숙함, 혹은 욕심으로 어쩔 수 없이 재인쇄를 해야
할 때, 새롭게 사용해 본 종이에 잉크가 마르지 않아
납기일에 차질이 생겼을 때, 사장님은 언제나 인쇄소의
이익보다, '일'이 순조롭게 마무리될 수 있는 방식으로
해결책을 제시했다. 그 해결책은 때로 인쇄소의 손해를

감수하는 일이었지만, 사장님은 한결같이 "누구도
마음에 상처받지 않게 일이 끝나는 것이 결국 모두에게
좋은 것"이라며, 억울함에 씩씩거리는 내 등을
토닥이며 말했다. 사장님의 그런 태도 덕분에 나는 좋은
디자인을 한다는 것은, 단순히 멋진 작업을 만들어내는
것을 넘어 그 일의 과정과 결과를 함께 일하는 사람들과
공유하는 경험을 포괄한다는 것을 배워가며, 우리는
좋은 파트너로 짧지 않은 시간을 지내왔다.

항상 작업복 차림으로 충무로를 벗어나지 않던
사장님은 몇 년 전 경기도의 모 병원에 맹장이 터져서
입원한 나를 멀끔한 정장 차림으로 찾아오셨다. 매일
우리 작업실을 위해 새벽 기도를 한다는 사장님은
병실에 누워 있는 내 손을 꼭 잡은 채 한동안 눈을 감고
기도했다. 하얀 봉투에 궁서체로 어서 완쾌하라는
손글씨와 함께 용돈까지 넣어 주시던 사장님은 그 길로
다시 충무로 인쇄소로 향했다.
 일찍 결혼한 딸 덕분에 이른 나이에 할아버지가
된, 교회의 장로님이자, 주말에는 색소폰을 연주하는
낭만을 가진 사장님은 아주 가끔 우리의 디자인에 대해
칭찬해 주어서 작업에 확신이 들지 않을 때 힘을 주곤
했다. 얼마 전 클라이언트와의 지난한 신경전 끝에

나 역시도 확신이 생기지 않던 작업의 인쇄 감리를
위해 오랜만에 인쇄소를 찾았다. 사장님은 인쇄된
포스터와 나를 번갈아 보며 장난기 섞인 눈빛으로
감탄하듯 말했다. "이번 작업 아주 기똥차네!" 그 말
한마디 덕분에 어깨를 누르던 짐의 무게가 한결 가벼워
지는 것이 느껴졌다. 그래, 수많은 인쇄물을 만들어온
사장님이 좋다는데.

인쇄의 현장을 누비는 사장님을 오래오래 볼 수 있기를.

디자인으로서의 사진,
사진으로서의 디자인

사진을 촬영하기 위해서는 사진이 찍히는 대상이
필요한데, 나는 내가 만들어내는 작업의 차별성을 그
대상을 손으로 만들어내는 행위에서 찾았다. 손으로
무엇인가를 만들 때 발생하는 계획과 우연 사이의
(오차 범위 내의) 불협화음이, 컴퓨터 그래픽 작업과는
다른 독창성을 작업에 부여할 수 있다고 생각했다. 이런
믿음은 사실, 작업의 처음과 끝을 컴퓨터 그래픽만으로
완성시킬 자신이 없었기 때문에 생긴 일종의 도피
심리이기도 하다. 동료들과 작업실을 시작하면서 마치
가내수공업 같은 방식으로 풍선을 불고, 비눗방울을
만들고, 드라이아이스로 연기를 피우고, 꽁꽁 언 손을
녹여가며 변변한 조명 하나 없이 촬영한 사진으로

만들어진 작업은, 그 열악했던 작업 과정 덕분에 수년이
지난 지금 술자리의 단골 무용담이 되었다. 수작업으로
오브제를 만들고 사진 촬영을 통해 작업을 완성해
가는 방식은 다행스럽게도 자칫 지나치게 자기만의
세계에 갇힐 수 있는 그래픽 디자인 특유의 폐쇄적인
작업 과정을 환기시키는 계기가 되어주기도 했다.
많은 경우 디자이너는 이미 만들어진 사진을 제공받고
리터칭 과정을 거쳐 디자인에 적합한 이미지로 가공한
후 그것을 작업에 적용한다. 반면 촬영할 대상을 직접
만들고 이미지를 도출해 내는 과정은 작업의 처음과
끝을 모두 조율하면서 완성해 냈다는 성취감을 주기에
충분했다. 말하자면 작업의 기획부터, 제작, 촬영에
이르기까지 이미지 메이킹의 전 과정이 우리의 손을
거쳐 한 단계씩 이루어졌고, 그 과정에서 발생하는
다양한 변수들 역시 작업의 한 부분으로 수용할 수 있게
했다. (물론 작업 과정에서 발생하는 다양한 오차를
수용할 수 있는 나름의 포용력을 갖게 된 것은, 작업의
시작과 끝 사이 얼마나 많은 시행착오가 발생할 수
있는지를 이해한 후에야 비로소 가능해졌다.)

한편 그래픽 디자인의 '도구'로서의 사진은, 사진
그 자체가 목적이 되는 '작품'으로서의 사진에 비해

사진이라는 매체에 조금은 더 유연하게 접근할 수
있다는 장점이 있다. 사진이 그 자체로 완결성을 갖추지
않아도 그래픽, 타이포그래피 혹은 지면의 구성에 따라
때로는 평범한 사진이 더욱 흥미로운 디자인의 소재로
사용되기도 한다. 디자이너가 개입할 수 있는 틈이
있는 사진이, 자체적인 완결성을 갖춘 작품 사진보다
디자이너에게 이미지로서의 재해석의 여지를 남겨주는
역설적인 상황이 발생하기 때문이다.

　　　이러한 작업의 과정은 이미지 사이의 맥락을
읽고, 연결하고, 때로는 반전시키는 편집자로서의
디자이너를 필요로 한다. 디자이너는 사진이라는
단편적인 이미지를 통해 무엇을 드러낼 것이며, 무엇을
감출 것인가를 판단하고, 그 드러냄과 감춤 사이에서
사진이 전달해야만 하는 이야기의 운율을 만들어내기
위해 노력한다. 보여줌으로써 전달되는 것과,
가림으로써 연상되는 것 사이의 긴장감을, 디자이너는
지면 위의 다른 요소와의 조형성과 맥락을 고려하며
배치해야 한다. 사진이 어떻게 잘리고 붙여지는가에
따라 극명하게 다른 메시지를 전달할 수도 있다는
것, 그 의도적인 왜곡이 때론 악의적인 욕망으로
소비될 수 있다는 것을, 사진을 작업의 도구로 다루는
디자이너라면 반드시 알아야 한다.

「X: 1990년대 한국미술」 전시 포스터를 위한 촬영, 2016

뜨거운 사람

나는 '쿨'한 사람을 믿지 않는다. 한 사회의 구성원으로 살아가면서 '쿨'한 태도를 유지할 수 있다는 것은 지금 나의 주변에 무슨 일이 일어나고 있는지, 내 이웃의 삶이 어떻게 무너져 내리고 있는지, 내가 진짜로 원하는 것은 무엇인지에 대해 무지하거나, 그것이 나와는 상관없는 일이라며 애써 외면하고 있다는 뜻일지도 모른다. 온몸으로 세상의 부조리를 향해 돌진하는 청년을 단지 철이 덜 들어서, 아직 세상을 모르기 때문에, 혹은 순진해서 그렇다며, 자신도 한때 뜨거운 시절이 있었노라고 자조하듯 이야기하는 사람들의 눈동자는 대부분 빛을 잃은 지 오래다.

불합리한 일들이 일상처럼 반복되고, 그것들이

특별한 이슈조차 되지 못하는 사회에 대한 반응이
항상 뜨거움을 동반할 필요는 없을 것이다. 하지만
부당한 사회에 작은 분노조차 표출하지 않는 사람들이,
그 냉소를 머금은 '쿨'한 태도를 가지고 하는 일이란,
소위 지식인들만이 알아들을 수 있는 아리송한 언어로
무미건조한 말들을 '쿨'하게 내뱉거나, 눈을 감고 침묵할
뿐이다. 내가 어찌할 수 없는 무턱대고 들끓는 감정인
뜨거움이란, 실천이라는 구체적 행위로 가기 위한
근원적인 질료가 된다.

　　　나는 우리 사회가 좀 더 뜨거워질 필요가 있다고
생각한다. 그 뜨거움은 세월이 지나 그때의 모습을
돌아보며 '그땐 그랬었지'라며 자조하는 삶의 표피에만
머물렀던 뜨거움이 아니라, 내가 한때나마 잠들지 않고
깨어 있었음을 자랑스러워할 수 있는 뜨거움이어야
한다고 생각한다. 세상을 향한 격한 토로가 어설픈
치기라며 조소하는, 뜨겁게 달아오른 적도 없는
누군가를 마주하는 것은, 3단 점프를 뛰어 보지도 않은
—뛰어볼 엄두도 내지 못한 채 꿈을 접은— 해설자가
김연아의 점프를 비웃는 것만큼이나 거북하다.

뜻밖의 인연

수업 역시 노동의 연장이기 때문에, 나의 노동에
충실히 반응하는, 수업 시간에 성실한 학생에게 어쩔
수 없이 더 많은 관심과 정이 가기 마련이다. 때문에
매주 내준 과제와 피드백을 학생다운 성실함으로
반영해 온 학생들에게 좋은 점수를 주곤 했다.
영화에서 괜스레 따뜻하게 묘사하는, 수업 시간에
성실하지 않은 학생들과 인간적인 유대감을 형성하는
것은 허구의 이야기에서만 가능한 것이라 생각했다.
그러나 일민미술관에서 열린 『새일꾼 1948-2020:
여러분의 대표를 뽑아 국회로 보내시오』* 전시를
준비하면서 가장 큰 난관은 복잡한 프로그래밍이 아닌,
단순한 노동을 꼼꼼히 수행해 줄 '일손'이었다. 촉박한

시간에, 강도 높은 노동을, C 학점을 받고도 넉살 좋게 명절 때마다 안부를 전해오던 이 친구들은 어쩐지 흔쾌히 도와줄 것 같은 이상한 믿음이 있었다. 누구보다 흥겹고 유쾌하게 고된 일을 완수해 준 아이들과, 어쩌면 수업 시간에 불성실한 학생과 선생 사이의 불가능해 보이던 우정이 생길지도 모르겠다는 괜한 기대감에 웃음이 났다.

졸업 후 일 년이 지나 이제는 자기 손으로 돈을 번다며, 맛있는 음식을 대접하겠다고 찾아온 아이들은 녹록지 않은 현실의 벽 앞에서 사뭇 긴장된 모습이었다. 그들이 특유의 유쾌함을 잃지 않고 자기만의 성장의 방식을 찾아내기를, 이제는 스승과 제자가 아닌 같은 업계에 종사하는 동료로서 기원하고 있다.

●　　이 전시에서 일상의실천은 「이상국가: 유토피아」를 출품했다. 이 작품은 1948~2017년까지 대통령 선거에 출마한 후보들의 선거 벽보에 쓰인 400여 개의 선언 속 단어들을 수집하는 데에서 시작한다. 이상 국가를 실현하고자 내뱉은 단어들은 각자의 형태로 다시금 레터프레스에 박제되어 전시장에 진열되고, 관람객은 선거 벽보와 동일한 크기의 지면에 이상 국가를 약속한 단어들을 나열해 자신이 상상하는 이상 국가의 문장을 완성하게 된다.

김경철

경계를 넘나드는 사람

10년 전 준호 형이 영국에서 한국으로 돌아오면서
디자인 스튜디오 일상의실천을 시작했다. 당시에
그는 런던에서의 경험을 담은 첫 번째 책 『런던에서
디자이너로 산다는 것은 어떻습니까』의 마무리 작업을
하고 있었다. 그래픽 디자이너가 직접 쓰는 책이기
때문에 디자인까지 직접 하고 있었고, 표지에 영문
알파벳을 다양한 서체와 형태로 디자인해 넣자는
계획을 세웠다. 첫 책인 만큼 본인이 하나부터 열까지
직접 디자인하고 싶은 욕심이 있었을 텐데, 그는 자신의
첫 책에, 그것도 가장 중요한 표지에 우리의 손길이
들어가기를 원했다. 그는 영국에서의 경험을 담은

글이지만, 스튜디오를 시작하며 나오는 첫 책이기에
'우리'의 작업이 되기를 바란다고 했다. 그는 우리에게
마음에 드는 철자를 각자 몇 개 골라서 디자인해 줄
것을 부탁했다. 그렇게 그 책은 우리의 첫 번째 공동
작업이 되었다. 내가 글을 쓰는 것에 익숙하지 않은
사람임에도 이렇게 한 글자씩 눌러가며 쓰는 이유는
이 책이 공동체로서 우리의 연결성을 다시 확인하는
작업이 될 거라 생각하기 때문이다.

내가 아는 준호 형은 경계를 넘나드는 사람이다. 그와
나는 대학교 동기지만 나는 2학년을 마치고 1년 휴학을
했었고 3학년으로 복학했을 때 그는 4학년이었다.
우리는 보통 기숙사나 자취 생활을 했었는데, 학점을
거의 다 채워서 수업이 별로 없었던 그는 자취를
하기엔 조금 애매한 상황이었다. (종합예술대학교였던
우리가 다닌 학교에는 독특한 정책이 있었는데, 타과
전공을 수강해도 전공 학점으로 인정해 준 것이었다.
그는 3-4학년의 거의 모든 전공을 동양화, 서양화, 사진,
조소, 심지어 체육학과 수업까지 들으며 학점을 채웠다.
디자인과 학생이 다른 예술학과 전공을 수강하는 것은
극히 드문 일이었는데, 그는 그런 경계를 넘나드는
것에 스스럼없었다.) 그는 학교에 오는 날이면 내

자취방에서 머무르곤 했고 졸업 전시 시즌이 다가올 때쯤 되자 우리는 자연스럽게 함께 살게 됐다. 1학년 때부터 자주 어울렸고 동아리 활동도 같이 했으니 친한 건 사실이었지만 그전까지는 자취를 같이 할 정도로 가까운 사이라고는 생각해 보지 않았는데, 그는 기존의 우리 사이에 그어져 있는 경계를 자연스럽게 넘어왔고, 이후로 우리는 더 가까워질 수 있었다. 사람과의 관계에서 나를 어느 정도까지 허용할 수 있는지의 정도가 사람마다 다르고 때로는 허용 범위를 침범했을 경우 불쾌한 경험을 하기도 하는데, 그의 침범은 기분 나쁘지 않고 유쾌한 경험으로 기억되는 경우가 많았다. 그의 경계를 넘나드는 친화력엔 묘한 매력이 있다.

준호 형은 본인뿐 아니라 그의 주변인까지 경계를 넘게 하고, 나 또한 경계를 넘어설 수 있게 했다. 스튜디오를 시작하고 3년 정도 흘렀을 무렵이었던 것 같다. 비영리단체나 시민단체 들의 프로젝트를 맡아서 하다 보면 그래픽 디자인이나 로고 디자인과 함께 웹사이트 디자인까지 함께 맡기고 싶어 하는 곳들이 꽤 있었다. 우리는 웹사이트를 전문적으로 만드는 곳이 아니었기 때문에 코딩 공부를 해서 직접 만들어내든가 개발 외주를 맡겨야 했는데, 비영리단체 프로젝트의 특성상 넉넉한 예산으로 외주를 맡기는 건

어려운 일이었다. 기초적인 HTML 정도는 알고 있었고 웹사이트를 만드는 아르바이트를 몇 번 해본 경험 때문에, 그런 웹 관련 작업은 주로 내가 맡아 진행했다. 당시는 우리 셋 모두 그래픽 디자인 기반의 작업을 주로 했었고, 특히 나는 이전에 아이덴티티 디자인 업무 경험이 있었기 때문에 아이덴티티 디자인을 맡아서 진행할 때가 많았다. 그래픽 디자인을 해야 할 일이 생기면 시안을 맘에 들게 풀어내지 못해 밤샘 작업을 할 때가 많았다. 그러면서도 앞으로의 스튜디오 방향을 위해 나는 프로그래밍을 독학해서 웹 작업을 병행해야 했기에 점점 그래픽 작업을 하는 것이 힘겨워지기 시작했다. 간단한 작업이야 어찌어찌 해결할 수 있었지만, 어느 순간부턴가 점점 당시의 우리로서는 감당하기 힘든 규모의 일들이 들어오기 시작했고, 그 시점이 일상의실천이 양적으로, 질적으로 모두 변화해야만 하는 시기였다. 그러던 어느 날 그는 진지하게 나에게 웹사이트 작업을 전담해 보는 게 어떻겠냐고 제안했다. 디자이너의 정체성을 유지할 것인가, 프로그래밍 영역으로 확대할 것인가를 치열하게 고민했고, 고민 끝에 나는 웹사이트 제작에 집중하는 쪽을 선택했다.

그 이후로 그는 그래픽 디자인과 관련된

미팅을 갔다 오면, 클라이언트를 설득해 그래픽 디자인에서부터 웹사이트 작업까지 연결해서 디자인을 수행할 수 있는 업무를 가져오곤 했다. 당시에는 변변한 웹사이트 포트폴리오가 없었는데, 클라이언트는 그의 그 설명할 수 없는 설득력에 넘어가(?) 순전히 우리의 가능성을 담보로 일을 맡겼던 것이다. 내가 과연 그 일을 해낼 수 있을지 확신이 없던 그때, 그는 특유의 추진력으로 내가 디자인과 개발의 영역을 넘나들 수 있도록 등 떠밀어 주었다. 때로는 그의 대책 없는 추진력이 부담스럽기도 했지만, 그가 판을 벌려 놓으면 내가 그것들을 수습해 가며 우리는 규모가 큰 비엔날레나 페스티벌 같은 국제적인 규모의 그래픽 아이덴티티부터 웹사이트까지 통합적으로 디자인할 수 있는 스튜디오로 거듭나고 있었다.

　　　사실 그래픽이 아니라 웹을 맡아 하지 않겠냐는 제안은 디자이너로서 민감할 수 있는 제안이었고, 나 역시 정체성의 혼란을 느끼던 시기였기 때문에 그 제안을 거절하고 싶은 마음도 컸다. 하지만 지금 와서 생각해 보면 내가 디자이너와 개발자 사이의 경계를 넘어설 수 있는 계기를 마련해 준 것에 고마움을 느낀다. 우리가 맡아서 진행하는 프로젝트의 범위가 넓어질수록 외부 사람들과 협업할 일도 많아지곤

하는데, 아주 높은 확률로 그가 맡아서 진행하는 프로젝트는 애초에 클라이언트가 구상했던 것보다 규모나 확장 범위가 더 넓어진 상태로 마무리가 되는 경우가 많다. 그것은 아마도 그가 클라이언트 또한 그들이 가진 기존의 경계를 넘어서게 만드는 사람이기 때문일 것이다.

권준호, 김어진, 김경철, 우리 셋이 10년간 일상의실천을 이어나갈 수 있었던 데엔 분명 우리 셋의 각자 다른 노력이 있었다. 서로의 한계를 인정할 때도 있었고, 이렇게 서로의 한계를 뛰어넘을 수 있게 독려할 때도 있었다. 나 혼자라면 전혀 생각지도 못하고 해내지 못했을 일들을 그들과 함께 했기 때문에 해냈던 것들이 많다. 또다시 언젠가 권준호의 세 번째 책이 나올 때에는 일상의실천이, 그리고 우리가 어떻게 변화해 있을지 궁금해진다.

랑이의 죽음

랑이는 움직임이 찰랑찰랑거린다고 부모님이 지어준
우리 집 강아지의 이름이다. 랑이는 10여 년 전
서울에서 경기도 근교로 이사한 부모님이 어디선가
얻어 온 잡종견이다. 어떤 종인지도 알 수 없었던
랑이는, 랑이가 집에 오기 전 키우던 순이(성격이
순해서 순이라고 이름 붙인 진돗개)보다 영민했고
움직임이 날쌨다. 랑이는 주인에게 한없이 애교를
부렸지만 집 근처를 서성이는 낯선 사람에게는 더없이
사나웠다. 랑이는 내가 군대에서 오랜만에 휴가를
나올 때나, 타지 생활을 하다 한참 만에 집에 돌아올 때,
오랜 친구와 재회를 하는 것처럼 반가워했다. 집 앞에
다다르면 랑이의 컹컹거리는 소리가 항상 날 반겼다.

랑이는 한가로운 일요일 아침에 죽었다. 랑이를 처음 발견한 건 아버지였다. 랑이는 혀를 내밀지도 않고 차분한 표정으로 누워 있었다고 했다. 형과 형수는 랑이가 부모님과 함께 자주 가던 저수지 근처에 랑이를 묻었다. 그날 아침 오랜만에 집을 찾은 형도, 랑이에게 항상 간식을 챙겨 주시던 어머니도, 랑이와 함께 앞산으로 자주 산책을 가시던 아버지도 집을 나서면서 랑이에게 인사하지 못했다고 했다. 그게 작별 인사가 될 줄 몰랐다며 형은 안타까워했다.

랑이는 아무도 없는 집안 마당에 누워서 숨을 거뒀지만, 랑이의 표정은 평온해 보였다고 한다. 어머니는 혼자 집을 지키는 랑이가 안쓰러워 새끼 강아지를 두 마리 더 입양했다. 어머니가 강아지를 입양한 다음 날 랑이는 세상을 떠났다. 주인 곁을 지키는 새로운 녀석들이 오기까지 애써 살아 있어준 걸까. 랑이는 자신이 해야 할 일들을 다 했다고 생각했을까. 그래서 그렇게 평화롭게 갈 수 있었던 걸까. 랑이는 우리 집에서 행복했을까. 그 녀석이 날 보며 반갑다고 컹컹거리며 짖을 때, 좀 더 애틋하게 안아주지 못했던 것이 미안하다. 랑이가 좋은 곳으로 갔기를 바란다. 그곳에서 더 행복했으면 좋겠다.

만화

어릴 때 만화책을 많이 봤다. 현실 세계에서 내
스스로의 존재감을 입증하는 것이 어색하기만 했던
나는, 만화책 속의 주인공들에게 감정을 이입하며
그 가상의 세계에 몰두했다. 내가 좋아했던 만화는
현실을 배경으로 한 학창물들이었다. 주로 별 볼일
없거나 육체적으로 약한 주인공이 어떤 계기로 인해
자신을 단련하고 그를 괴롭히던 악당들에게 복수하는
내용이었다. 매번 반복되는 그 진부한 주제는 항상
나를 흥분시켰고, 어린 시절 경험했던 소외의 상처를
제대로 극복하지 못한 채 성장통에 시달리던 나에게
대리 만족을 선사했다.

　　만화 속 사람들의 삶은 단순했고, 한 가지

목표만을 위해서 살아가는 것 같았다. 그들의 삶은 운명 같은 우연의 연속이었으며 특별한 사람과 특별한 관계를 맺으며 자신이 원하는 삶을 향해 그들의 모든 걸 걸었다. 나는 그렇게 살고 싶었다. 내 평생의 꿈을 위해 모든 것을 바치면서, 서로 신뢰하고 의지하며 그 꿈을 향해 나아가는 동료를 만나고 싶었다. 성인의 나이가 된 지금, 나는 내가 동경하는 만화 속 인물들의 아주 단편적인 부분을 겨우 흉내 내며 살고 있는 것은 아닐까 생각한다. 그러나 어쩌면 그들의 진짜 삶 역시 만화책에서 보이는 그 단순하고 강렬한 모습보다는 훨씬 더 복합적이었을 것이다. 때로는 외면하고 싶은 자신의 모습에 실망하곤 했을지도 모르며, 편집된 장면들만큼 매 순간이 극적이지는 않았을 것이다.

고등학생이 된 어느 날, 더 이상 책방에 읽지 않은 만화책이 없다는 걸 알게 되었다. 끝없이 펼쳐져 있을 것 같았던 가상의 세계가 어느 지점에서 멈춰 섰을 때, 나는 더 이상 그곳에 가지 않았다. 현실은 만화 같지 않다는, 너무나 당연한 사실을 매번 대면해야 하는 어른이 된 지금, 만화책의 첫 장을 넘기며 새로운 세상으로 빠져드는 설렘에 들뜨던, 그 순간이 그립다. 이제는 더 이상 그 설렘을 느낄 수 없을 것 같아 두렵다. 아주 오랜만에 만화방에 가보고 싶다.

멘토

누군가에게 충만한 애정과 보살핌을 받아본 사람은
그에게서 온전히 독립하기 어렵다. 부모의 극진한
사랑과 관심을 받으며 자란 아이가 부모에게 방치당해
온몸으로 세상을 겪어내야 했던 아이보다 정신적인
독립의 시기가 늦는 것도 같은 이유일지 모른다. 한편,
부모를 떠나 세상으로 나온 한 인간의 정신적 독립을
자신의 테두리 안에서만 겨우 가능하게 한다는 점에서
'멘토'라 불리는 이들의 존재는 위험해 보인다. 어느 날
나눈 어머니와의 대화는 멘토란 무엇인지 곱씹게 한다.

"엄마도 어린 시절 멘토라고 부르던 사람이 있었어요?"
"아니, 난 나 스스로가 나의 멘토였어. 다른 사람의

생각을 따라 내 인생의 방향을 결정한다는 것이 잘 받아들여지지 않더라."

"그럼 아버지는요?"

"너희 아빠가 내 인생의 유일한 멘토지."

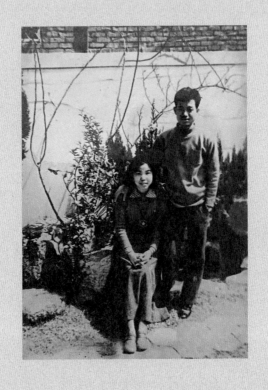

대학교 1학년, 4학년의 어머니와 아버지, 1973

문법과 문체

A 작가가 찾아온 것은 작년 8월이었다. 그는 준비하고 있는 기획의 그래픽 디자인과 웹사이트 디자인 및 개발을 부탁했다. 그가 공동 기획한 『프로젝트 A』는, 공공 미술의 존재 이유와 목적에 대한 젊은 예술가들의 유의미한 질문을 담고 있었고, 관 주도의 공공 미술을 비판적인 시선으로 생각해 볼 수 있는 전시였다.

우리는 그가 제도권 예술계에 던지는 질문에 공감했고 흔쾌히 작업을 수락했다. 하지만 문제는 일정과 예산이었다. 오픈까지는 한 달이라는 짧은 시간이 남아 있었고, 한국문화예술위원회로부터 지원받은 370만 원이 그가 이 프로젝트를 위해 사용할 수 있는 예산의 전부였다. 그것은 위치를 기반으로

하는 웹사이트를 구축하기에는 터무니없이 적은
금액이었고, 우리는 촉박한 일정 내에 웹사이트를
디자인하고 개발하기는 현실적으로 어렵다고
판단했다. 때문에 그에게 일상의실천이 웹사이트
기획과 디자인, 그리고 구축을 맡은 2017년 타이포잔치
「연결하는 몸, 구체적 공간」의 사례를 『프로젝트 A』의
골격과 구조에 적용하는 방식을 제안했다. A작가 역시
적은 예산으로 새로운 디자인과 개발을 부탁하기는
염치가 없으니, 이전에 개발된 플랫폼을 '그대로 가져다
쓰기를' 원했다. 말하자면, 우리는 일상의실천에서
기획한 웹사이트의 구조와 디자인을 그가 자신의
프로젝트에 차용할 수 있게 허락해 준 것이다.

 A작가는 일상의실천이 작업한 또 다른 작업
『프로젝트 B』와 『프로젝트 A』의 유사성을 언급하며,
그것이 문법이 아닌 문체의 문제이며, 일상의실천은
'게으른 디자이너'라고 강한 어조로 비판했다. 그러나
유감스럽게도 『프로젝트 A』의 문체는, 일상의실천이
구축하고 그에게 빌려준 문법을 '그대로 가져와'
사용한, 도용된 문체인 것이다. 하지만 「연결하는 몸,
구체적 공간」 역시, 일상의실천만의 온전한 아이디어와
디자인이라고 주장하는 것은 매우 교만한 태도일
것이다. 디자인은 많은 디자이너들의 개척과 도전으로

발전해 왔고, 「연결하는 몸, 구체적 공간」, 『프로젝트
B』, 『프로젝트 A』역시 그 흐름 속에서 존재하는
작업들이다. 3개의 프로젝트는 지도를 기반으로 하는
웹사이트의 큰 골격은 공유하고 있지만 레이아웃,
타이포그래피, 인터페이스, 개발에 이르기까지
매우 다른 접근과 고민으로 만들어진 결과물들이다.
『프로젝트 B』의 웹사이트가 『프로젝트 A』의 형식을
그대로 복사했다는 그의 주장은, '디자인'이라는
작업의 특성과, 그것이 얼마나 섬세한 노동인지에
대한 무지에서 비롯된 게으르고 성급한 비난이다.
관 주도의 예술을 비판하며 공공 미술의 존재 이유를
묻는 A작가가, 최저 시급에도 미치지 못하는 예산과
짧은 일정에도 불구하고 본인의 기획을 구현해 준
디자이너를 향해 원색적인 비난을 퍼붓는 것은,
대중의 관심을 갈구하는 그의 나르시시즘이 정도를
지나쳤음을 의미한다.

　　　그가 예산과 일정에 대해 구구절절한
열변을 토하던 그때가 떠오른다. 현실적인 일정과
예산이 계산되지 않았던 『프로젝트 A』의 결과물은,
협업자에 대한 예의와 존중이 뒷받침되지 않는 이상,
지인으로부터 강요된 재능 착취 그 이상의 의미를 갖지
못한다. 어떠한 연대 의식 없이 그렇게 쉽게 우리의

문체를 빌려줄 수 있었을까. 우리는 그가, 공공 기관은 적이며, 가난한 예술가는 무조건적인 피해자라는 이분법에서 깨어나, 자신의 행태가 바로 본인이 그토록 열변을 토하며 비판하는 사회의 부조리함을 닮아 있음을 이제는 깨닫기를 바란다.

◆　　A 작가의 '게으른 디자이너'라는 비판에 대한 답변
◆◆　　일상의실천은 예산의 크기와 무관하게 의미 있는 프로젝트를 제안하는 기획자, 예술가와의 작업을 진행해 왔고 앞으로도 그러한 기조를 유지해 나갈 것이다. 그러나 그것은 오직 서로를 존중하는 건강한 '협업'의 관계를 전제로만 가능한 일이다.
◆◆◆　　자신의 곡을 다른 작곡가가 표절했다는 기사를 접한 어느 거장 뮤지션의 답변 "모든 창작물은 기존의 예술에 영향을 받는다. 책임의 범위 안에서 거기에 자신의 독창성을 5~10% 정도를 가미한다면 그것은 훌륭하고 감사할 일이다. 그것이 나의 오랜 생각"은 창작이란 무엇인지에 대한 대가의 진중하고 겸손한 태도를 엿볼 수 있게 한다.

배움의 순간들

누군가가 나에게 교훈을 주겠다고 말하는 순간
나는 알 수 없는 거부감에 그것이 아무리 가치 있는
가르침이라고 해도 무의식적으로 거부하곤 했다. 초,
중, 고등학교를 거치면서 존경할 수 있는 스승을 만나지
못한 것에 항상 아쉬움을 느꼈지만 돌아보면 나의
그런 치기 어린 반골 기질 때문에 순간순간의 배움을
거부했던 것은 아닐까 생각한다. 그러나 배움은 예상치
못한 순간 찾아왔고, 때로는 사고처럼 발생한 그 순간이
디자이너로서, 한 명의 생활인으로서 나에게 큰 흔적을
남겼다. 누군가를 가르치려는 의도가 아니었다는
점에서 그것은 그 사람의 일상에 자연스럽게 녹아 있는
삶의 태도였을 것이고, 그 태도를 체험하는 순간이

나에게는 무엇보다 값진 배움의 순간이었다. 그 순간의
배움을 기록하려 한다.

<center>1.</center>

B는 그에게 영향을 받지 않은 디자이너는 없다고 말할
수 있을 정도로 한국 디자인계의 어른이자 스승이었다.
나는 그를 책을 통해서, 혹은 마치 전설처럼 전해지는
이야기를 통해서 겨우 알고 있었다. 내가 졸업한
대학원에서 강사로 일하고 있을 때, 학교에서 그를
연사로 초청했고 나는 그의 에스코트를 맡았다.
호랑이 같을 줄 알았던 그는 생각보다 푸근한 아저씨
같았고, 일면식도 없던 나를 편하게 대해주었던
그의 태도 덕분에 나 역시 긴장을 풀고 대화를 나눌
수 있었다. 강연을 앞두고 빈 강의실에서 그와
담소를 나누고 있을 때, 한 학생이 그를 찾아왔다.
그녀는 수줍게 자신의 작업에 대한 피드백을 해줄
수 있느냐고 물었고, B는 흔쾌히 수락했다. 그러나
그 학생이 포트폴리오를 꺼내는 순간 B의 얼굴은
어두워졌다. 그 학생의 포트폴리오는 약 1cm 정도로
얇은 책자였고, 그는 이것이 당신이 나에게 보여줄 수
있는 작업의 전부인가를 물었다. 그녀가 그 질문의
의중을 파악하기도 전에 그는 말을 이어갔다. "작업의

<center>92</center>

수준은 작업의 양에 절대적으로 비례합니다. 이 책보다
10배 이상 작업의 양이 쌓였을 때, 다시 포트폴리오를
보여주세요." 나는 그의 단호한 태도에 놀랐고, 이후
강연에서 보여준 끝도 없이 이어지는, 그가 젊은 시절
만들어냈던 '이미지 실험'을 담은 작업의 양에 다시
한번 놀랄 수밖에 없었다. 아마도 그때쯤이었던 것
같다. 의미에 발목 잡혀 앞으로 나아가지 못하던 작업을
꾸역꾸역 밀고 나가기 시작했던 때가.

2.

C는 미국에서 유학을 마치고 한국에 귀국해 내가
다니던 학교에 첫 강의를 나온 시간 강사였다. 감정을
절제한 이성적인 논리 위에 구축된 타이포그래피를
선보이던 그와, 학생운동을 하던 친구들과 '예술의
사회참여'라는 거창한 구호를 외치며, 표현의 방식은
여전히 민중미술을 벗어나지 못한 채 제자리에서
맴돌던 나는 '타이포그래피 3'이라는 건조한 제목의
수업에서 처음 만났다. 그의 수업은 예상했던 것처럼
논리와 분석을 기반으로 디자인되는 체계적인
타이포그래피 수업이었고, 그 수업의 중심 과제는 '표준
양식 리디자인'이었다. 디자인을 공부하는 학생이라면
필수적으로 습득해야 하는 그 기능적인 타이포그래피

수업 시간에 나는 목판화로 만들어진 투박하고 거친 질감의 작업을 가져갔다. 그것은 타이포그래피가 가진 강박적인 규범을 넘어보겠다는 거창한 의도가 아닌, 너무나 이성적이고 차분한 '타이포그래퍼' 같아 보이는 그의 당황하는 모습을 보고 싶었던 비뚤어진 반항심 때문이었을 것이다. 그러나 그는 내가 가져간 나무판자들을 보며 전혀 당황하는 기색 없이, 그 작업의 형식이 아닌 내용에 대해 평가해 주었는데, 어른이 보여주는 포용심의 대상이 될 수밖에 없었던 그때의 겸연쩍음은 오랜 시간 내 기억 속에 남아 있다. 그 경험은 좋은 타이포그래피란, 단지 그리드에 맞춰 정갈하게 글자를 배열하는 것을 넘어 그 글자들이 담고 있는 의미를 볼 수 있는 시각을 포함한다는 것을 어렴풋이나마 깨닫게 해준 순간이었다.

3.

D는 『영혼을 잃지 않는 디자이너 되기』라는 학생 시절의 나에게 너무나 매혹적으로 느껴졌던 책을 쓴 작가이자 디자이너다. 대학원에서 2학년으로 진학하던 시기 그가 교수로 부임한다는 소식이 들렸고 나는 주저 없이 그에게 졸업 전시와 논문을 위한 전담 교수가 되어줄 것을 부탁했다. 하지만 일 년 동안 내가

경험했던 그는 주도적인 지도자라기보다는 적극적인 청취자였다. 그는 오래 들었고, 분명한 의견을 제시하지 않았으며, 내가 스스로 방향을 찾아나갈 때까지 기다려 주었다. 때로 그의 듣기가 나에게 무엇도 제시해 주지 않는다고 느껴질 때, 나는 엉뚱하고 대책 없는 생각들을 하소연하듯 풀어놓곤 했다. 그럴 때마다 그는 평소의 온화함을 깨고 "그것은 좋은 생각이 아니"라며 단호하게 선을 긋곤 했다. 나는 그의 방임과 응원 사이 넓게 펼쳐진 가능성의 공간에서 때로는 길을 잃고 때로는 가보지 못한 세상에 다다르며 내가 가고자 하는 길을 개척하기 위해 발버둥 쳤다. '디자인은 이러해야 한다'라는 암묵적인 제약을 한 꺼풀이라도 벗어날 수 있었던 것은 그와 함께했던 시간 덕분일 것이다. 디자인 스튜디오를 시작하려 한다고 말하는 나에게, 그는 디자인만큼이나 중요한 것이 숫자라는 것을 그답지 않게 몇 번이나 강조했다. 이상의 세계가 아닌 현실의 세계에 단단히 발을 딛고 있는 디자이너만이 영혼을 잃지 않을 수 있다는 것을 그는 가르쳐 주고 싶었던 것 같다. 그와의 대화가 그립다.

4.

디자이너 E로 대변되는 현상은 가히 열풍이라 부를 만

했다. 그가 디자이너이자 교육자로서 보여준 행보는 '한국적 디자인이란 무엇인가'라는 수년째 이어져 온 담론을 넘어 '세계 무대에서 한국의 디자인은 어떤 위치에 있는가'라는 질문을 당대의 디자이너와 학생들에게 던져주었다. 나 역시 그의 작업과 디자인을 대하는 태도에 매료되었지만, 한편으로는 '국제 양식'이라는 디자인의 규범이 유행처럼 번져나가던 그 시기에 등장했던 작업에 한국 사회의 현실이 누락된 것은 아닐까 하는 의구심을 떨쳐내기 힘들었다. 아직 학생 신분이었던 나는 우연한 기회에 E와 대화를 나눌 기회가 있었고, 내가 품고 있던 의문에 대해 나름의 당위성을 부여하기 위해 노력했다. 그 대화는 이내 논쟁으로 이어졌고, 모든 작업을 '디자인의 사회 참여'라는 주제에 매몰된 시각으로 접근하려는 나에게 그는 "디자인과 선동은 구분되어야 한다"라고 단호하게 말했다. 나는 그 순간 망치로 머리를 얻어맞은 것 같은 충격을 받았다. 내가 하고자 하는 작업은 '선동'이 아니라고, 나는 반박하고 싶었지만, 당시의 나에게는 그 주장을 뒷받침해 줄 만한 작업이 없었다. 작업을 통해 이루고자 했던 개념들은 아직 구체적인 형체를 지니지 못한 채 머릿속을 맴돌고 있었고, E와의 대화는 그 이후 내가 했던 거의 모든 작업이 어느 한쪽으로 편향되는

것을 경계할 수 있게 하는 일종의 기준이 되어주었다. 그 대화는 내가 작업으로 증명해야 할 것이 무엇인가를 분명하게 깨닫게 해준 순간이었다.

5.

작업실을 시작한 후 우리는 항상 적절한 디자인 비용은 얼마인가에 대해 고민해야 했다. 업계의 기준이나 평균이라는 것이 존재하지 않았고, 그것이 존재한다고 해도 투명하게 공유되지 않았기 때문이다. 초짜 디자인 스튜디오인 우리는 클라이언트가 제시하는 금액에 별다른 반박을 하지 못했고, 이런 예산으로 스튜디오를 지속하는 것이 정말 가능할까 하는 걱정은 술자리의 단골 대화 주제였다. F는 우리보다 먼저 디자인 회사를 운영해 온 형이라고 부를 수 있는 몇 안 되는 업계의 선배였다. 그날도 어김없이 200만 원이라는 금액으로 전시 디자인을 진행해야 하는 현실에 푸념을 늘어놓고 있는 나에게, 그는 무심한 말투로 물었다. "너라면 네가 만드는 그 디자인, 200만 원 주고 살 것 같아?" 초가을의 냉랭한 물기를 머금은 바닷바람이 불어오는 포장마차에서 2만 원짜리 안주도 비싸다고 느끼며 소주잔을 기울이고 있던 나는 그의 질문에 선뜻 대답하지 못했다. 우물쭈물하는 나에게 그는 말했다.

"디자인 비용이 적다고 불평만 할 게 아니라, 네가 그 금액에 당당한 디자인을 하고 있는지 먼저 생각해 봐라." 나는 과연 지금 내가 받는 디자인 비용 앞에서 떳떳할 수 있는 디자인을 하고 있을까. 이 질문은 오랜 시간이 흐른 지금도 자기 객관화가 필요해지는 순간 스스로에게 던지는 질문이다.

6.

작업실을 시작한 후 얼마 지나지 않아 어느 작가의 개인전 뒤풀이에서 그 남자를 처음 만났다. 그는 훤칠한 키에 멀끔한 수트를 차려입은 부리부리한 눈을 가진 사람이었다. 한글과 영어를 섞어 쓰며, '아트 컨설턴트'라는 직함을 가진 그의 웃음은 어딘가 부자연스러웠고 아마도 그날 이후 더 이상 마주칠 일은 없을 사람처럼 보였다. 하지만 그 모임 후 며칠이 지나지 않아 그에게 연락이 왔다. 자신이 수주한 프로젝트의 디자인을 맡기고 싶다는 것이었다. 당시 우리에게는 무척이나 큰 금액의 예산이 책정된 프로젝트를 위해 우리는 밤낮없이 작업했고, 프로젝트의 전반적인 기획을 겨우 만들어냈다. 돌아보면 디자인 기획과 그래픽 디자인은 엄연히 분리되는 영역임에도, 그때의 우리는 프로젝트의 전체

과정을 어떤 문제의식을 가질 겨를 없이 진행했다.

그러나 기획안이 만들어지고 며칠 뒤, 갑자기 그는 작업 예산을 5분의 1 수준으로 삭감하겠다고 통보했고, 그 근거는 유명 디자이너 G에게 견적을 내어보니, 그들이 제시한 금액이 그렇기 때문이라고 했다. 그러면서 그는 G와 주고받은 메일을 우리에게 전달했다. 열어본 메일함에는 그와 G가 주고받은 메일 타래가 고스란히 남아 있었는데, 그는 우리가 보낸 프로젝트 제안서에서 작업실의 이름이 포함된 앞장과 뒷장을 삭제하고, G에게 준비된 기획안에 따라 디자인 작업만 했을 때 비용이 어느 정도 되는지를 물어보았던 것이었다. 그는 메일의 말미에 "간단한 작업이니 잘 부탁드립니다"라는 코멘트를 잊지 않는 세심함도 보였다.

고민을 거듭하던 나는 무작정 G의 사무실로 전화를 걸었다. 이미 업계에서 유명한 디자인 회사의 대표였던 G에게 그 당돌한 전화는 매우 곤혹스러운 일이었을 것이다. 그러나 G는 내 격양된 하소연을 차분히 듣고는 만남을 제안했고, 우리는 G의 사무실로 향했다. 그는 그들의 견적서가 그들의 의도와는 상관없이 도용되어 이제 막 스튜디오를 시작한 후배들의 앞길을 막는 용도로 사용된

것에 대해 분개했고, 그 프로젝트의 클라이언트와 대행사의 대표인 그에게 공식적인 항의 메일을 보냈다. 클라이언트의 예산 삭감 지시가 있었는지, 대행사가 디자이너에게 할당된 예산을 갈취하기 위해 단독으로 벌인 일인지는 알 수 없었지만, G의 메일을 통해 (우여곡절 끝에) 상황은 정리되었고 그는 특유의 느끼함과 비굴함이 섞인 목소리로 사과 연락을 해 왔다. 이제 막 한국의 디자인계에 발을 들였던 우리에게 이 사건은 앞으로 펼쳐질 험난한 커리어의 시작처럼 느껴지기도 했지만, 일면식도 없는 후배 디자이너를 위해 난처할 수 있었던 상황을 외면하지 않고 적극적으로 개입해 준 G와의 인연을 만들어준 고마운 사건이기도 했다. 좋은 디자이너가 된다는 것과 좋은 어른이 된다는 것이 다르지 않음을 G는 몸소 보여주었고, 그 기억은 매 순간 현재의 나를 돌아보는 잔상으로 선명하게 남아 있다.

블랙리스트

2017년 9월 13일, 국정원 개혁발전위원회 산하
국정원 적폐청산 태스크포스(TF)는 이명박 정부
당시 국정원이 '좌파 연예인 대응 TF'를 조직하고
정부에 비판적인 목소리를 내온 이른바 '좌파'
연예인들을 블랙리스트로 작성해 부당한 압력으로
다양한 불이익을 줬다는 사실을 발표했다. 2018년
5월 8일, 문화체육관광부 산하 민관합동 '문화예술계
블랙리스트 진상조사 및 제도개선위원회'는
국립현대미술관 서울관에서 '진상조사 및 제도개선
결과 종합 발표' 기자 간담회를 열고 이명박, 박근혜
정권 동안 블랙리스트로 직간접적인 피해를 입은
문화예술인이 8,931명, 단체는 342개로 집계되었다고

밝혔다. 풍문처럼 떠돌던 블랙리스트의 존재가 국정원의 주도하에 정치적 목적의 탄압과 규제로 실재했음이 공식적으로 밝혀진 것이다.

이명박, 박근혜 정권을 지나오며 용산 참사, 쌍용자동차 해고 사태, 강정 해군기지 건설, 세월호 참사, 국정원 대선 개입 사건, 박근혜-최순실 게이트 등 다양한 사회 정치적 이슈에 디자인을 통한 발언을 해온 우리는 블랙리스트의 존재가 밝혀지자 '디자인 회사'로서의 운영에 대한 걱정이 앞서기도 했지만, 내심 그 리스트에 '일상의실천'이라는 이름이 포함되기를 기대하기도 했다. 그것이 한 시대를 살아가는 증인으로서의 역할을 수행했다는 일종의 증표처럼 보이기도 했기 때문이다.

그러나 정치인, 방송인, 문인, 예술인 등 1만 명에 육박하는 명단이 기재되어 있던 리스트에서 우리의 이름을 찾아볼 수는 없었다. 일상의실천 외에도 당시 정권의 행보에 비판의 목소리를 낸 디자이너는 어렵지 않게 찾아볼 수 있었지만, 그들의 이름은 그 리스트에 등재되지 않았다. 그것은 아마도, 주체적으로 목소리를 내는 '예술가' '작가'가 아닌 의뢰인의 요구를 충족하기 위해 움직이는 수동적 존재인 '용역 업체' 혹은 '외주 업체'로 인식되는 디자이너는

그들에게 위협적인 존재가 아니었기 때문일 것이라고 생각하는 것은 지나친 억측일까. '자본주의의 시녀' 라는 다소 과격한 표현으로 묘사되는, 돈만 주면 그 내용이 무엇이든지 보기 좋게 포장해 주는 집단이 디자이너라면, '그들'이 디자이너의 존재를 위협적으로 인식할 이유는 없을 것이다.

◆　2018년 1월, 김기춘 전 대통령 비서실장과 조윤선 전 문화체육부 장관은 블랙리스트 작성을 통한 직권남용 혐의가 인정되어 법정 구속되었다. 그러나 민주주의 국가에서 보장되어야 할 표현의 자유를 국가의 권력으로 탄압한 중대한 사건에 대한 솜방망이 처벌이라는 비판의 목소리가 높다.

빵을 바치는 아이들

초등학교 입학 후 얼마 지나지 않아, 작은 무역 회사를
운영하던 아버지의 사업이 급격한 위기를 맞으면서
우리 가족은 서울에서 경기도 광주의 작은 마을로
이사를 가야 했다. 보일러가 없었던 단층집에서
아궁이에 불을 피워 난방을 했고, 화력의 조절에 실패한
탓에 안방의 아랫목은 항상 검게 그을려 있었다. 논과
밭이 펼쳐져 있던 그곳에서 나는 소를 키우던 집의
친구, 택시 기사 아버지를 둔 친구와 동네 골목을
뛰어다니며 유년기를 보냈다. 하얗게 눈이 내려앉은
논과 구불구불한 밭두렁을 넘어가면 나타나는 우리만
아는 계곡은 어린 시절의 내게는 더없이 훌륭한
놀이터가 되어주었다. 어머니는 당신의 석사 학위

졸업장을 항상 자랑스러워하시던, 당시의 기준으로
교육받은 신여성이었지만 동대문 시장에 나가 가방을
팔아야 했고, 나와 형은 부모님이 없는 집에 점점
익숙해져 갔다. 그 후 아버지는 무너진 사업을 일으키기
위해 다시 한번 서울행을 택했고, 우리는 몇 번의 이사
끝에 서울의 변두리 지역에 정착했다.

하지만 검게 그을린 피부와, 성적 경쟁에
참여해 본 적이 없는, 두 치수는 큰 형의 옷을 물려
입은 나를 도시 아이들은 두 팔 벌려 환영해 주지
않았다. 서울에서 보낸 초등학교 3학년 동안 나는
항상 어딘가 어색하고 쑥스러운 모습으로 붕 떠
있었고, 아이들의 환심을 사기 위한 노력과 그 노력이
거부당했을 때 겪어야 했던 무력감을 온몸으로
체험하며 그 시절을 견뎌냈다. "너 같은 아이를 낳을까
봐 결혼을 못 한다"라며 출석부로 머리를 내리치며
악을 쓰던 선생님, 반 아이들이 모두 초대받은
생일잔치에 초대받지 못하고 혼자 집으로 돌아가던
길에 올려다본 아파트의 풍경, 물총 놀이를 하다
어느 순간 모든 아이들이 내게 물총을 쏠 때 스치던
아이들의 연민과 동정 어린 표정은 성인이 된 후에도
문득문득 날 찾아와 몸서리치게 했다. 그것은 또래
남자아이들에게 기대되는 성향(공부 혹은 운동 둘 중

하나를 잘 해내는)을 전혀 갖추지 못한 아이에 대한
집단적 배척에 가까운 반응이었지만, 이제 겨우 10살
남짓한 아이에게는 공동체에 속하지 못하는 외로움과
무서움을 온몸으로 체득하게 하는 경험이었다.

그러니 최근 뉴스에 나오는 심각한 따돌림을 당한
아이가 겪게 될 정신적 고통의 크기는 감히 내가
헤아릴 수 없는 정도일 것이라 추측한다. 그런 종류의
경험은 성인이 된 후에도 한 사람의 성격과 가치관에
매우 큰 영향을 끼치는데, 사회를 바라보는 섬세하고
비판적인 시각을 형성하는 계기가 될 수도 있지만
대부분은 사회 혹은 강한 자에 대한 강박적인 증오를
자리 잡게 한다. 증오는 정제되고 다듬어진 비판
의식과는 달리 원초적인 형태로 마음속에 남는다. 아마
내게 있는 한 움큼의 사회정의 의식도 그런 경험에서
비롯된 분노의 한 갈래일지도 모른다. 얼마 전 이슈가
된 동영상에는 괴롭힘을 당하는 아이와 그 아이를
집요하게 괴롭히는 아이들, 그리고 그 둘 사이의 보통
학생들이 나온다. 폭력의 피해자와 가해자, 그리고
방관자는 교실이라는 공간에 계급을 만들고 그 계급에
따라 공동체가 나뉘어 형성된다.
　　　　나는 학창 시절 (그 경험이 누군가에게는 평생

지우지 못할 상처가 된다는 사실에는 아랑곳하지 않고)
아무 생각 없이 단순히 '재미'로 누군가를 괴롭히다가
성인이 된 후 어느 순간 좋은 사람 흉내를 내는 이들의
무책임함과 이중성이 무섭고 소름 끼친다. 어린 시절의
잊히지 않는 기억 때문에, 나는 지금도 누군가를 만나면
가해자가 내비치는 특유의 분위기에서 이 사람이
학창 시절 힘없는 학생을 괴롭혔거나, 최소한 그것에
동조했을 수 있다는 인상을 감지한다. 특유의 분위기란
내 행동이 누군가에게 상처가 될 수 있다는, 타인에
대한 배려와 약자에 대한 섬세함이 결여된 모습인데,
그것은 작은 행동 습관에서도 찾아볼 수 있다. 그런
사람을 만나게 되면 도리 없이 부아가 치밀어 오른다.

　　　그러나 '사회적 약자'라는 말이 의미하는
것처럼, 누군가 자신이 속한 공동체에서 약자가 되는
이유는 그가 정말 모자란 사람이라서가 아닌, 그를
둘러싼 사회적인 환경 때문인 경우가 많다. 초등학교
3학년 어느 날 점심시간, 축구가 하기 싫어 교실에
남아 그림을 그리고 있던 나를 "공부 못하는 놈들이 꼭
저렇게 유난을 떤다"라며 담임선생님은 운동장으로
쫓아냈다. 운동장에서 내가 할 수 있는 일이란 별로
없었고, 축구 못하는 아이라는 딱지는 학교라는
폭력적인 공간에서 낙인처럼 작동했다. 남자아이라면

이래야 한다는 편견에 사로잡힌 그 선생님이 바로
한 아이를 교실이라는 사회에서 약자로 내몰아 버린
장본인이지 않을까.

　　　　학교라는 공간이 학생들끼리 서로에 대한
편견 없이 어울릴 수 있는 공간이 아닌, 성적이나
외모, 집안의 경제적 여건, 혹은 싸움을 잘하는 정도
따위로 계급이 정해지는 사회가 된 것은 단지 아이들
개개인만의 문제가 아닐 것이다. 사회적인 문제를
개인의 문제로 취급해 버릴 때, 문제를 해결해야 할
책임은 사회가 아닌 개인에게 떠넘겨지고, 문제를
당면하고 있는 당사자들은 무능하고 열등한 인간
취급을 받게 된다. 청소년들의 주체할 수 없는
폭력성을 자제시켜 주고, 소수의 학생들이 가지고
있는 특성(그것이 현시대의 기준에서 낯선 모습이라
할지라도)을 존중해 주어서 그 다름이 가치 있는
것일 수 있다는 인식을 심어줘야 할 의무는 그 사회를
이끌어가는 사람들과 그 시스템 자체에 있다. 그런
역할을 하라고 교육자라는 직책을 사회로부터
위임받은 선생들이지만, '우리 학교 학생들은 착해서
그런 일은 없다'라고 말하는 무책임하고 게으른
그들에게서 희망을 찾기란 쉽지 않아 보인다.

어느 큐레이터에게 보내는 편지
A Letter to a Curator

큐레이터님 안녕하세요.
보내주신 메일 잘 받았습니다.

전시의 키 비주얼이 단순히 개인의 창작 영역을 넘어
대중과 기관, 작가를 매개하는 책임감 있는 작업이라는
말씀에 동의합니다. 일상의실천은 지난 10여 년
동안 누구보다 그런 책임감을 갖고 디자인 작업을
진행해 왔다고 자부하고 있습니다. 특히 큐레이터와
디자이너가 서로 은밀한 신경전을 하는 대상이
아닌 하나의 프로젝트를 위해 힘을 합쳐야 하는 한
팀이라는 말씀 역시 누구보다 동의하고 있습니다.
 그러나 저희는 10여 줄에 불과한, 제안드린
작업에 대한 이해와 수용의 표현이 부재된, 오로지
수정 사항만 건조하게 나열되어 있는 큐레이터님의
지난 메일에서 한 팀으로서의 동지 의식을 느낄
수는 없었습니다. 디자이너는 프로젝트가 시작되는
시점부터 작업을 제안드리는 시점까지 오랜 시간
동안 작업의 방향성과 표현 방식을 고민하며 작업을
진행합니다. 비록 짧은 제안서이지만, 발송드린
제안서는 저희가 그동안 고심해 온 과정과 결과를
압축해서 담은 노력의 모음입니다. 보내드린 작업을
만들어내기 위해 디자이너가 어떤 과정과 노력의

시간을 보냈는지 동료의 입장으로 이해하고 계신다면,
부연 설명이나 논의 없이 포스터의 가장 중요한
비주얼을 삭제하라는 짧은 지시 사항을 전달할 수는
없었을 것이라 생각합니다. 디자이너가 제안하는
작업이 때로는 큐레이터의 방향성과 부합하지 않을
때도 있겠지만, 그렇더라도 그 노력에 대한 존중이
수반될 때 비로소 디자이너와 큐레이터는 서로를
견제하는 관계, 혹은 갑을 관계가 아닌, 협업의 관계로
나아갈 수 있다고 생각합니다.

저는 디자이너의 재해석을 큐레이터가
무조건적으로 수용해야 한다고 말씀드리는 것은
아닙니다. 만약 큐레이터님께서 그리고 있는 분명한
방향성과 이미지가 있다면, 그리고 지양해야 할
이미지가 있다면, 그것은 디자이너가 긴 시간과 노력을
투자한 디자인 작업이 만들어지기 전에 공유되어야
하고, 그런 의견 조율의 과정을 거치고 나서 디자인이
만들어졌을 때, 비로소 언급하신 '보이지 않는 힘
싸움'을 피할 수 있는 것입니다.

저희는 디자인 작업을 할 때 전시의 주제에
대해서 여러 측면에서 고민하고 이미지를 테스트한
후, 전시의 주제를 디자이너의 관점으로 재해석해서
제안드리고 있습니다. 물론 이번 전시의 주제에

대해서 저희보다 오랜 시간 깊게 고민해 오셨겠지만, 디자인 작업 역시 전시의 주제를 드러내는 또 다른 시각과 시도라고 이해해 주셨으면 합니다. 요청하신 수정은 현재 저희가 제안드린 콘셉트에 대해 이해나 수용하려는 어떤 공감도 느껴지지 않고, 디자이너를 큐레이터 혹은 기획자의 머릿속 이미지를 구현하는 오퍼레이터로 인식하고 있다는 인상을 갖게 합니다. 그러나 저희는 그렇게 일방향적인 디자인 프로세스로는 작업하고 있지 않습니다.

　　디자인을 결정하는 과정에 큐레이터의 개인 취향만이 반영되는 것이 아니라고 강조하셨지만, 지금과 동일한 조건과 동일한 주제를 다루는 전시에서, 저희가 제안드린 이미지가 전시에 참여하는 작가의 작품을 연상시키기 때문에 오히려 주제에 부합한다고 생각하는 큐레이터가 담당자였다면, 지금 저희는 이러한 논의를 나눌 필요가 없었을지도 모릅니다. 과연 저희에게 보내주신 수정 요청이 큐레이터님 개인의 취향을 배제한 중립적인 공적 합의에 의해 도출된 것이라고 할 수 있을까요? 디자이너와의 힘 싸움이 지루하게 반복되고 있다면, 그것은 디자이너와의 소통에 반복적으로 실패하고 있다는 것이며, 그 과정에서의 문제는 무엇이었는지 돌아보아야 합니다.

비록 보내드린 제안서에는 작업의 배경과
구조를 설명드리기 위해 이미지 도출의 상세한 설명이
기술되어 있지만, 디자인을 접하는 사람들에게는
이미지를 하나의 방향으로 인식하는 것이 아닌, 다양한
측면에서 열린 해석이 가능한 디자인이 좋은 디자인일
것입니다. 큐레이터님이 근무하고 계신 기관의 운영
취지 역시 작가들의 다양한 작업을 지원하고 소개하는
것으로 알고 있습니다. 본 전시의 주제에 대한
일상의실천 팀의 재해석이 비록 큐레이터님의 마음에
온전히 들지 않더라도, 디자인 자체의 완성도에 문제가
없다면, 제안드린 해석 역시 열린 마음으로 수용해
주셨으면 합니다.

다시 한번 디자이너의 재해석에 대한 존중을
부탁드리며,

권준호 드림

디자이너와 열린 소통을 하고 싶다던 큐레이터는 메일을 받은 후 회신을 보내지
않았고, 며칠 후 디자이너를 교체하겠다는 통보를 대행사를 통해 전해 왔다.

생겨먹은 대로 작업하기

"감정을 드러내는 방식이 너무 통속적이고
직접적이라고 생각하지 않나"라는 기자의 질문에
어느 영화감독은 "나는 언제나 노골적이잖나.
그것을 불편하게 보는 사람도 있겠지만 뭐 어떻게
하겠나. 내가 그렇게 생겼는데"라고 답했다. 또 다른
영화감독은 평론가와의 대화에서 자신의 작품이
현대사회를 바라보는 비판적인 시선을 담고 있다며
작품의 모든 장면에 의미 부여를 하는 평론가에게
고개를 갸우뚱하며 말했다. "글쎄요, 그것도 흥미로운
해석일 수 있겠네요. 하지만 저는 단지 그 순간에
그렇게 찍는 것이 더 재미있겠다고 느껴져서 그렇게
연출했을 뿐입니다."

자신이 경험하고 받아들인 것을 본인만의 시각으로 해석해서 실체가 있는 어떤 것으로 만드는 것이 '창작'이라고 불리는 행위라면, 무언가를 만들어내는 사람이 자기가 생겨먹은 대로 작업하는 것은 어쩌면 당연한 일이다. 나는 그래서 나의 솔직한 모습이 내 작업 속에서도 보였으면 좋겠다고 생각한다. 어떤 이들에겐 그것이 너무 노골적이어서 불편할 수도 있겠지만, 내가 만들어놓은 것을 보면서 나 스스로 어색하고 민망하고 싶지는 않기 때문이다.

내가 의도한 것보다 더 많은 의미를 부여해 주는 해석은 달콤하지만, 모든 표현에서 의미를 찾으려는 노력은 자칫 작업 자체가 주는 '재미'를 간과하게 한다는 점에서 경계해야 할 유혹이기도 하다. 작업의 의미와 재미 사이 자주 길을 잃는다. 어느 쪽으로 가야 하나 고민할 때 이정표가 되어주는 것은 결국 내가 '어떻게 생겨먹은 사람인가'라는 질문에 대한 대답이다. 언젠가는 그 답변 앞에서 부끄럽지 않을 수 있기를.

설거지

오랜만에 고향집에 와서 설거지를 했다. 직장 생활을
하셨던 엄마는 자주 늦게 오셨고, 엄마가 출근하기
전 차려놓은 밥을 먹은 후 내 밥그릇을 닦는 일은
내게 당연한 일과였다. (엄마는 '내 밥그릇은 내가
닦아요~'라는 노래를 만들어서 끼니때마다 불러줬다.)
명절에 부엌에서 설거지를 하는 손자를 할머니는
딱하게 여기셨지만, 설거지는 어느새 나에게
자연스러운 일상이 되었다.

　　눈에 띄지 않는 아이였던 내게 설거지는
남들에게는 자랑할 수 없는 숨은 특기였다. 나는 빠른
속도로 그릇을 닦았고, 최소한의 물을 사용했으며,
효율적으로 그릇을 정리했다. 이 별 볼일 없어 보이는

능력 덕분에 군 시절 나는 선임들에게 꽤나 유용한 후임 취급을 받을 수 있었다. 유학 생활 동안에도 설거지는 내 생계를 뒷받침해 준 고마운 도구였다. 아르바이트를 했던 식당의 주인은 같은 시간 동안 남들의 두 배 정도 그릇을 닦아내는 나에게 깊은 신뢰를 보였다.

모든 노동이 그렇듯 설거지 역시 효율적인 방식이 있다. 단순노동의 '단순한' 구조 때문에 노동자는 자신만의 방식을 개발할 수 있고, 자신이 개발한 방식으로 그 일을 효과적으로 처리했을 때 성취의 쾌감을 느낀다. 나에게는 오랜 시간 동안 쌓아온 나만의 설거지 노하우가 있다. 나는 아마도 내 손과 몸의 동선에 적합하게 발전된 그 방식이 (나에게는) 가장 좋은 방식일 거라고 믿는다.

설거지를 하면서, 나는 나만의 디자인 방식을 만들고 싶다는 생각을 했다. 하지만 디자인은 설거지보다 훨씬 더 복잡한 구조를 갖고 있고, 내가 설거지를 해온 시간에 비해 디자인을 경험한 시간은 여전히 부족하다. 설거지를 해온 시간만큼 디자인을 하다 보면 어느 순간 효율적이고 체계적인 디자인 방법론을 구축해 낼 수 있을까. 그럴 수 있다면 좋겠다.

수작업의 즐거움

훈련소에서 나는 보급병으로 발령받았지만 정작 자대 배치 후에는 주로 목공병으로 활동했다. 나는 산 정상에 위치한 방공포에서 근무했는데 아직 군대 내부의 가혹 행위가 만연하던 시절 외부와 철저하게 차단된 방공포는 사병들의 정서적 고립감을 극단으로 치닫게 했고, 어느 부대의 누가 화장실에서 군화 끈으로 목을 맸더라 같은 흉흉한 소문이 심심치 않게 들려오곤 했다. 군대 내에서의 자살 문제가 사회적 이슈로 떠올랐을 때, 포대장은 신병 자살 방지를 위한 화장실 및 휴게실 보수 개선 작업을 명령했고, 부대에서 유일하게 미술 관련 학과를 나온 나는 그 작업을 위해 차출되었다.

하지만 전형적인 디자인 대학의 커리큘럼에

기반한 교육을 받아온, 콘크리트 벽에 못 하나 박는
것도 버거워하던 내가 화장실과 휴게실을 보수하고
개선할 능력이 있을 리 없었다. 처음으로 찾아간
목공실에서 난생처음 보는 기능을 알 수 없는 공구들,
톱밥으로 가득한 탁한 공기, 그리고 육체노동으로
단련된 검게 그을린 사병들이 어색한 눈빛으로 날
맞이했다. 한 번도 나무를 작업의 소재로 사용해
보지 않았던 내가 어색한 손놀림으로 거대하게만
보이던 나무판자를 잘라나갈 때, 내 손이 만들어내는
결과에 온전히 책임져야 한다는 떨림이 손끝에서부터
온몸으로 전달되었다. 전기톱에서 나오는 소름 끼칠
정도로 큰 소음, 얼굴로 날아오는 무수한 톱밥들, 내
마음대로 움직여 주지 않던 거대한 전기 톱날, 모든
것이 낯설었지만, 그 경험은 대학에서 컴퓨터 앞에 앉아
기호 같은 이미지들과 씨름하면서 느꼈던 막막함과는
다른 종류의 것이었다.

　　　내가 가하는 힘과 의도하는 방향에 따라 나무는
잘리고 눌리고 휘었다. 나무는 깎이고 쓸리면서 그 안에
들어 있는 속살을 조금씩 드러냈다. 나는 같은 설계도에
따라 만들어 지는 작업물이라 하더라도, 만드는 사람의
특성에 따라 그 결과물이 다른 형태를 지니게 된다는
사실이 좋았다. 시간이 지나면서 나는 이 작업들이

내가 대학에서 공부했던 것들과 다르지 않다는 것을 알 것 같았다. 좋은 책상을 만들기 위해서는 균형감과 형태감이 필요했고, 재료에 대한 존중이 없는 장식적인 선반은 기능적으로 작동하지 못했다. 형태와 기능, 표현과 장식 사이의 균형감은 타이포그래피를 배우며 고민했던 것들이었다. 활자에 대한 이해 없이 좋은 타이포그래피를 만들 수 없는 것처럼, 나무라는 재료를 온전히 이해하지 않고 좋은 목공 작업을 할 수 없었다. 나는 재료를 이해한다는 것이 단지 그 물성의 객관적인 정보를 습득하는 것 이상의 것임을 알 것 같았다. 그것은 좀 더 주관적인 이해와 경험을 통한 체험을 포함했다. 나무를 이해하는 과정은 객관적인 특징과 수치를 외우는 것뿐만 아니라, 각각의 나무가 가진 정서적인 느낌을 이해하는 과정임을 몸으로 체득하고 있었다.

하지만 제대 후 돌아간 대학에서 수작업은 예술가들이나 하는 것이라는 교수의 수업(대량생산이 될 수 없으면 디자인이 아니라는)을 들으며 나는 절망했다. 수업에서 손으로 만드는 작업과, 질감의 느낌을 이야기하는 것은 구시대의 것으로 여겨졌고, 학생들은 과제를 위해 컴퓨터에만 매달렸다. 디자인은 이성적인 계산으로 재단되어 있었고 그 냉정한

영역에 '감정적인 어떤 것'이 끼어들어 갈 틈은 없어
보였다. 팔리지 않는 것은 디자인이 아니라는 믿음과
소비자와의 소통이라는 이름 아래 이루어지는 소비자
욕구 조사는 학생들을 창작을 위해 고민하는 사람이
아닌 판매를 위해 고민하는 사람으로 키워내고
있었다. 그 노골적인 자본주의적 사고방식이 디자인을
공부하는 학교의 기본 정신이 되어버린 것에 의아함을
느꼈다. 나는 항상 이런 의문을 가지고 있었다. 모든
디자인이 반드시 대량으로 생산되어야 하는 걸까?
손으로 만들어진, 작은 집단 혹은 개인을 위한 이미지와
작업들이 디자인이 아니라는 그 신념과도 같은 믿음은
어디에서 온 것일까?

2017년부터 현재까지 이어지고 있는 『서울국제핸드
메이드페어』(이하 『핸드메이드페어』)를 위한 작업은
그런 나의 의문에 가장 직접적인 방식으로 나름의
해답을 제시했던 작업이었다. 공산품이 아닌 사람의
손으로 만들어진 독창적인 창작물을 소개하는
『핸드메이드페어』의 2017년 제목은 「엮다 풀다 Weaving
& Solving」이었다. 손으로 실을 엮어 다양한 형태를
만들어내는 자수의 기본 행위인 '엮기와 풀기'라는
주제는, 한편으로는 지나치게 자본화, 산업화되어 가고

있는 현대사회의 만연한 문제들을 핸드메이드라는
방식을 통해 대안을 제시하려는 의도가 담겨 있었다.

나는 자수를 구체적 형태로 실체화하는
'직조'라는 행위를 있는 그대로 지면 위에 구현하는
방식으로 작업을 진행했다. 작업의 주제를 이미지로
옮겨 올 때, 디자이너의 자의적 재해석을 최대한
배제한 채 수작업의 물성을 고스란히 가져오는 작업
방식은 그 자체로 핸드메이드의 특성을 온전히 보여줄
수 있는 적합한 방식이라고 믿었기 때문이다. 기계
자수가 아닌, 손으로 실을 묶고 풀어내는 과정으로
만들어낸 날것 그대로의 직조 작업은, 컴퓨터 그래픽과
타이포그래피의 조합으로 수작업에서 디자인 작업으로
거듭나는 과정을 거쳤고, 그렇게 만들어진 이미지는
2017년『핸드메이드페어』를 상징하는 '디자인'으로
다양한 매체에 사용될 수 있었다.

'이것은 디자인이 아니다'라고 누군가 단정
지어 말할 때, 그는 아마도 결과로서의 디자인에
천착한 나머지, 수작업으로 만들어진 재료의 잠재력을
미처 알아채지 못했을 것이라고 생각한다. 말하자면,
수작업은 그 자체로 디자인의 결과는 아닐지 몰라도,
디자이너라는 발견자의 손을 거쳐 디자인의 영역으로
동화될 수 있다. 이러한 작업 방식은 그 이듬해

재활용 소재를 이용해 제작한 「Reform」, 땅을 이루는
흙과 돌을 쌓아 만든 「지구를 위한 핸드메이드」까지
이어졌고, 재료의 물성을 온전히 드러내는 수작업은
『핸드메이드페어』를 상징하는 이미지가 되었다.

　　한편 수작업에 기반한 디자인은 클라이언트
와의 신뢰가 없다면 성사되기 어렵다. ctrl + Z를 눌러
쉽게 뒤로 돌아갈 수 있는 컴퓨터 작업과는 달리, 한 번
재료의 성질을 변형해 만든 작업은 그전으로 다시는
돌아갈 수 없기 때문이다. 디자이너의 작업을 존중하고,
자신의 생각을 벗어나는 시도를 하는 디자이너를
믿어주는 클라이언트는 좋은 작업을 위한 가장 큰
조력자이며, 그 결과는 특히 손으로 만들어진 작업에서
더욱 두드러진다. 『핸드메이드페어』는 수작업의
즐거움을 공유했던 파트너이자 동반자로 지금까지
함께 성장해 왔다.

　　손으로 만들어지는 작업물들은 대량으로
생산될 수 없다. 그 작업들이 대량으로 생산되는
순간 수작업이 지니는 미덕은 사라진다. 나는 모든
디자인에 디자이너 각자의 개성이 반드시 반영되어야
한다고 믿는 것은 아니지만, 내가 만들어내는
작업에 소비자 혹은 클라이언트의 의도만 반영되는
것이 좋은 디자인이라고 생각하지도 않는다. 모든

디자이너가 수천수만 개의 대량생산을 염두에 두고 작업할 필요는 없다. 디자이너 자신의 개성을 지우고 클라이언트와 소비자만을 위해 만들어지는 실용적이기만 한 디자인에, 수작업은 디자이너 개인의 색깔을 더해 줄 수 있는 최소한의 장치가 될 수 있을 것이다. 수작업의 과정을 통해 작업의 재료를 수치가 아닌 개인의 경험으로 체험할 수 있고, 자신의 손과 눈으로 체득한 그 구체적 실체는 비슷비슷한 결과물들 속에서 내 작업을 구분 지어주는 그 어떤 것이 될 수 있기 때문이다.

◆ 일상예술창작센터 20주년 기념 도서 『새로운 일상의 탄생』에 기고한 글

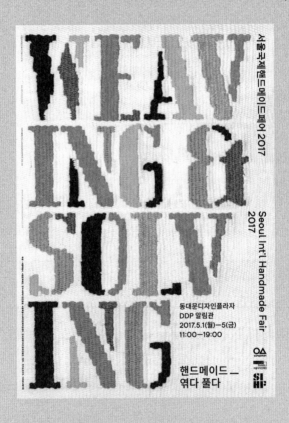

『2017 서울국제핸드메이드페어』 포스터

어떤 일을 할 것인가

어느 날 반브룩 스튜디오에 한 기자가 찾아와 물었다.
"당신은 디자인의 사회적인 영향력과 가치를 중요하게
생각하는 디자이너로 알려져 있다. 그런데, 어째서 중국
노동자의 열악한 근무 환경을 방치하는 애플 컴퓨터를
사용하는가?" 디자이너에게 애플 컴퓨터를 사용하는
것을 문제 삼는 것은 얄궂은 질문이다. 그러나 그는
그런 질문을 많이 받아봤다는 듯 담담하게 대답했다.
"사람들은 누군가 채식을 한다고 하면, 책상 아래로
고개를 숙여 그 사람의 구두를 확인합니다. 그가 가죽
구두를 신었는지 확인하려는 것이죠."
　　어떤 사람들은 사회의 변화를 꿈꾸고 나름의
실천을 이어나가려는 사람들의 허물을 찾아내기 위해

혈안이 되어 있는 것처럼 보인다. 그들의 활동이나 생각이 어떤 이들에게는 잠재된 부채 의식을 자극하기 때문일 텐데, 환경보호에 대한 메시지를 전하려는 사람에게 어째서 완전한 비건이 아니냐고 따져 묻거나, 노동자의 권리를 대변하는 목소리를 내는 활동가에게 노동자를 착취하는 글로벌 기업의 상품을 소비하는 것이 모순은 아닌지 질문하는 식이다. 이런 질문들은 일견 합리적 의심인 듯 포장되어 있지만, 그 속엔 '당신도 우리와 다를 바 없는 속물이며, 혼자 고귀한 척하지 말라'는 본심이 숨어 있는지도 모른다.

이런 원론적인 태도는 우리가 살아가고 있는 사회가 선과 악으로 단순하게 구분되어 있지 않으며, 한 개인이 추구하는 신념 또한 흑백으로 명확하게 구분되기 어렵다는 사실을 애써 무시함으로써 생성된다. 동료들과 작업실을 시작하며 우리는 우리가 만들어내는 작업이 미약하게라도 사회에 긍정적인 영향을 끼치는 도구로 사용되기를 바랐고, 그런 바람은 매번 누구와 일할 것인가라는 질문을 스스로에게 되묻게 했다. 인터넷 검색을 통해 환경에 악영향을 끼치는 기업 혹은 노동자의 권리를 보장하지 않는 기업은 어렵지 않게 찾아낼 수 있었고, 그런 클라이언트의 의뢰는 아무리 큰 예산으로 의뢰가

오더라도 정중히 거절했다.

　　　하지만, 환경 단체가 뽑은 최악의 기업으로
선정된 어느 기업이, 그 환경 단체의 가장 큰
스폰서라는 사실과, 그 기업의 지원 없이는 여러
환경 단체의 활동 자체가 어려워질 수 있다는 불편한
사실은 우리의 판단 기준에 혼란을 주기 시작했다.
노동자의 권리를 존중하지 않는 악질 기업으로 언론에
자주 보도되던 기업이 장애 아동을 위한 콘서트를
후원하고, 자사 노동자의 산재를 인정하지 않기
위해 가장 비싼 변호인단을 꾸리는 기업이 예술가의
경제적 자립을 지원하는 사회 공헌 사업을 진행하고
있다. 정작 그 기업들의 (작업실의 1년 예산을 웃도는
금액의) 작업 의뢰는 거절했음에도 공익을 위한다는
단체의 포스터를 만들며 그 기업들의 로고를 잘 보이게
배치해야 하는 아이러니한 상황이 연출될 때, 우리는
자조 섞인 웃음을 지을 수밖에 없었다.

　　　내가 옳다고 믿는 어떤 가치를 주장할 때,
그 반대편에서는 내 의지와는 전혀 다른 상황들이
펼쳐지고 있다는 것을 깨닫게 될 때, 우리는 결국
자본주의의 부속품으로 서로를 착취하며 살아갈
수밖에 없다는 패배주의나, 세상은 원래 그렇고 그런
곳이며 옳고 그름 자체가 존재하지 않는다는 식의 회색

논리에 빠지기 쉽다. 혹자는 디자이너는 서비스직 종사자이며, 그 서비스의 대상은 비용을 지불하는 클라이언트이기 때문에 일 자체에 어떤 의미나 가치를 부여하지 말아야 한다고 말하기도 한다. 누구와 어떤 일을 할 것인가를 고민하는 것 자체가 자의식 과잉의 디자이너만 가질 수 있는 허영심이라고 빈정거리는 이들도 어렵지 않게 만날 수 있다.

그러나 나는 디자이너 역시 한 사회의 구성원이며, 그들이 만들어내는 결과물은 우리가 살아가는 사회에 크고 작은 영향을 끼칠 수 있다고 믿는다. 절대적으로 옳고 그른 일은 아마도 존재하지 않을 것이다. 내가 어떤 가치를 믿고 있다고 해서, 수많은 신념과 가치관이 혼재되어 있는 현대사회에서 그것이 어떠한 모순도 없는 순결한 가치일 수도 없다. 다만 이 작업이, 혹은 이 작업을 의뢰하는 클라이언트가 내가 믿고 있는 삶의 가치와 위배되지는 않는지, 이 작업의 결과물이 사회에 어떤 영향을 끼치는지를 고민하는 사람은, 그것을 애써 외면하는 사람보다 자신이 만들어내는 작업에 뚜렷한 책임감을 가지려 노력하는 사람일 것이라고 믿는다. 그 믿음과 고민을 공유할 수 있는 동료들과 함께 작업할 수 있다는 것은 나에게 큰 행운이다.

용역 업체 입찰

디자이너를 불필요한 서류 작성과 축박한 일정에
시달리게 하는, 오직 가격으로 경쟁하는 입찰 제도가
폐지되어야 한다고 생각합니다. '용역 업체 입찰'이라는
용어가 말해주듯 모든 입찰의 과정에서 디자이너는
'창작자'가 아닌 '용역 업체'로 취급되고, 입찰 제도는
누가 더 좋은 디자인을 제안하는가가 아닌, 누가
더 저렴한 가격을 제안했는가를 선별하는 용도로
사용되고 있습니다. 어떤 단어는 그 자체로 한 사회에서
암묵적으로 통용되는 권력관계를 내포하고 있습니다.
'용역' 혹은 '외주' 업체라는 단어가 디자인계에서
그렇게 사용되고 있고, 그 단어가 사용되는 순간
디자이너와 클라이언트는 함께 프로젝트를 만들어가는

협업의 관계가 아닌, '갑'과 '을'의 경직된 관계로
분명하게 구분 지어집니다. 입찰 제안서는 디자이너의
근무시간을 무제한으로 연장시켜 고강도의 노동환경에
노출시키며, 그로 인해 디자이너의 짧은 활동 수명을
초래하는 가장 큰 이유 중의 하나입니다. 그렇게
만들어진 제안서를 평가하고 당락을 결정하는 심사
위원 대부분은 해당 분야의 실무에서 멀리 떨어진
대학교수 혹은 이름도 처음 들어보는 단체의 협회장인
경우가 많습니다. 그러니 그들이 가려내는 '좋은
디자인'의 기준이 명확하지 않고, '갑'의 요구를 잘
수용해 줄 것 같은 디자이너에게 높은 점수를 주곤
합니다.[*] 디자인을 최저가 비교 혹은 심사 위원의
주관적 판단 기준에 따라 결정하는 입찰 제도가
폐지되고, 클라이언트와 디자이너가 건강한 협업의
관계로 만날 수 있는 사회적 제도가 마련되어야 합니다.

●　　　몇 년 전 경험 삼아 심사 위원으로 참가했던 어느 공공 기관의 입찰
심사장에서의 일이다. 제안서를 발표하던 참여 디자이너에게 "이런 부분은 조금
개선되면 좋겠다"라고 말을 건네자, 나보다 높은 연배로 보였던 그 발표자는
"시정하겠습니다"라는 군대식 대답과 함께 어쩔 줄 모르는 표정으로 손수건을 꺼내
땀을 훔쳤다. 심사 위원들은 해당 기관의 담당자들의 취향을 반영해 심사했고, 가장
'무난한 디자인'을 제안한 '말 잘 들을 것 같은' 그 발표자에게 가장 높은 점수를 줬다.
◆　　　"디자인계의 발전을 위해 무엇이 시급히 개선되어야 하는가"에 대한 답변

운동의 방식

'디자인'과 '운동', 두 단어의 조합이 생경하게 느껴지는
이유는 아마도 디자인이라는 행위가 계급사회의
말단에서 행해지는 '노동'이라는 인식 대신 '예쁘고
보기 좋게 상품을 포장하고 광고하는 일'이라는 인식이
더욱 일반적이기 때문일 것이다. '사회운동'이라는
개념이 광범위하게 통용되고 있는 오늘날에도
머릿속에 떠오르는 운동의 이미지는 여전히 딱딱하고,
무겁고, 경직되어 있다. '운동권' '좌파' '진보'라는
단어가 한국 사회에서 점유하고 있는 이미지와, '문화'
'예술' '디자인' 등의 단어로부터 연상되는 이미지의
간극은 가늠하기조차 어렵다.

그러나 어쩌면 운동이라는 단어가 갖는

이질감은 그 단어가 지칭하는 행위가 '과격함'이라는 단어로 통칭되는 어느 극단의 지점을 향하고 있어서일지도 모른다. 말하자면, 운동이란 정치적 발언을 통해 사회를 비판하고, 공권력과 대치하고, 단식 혹은 무력 투쟁을 통해 자신이 주장하는 이데올로기를 성취하기 위한 수단 정도로 인식되고 있는 것이다.

일상의실천은 디자인을 업으로 삼는 3명의 디자이너가 시작한 작은 회사다. 클라이언트를 만나고, 계약을 체결하고, 그들이 필요로 하는 이미지를 생산하고 전달한다. 디자인이 세상을 변화시키는 것이 가능하다면, 그것은 아마도 디자인의 결과물 자체가 아닌, 디자이너가 겪는 노동과정의 부당함과 부조리함을 개선하기 위한 디자이너 개개인의 노력이 쌓여서 이루어질 것이다. 디자인 비용 삭감, 일방적인 계약 해지와 디자인 수정 통보 등 디자이너가 운동의 대상으로 삼아야 할 목표는, 일반적인 노동자의 그것과 크게 다르지 않다.

그러나 그것만으로 충분할까. 디자인이라는 행위가 사회에 개입하고, 목소리를 내며, 그 자체로 하나의 운동의 방식일 수는 없을까. 일상의실천은 그 물음에서부터 시작해 디자인을 통해 사회에 대해

발언하고 그 안으로 개입하려 했다. 때로는 직접적인
방식으로, 때로는 우회적인 방식으로, 목소리의 톤과
형태를 바꿔가며 개입의 정도와 역할 역시 다양한
모습으로 구현하려 노력했다.

　　　운동에는 다양한 방식이 있다. 운동의 이유가
세상을 조금이라도 좋은 곳으로 바꾸고 싶어 하는
욕구에서 비롯된다면, 그 무수한 욕구를 반영하기
위해서라도 더 많은 '운동의 방식'을 모색해야 한다.
디자인은 그 자체로 목소리를 내는 도구일 수도,
누군가의 목소리를 전달하는 매개체의 역할을 수행할
수도 있다. 이미지를 만들고 텍스트를 편집해 '여기'와
'저기'의 소통을 가능하게 하는 시각 매체를 만들어내는
디자인이란 노동은, 어쩌면 그 운동의 역할을 맡기에
가장 적합한 방식일 것이다.

'운동'은 적극적인 참여인 동시에 지속적인 행위를
포괄한다. 때문에 실천되지 않는 운동은 하나의 방식을
형성할 수 없다. 일상의실천은 2013년부터 지금까지
매해 2-3개의 자체 프로젝트를 진행했고, 그 작업들을
통해 '디자인을 통한 운동이란 무엇인가', 자문해 왔다.
『운동의 방식』은 그 질문에 대한 현시점에서 내릴 수
있는 대답으로 이루어진 전시다.

디자인과 노동, 운동과 실천, 일상과 사회에
대한 질문은 따라다닐 것이고, 그 대답을 찾기 위한
일상의실천의 노력 역시 이어질 것이다.

◆ 일상의실천 첫 번째 단독 전시 『운동의 방식』 여는 글, 2017

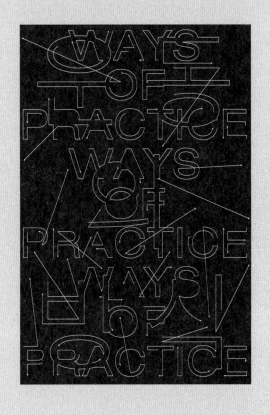

「운동의 방식」 포스터, 2017

오리기, 풀칠하기, 붙이기

대학에서 배운 시각디자인이란 산업사회에서 필요한
상품을 홍보하기 위해 기업의 요구에 따라 소비자의
지갑을 열 수 있는 매력적인 이미지를 만들어내는
작업이었다. 창작이라는 괜스레 마음을 설레게 하는
낭만적인 단어보다는, 생산이라는 기계적인 단어가
더 어울렸던 그 작업의 결과물들은, 시장조사와
고객의 취향 분석에 근거한 도표 안에서만 존재하는
딱딱하고 재미없는 도식이었다. 존재하지도 않는
허구의 클라이언트의 취향과 요구를 위한 작업이
그토록 지루하고 재미없었던 이유는 —이제 와 돌이켜
보자면— 그 작업의 모든 과정에 '나'라는 개인이 살아온
궤적과 경험이 반영될 조금의 틈도 없었기 때문이었다.

디자인을 그 자체로 하나의 완결성을 지닌 '작업'으로
보기보다는, 클라이언트가 추구하고자 하는 목적을
이루는 '수단'으로 보는, 그 신념과도 같은 믿음이
개인의 경험을 디자인에 반영하고자 하는 시도를
철없고 낭만적인 시도로 치부했던 근거였을 것이다.

　　　　그러나 우연히 학교 도서관에서 만난 '와이 낫
어소시에이츠Why Not Associates'가 만들어낸, 마치 고객의
요구를 철저히 무시한 것만 같은 실험적인 작업물들은,
그런 믿음의 근간을 뒤흔들기에 충분했다. 그들의
작업은 복잡하고 시끄러웠으며, 논쟁적인 주제를 지면
위에 무심하게 툭 던져놓고 있었고, '디자인'이라는
매끈한 단어와는 어울리지 않을 것 같은 수작업의
흔적을 그대로 품고 있었다. 그 거칠고 투박한
이미지들에 나는 깊게 매료되었고, 그 작업을 만들어낸
'사람'에 대한 궁금증 역시 커져갔다.

　　　　과거의 것을 지워내고 현대적인 것으로
대체하는, 하루가 다르게 변화하는 한국 사회를 떠나
여전히 대형 포스터를 풀칠해서 건물의 외벽과 지하철
통로에 도배하듯 붙이는 영국에서의 5년간의 경험은,
그들의 작업이 가진 맥락을 조금은 이해할 수 있게
해주었다. 나는 대학원을 졸업한 후 운이 좋게도 와이
낫 어소시에이츠에서 인턴을 할 기회를 얻었는데,

첫 출근 날 어느 프로젝트의 촬영을 앞두고 종이로
작은 알파벳 모형을 접으며, 바퀴가 달린 의자를
밀면서 화면을 구상하는 −그 과정이 너무 재미있는지
키득거리며 장난을 치는, 디자인을 공부하는 학생
같은− 모습이 내가 와이 낫 어소시에이츠를 설립한
앤디 알트만Andy Altman에게 받은 첫인상이었다.

　　　　그 시기는 그가 영국인이 사랑하는 1,000명
이상의 코미디언과 그들의 유머를 시대적 특징이
가득 담긴 타이포그래피로 블랙풀 지역의 해안가에
설치한 「코미디 카펫」 프로젝트를 마무리하고 있는
시점이었다. 그는 이 작업에 많은 애착을 가지고
있었는데, 인턴을 마치며 그와 나누었던 대화에서
디자인에 대한 그의 시각을 고스란히 엿볼 수 있었다.

"예전에는 예술적으로 보이는 포스터나 이미지들을
만드는 것에 관심이 많았는데, 요즘은 일상생활에서
쉽게 접하는 물건들에 더 관심이 많아요. 유명하고
좋은 디자인일수록 일상과 디자인의 거리를 더 벌리는
것 같아서 안타까워요. 디자인적으로 멋진 작업들은
상품으로 소비될 뿐, 우리 삶에 디자인을 연결시키지
못했어요. 그래서 최근에 작업한 「코미디 카펫」이
저에겐 의미가 있어요. 사람들은 그 설치물 위에

서서 대화를 나누고, 먹고 마시면서 즐거운 시간을
보내거든요.

　　　그 작업은 단순히 예술 혹은 디자인 작업으로
분리되어 존재하는 것이 아니라, 일상의 한 부분이
될 수 있다고 생각해요. 그리고 그 힘은 외형보다는,
그것이 지닌 콘텐츠에서 온다고 할 수 있어요. 카펫에
설치된 텍스트들은 영국인이라면 모두가 웃으면서
즐길 수 있는 유머들이에요. 저는 그 콘텐츠를 너무나
좋아했고, 그것을 표현하기 위해 개인적인 경험과
기술을 모두 동원했어요. 그 작업은 클라이언트를 위한
것임과 동시에 제 개인의 작업이기도 해요."

『tat*』는 앤디 알트만이라는 디자이너가 수집하고
발견한 아름다운 시각물로 쓰인 그의 자서전과도 같은
책이다. 어느 여름날 비누 공장의 굴뚝에서 뿜어내는
형형색색의 향기로운 조각을 보며 크리스마스가 빨리
왔다고 좋아하던 소년의 모습, 1960, 70년대 인기 있던
레슬러와 축구 선수의 포스터를 방문에 붙여놓고
그들의 포즈를 따라 하고, 닐 암스트롱의 달 착륙을
보며 우주와 관련된 엽서를 모으던, 교사였던 엄마의
수업 교재에 사용된 글자의 조형감에 매료되었던
그의 유년기 풍경이, 섬세하게 배치된 이미지와

타이포그래피를 통해 펼쳐진다.

『tat*』는 그가 말한 일상 속에 녹아든 디자인에 대한 무한한 애정을 황홀할 정도로 아름다운 시각물을 통해 경험할 수 있는 책이다. 재미있는 사실은, 책의 제목과 부제에서 밝히고 있듯,『tat*』에 실린 이미지들은 유명한 디자이너가 만들어낸 '디자인적'인 완성도를 지닌 작품이 아니라는 것이다. 'tat'를 한국에서 주로 사용하는 단어로 바꾸자면, '지라시' 정도가 될 텐데, 주로 '찌라시'라고 부르며 싸구려 종이에 인쇄된 낮은 수준의 광고물을 폄하하는 용도로 사용되는 그 단어다.

누군가에는 일회용으로 쓰이고 버림받는 그 지라시가, 그의 눈에는 일상 속의 마법을 경험하게 하는 도구로 보일 수 있다는 것이 놀랍다. 이 책은 '나쁜 디자인' 안에 담긴 일상의 이야기를 어떤 시선으로 바라보는가에 따라, 생각지 못한 아름다움을 발견할 수 있음을 보여준다. 디자이너는 누군가의 의뢰를 받아 아름다운 이미지를 만들어내는 사람이기도 하지만, 아무도 관심 갖지 않는 버려지는 것들에서 아름다움을 발견해내는 사람이기도 하다는 것을, 좀 더 세심하게 일상의 아름다움을 관찰하는 시선을 가질 것을 그는 『tat*』를 통해 제안하고 있는 것 같다.

앤디 알트만과 데이빗 엘리스David Ellis(와이 낫 어소시에이츠의 공동 설립자)는 1년 전 33년 동안 지속해 오던 스튜디오의 운영을 중단했다.* 이제는 삶의 마지막을 준비하며 새롭고 개인적인 어떤 것을 해보고 싶다는 그의 인터뷰를 봤다. 그가 새롭게 가고자 하는 여정의 시작이, 그의 디자인이 가진 시간의 궤적을 돌아보는 『tat*』라는 작업인 것은 어쩌면 당연한 일이라는 생각이 들었다. 인턴을 마치고 한국으로 돌아가며 디자이너로서 어떻게 살아야 할지 막막해하던 나에게, 그는 자신이 가장 좋아하는 코미디언 중 한 명인 스파이크 맬리건Spike Milligan의 이야기를 들려주었다. "우리는 한 번도 계획한 적이 없다. 때문에 계획이 틀어질 일도 없었다.We never had a plan, so nothing could go wrong."

디자이너로 처음 커리어를 시작하며, 그는 온전히 자기 자신의 만족을 위한 작업을 했지만, 스튜디오를 운영하며 모든 작업을 스스로 해내야 한다는 강박에서 조금은 자유로워졌다고 말했다. 이제 다시 '와이 낫 어소시에이츠'가 아닌 디자이너 앤디 알트만으로서 그는 『tat*』를 통해 그의 작업이 어떤 문화적 맥락으로 만들어졌는지 보여주었다. 그에게 가장 큰 영향을 받은 디자이너이자 삶이라는 길고도

짧은 여행의 후배로서, 일상을 바라보는 그의 시선이 어디에서 머무르게 될지, 다시 한번 설레는 마음으로 기다리게 된다.

● 　와이 낫 어소시에이츠는 내가 영국으로 유학을 가고 싶었던 가장 큰 이유였고, 일상의실천을 시작하면서 가장 닮고 싶었던 스튜디오의 형태를 경험했던 곳이다. 초창기 그들의(마거릿 대처 수상의 얼굴 위에 노동당에 투표하라는 문구가 새겨진) 사회참여적인 면모를 볼 수 있는 포스터 작업부터, 블랙풀 지역의 해안가에 설치된 거대한 스케일의 시민 참여형 설치 작업, 그리고 기업 클라이언트를 위한 상업 프로젝트들까지, 그들의 행보는 작업을 대하는 태도부터 막연했던 스튜디오의 방향성을 정하는 데까지 큰 영향을 주었다.
　그들이 아직 학생이었을 때, '타이포그래피계의 악동'이라고 불릴 만큼 왜 그렇게 거칠고 대담한 작업을 했느냐는 질문에, 그들은 "왜 안 돼? Why not?"라고 반문했고, 그 태도가 곧 스튜디오의 이름이 되었다고 한다. 자신들은 1980년대 기존 사회질서에 저항하는 자유분방하고 반항적인 펑크록의 영향을 받은 세대고, 그런 태도가 작업에 묻어 나오는 것은 너무나 당연한 결과였다고 말했다. 대학원을 졸업한 후 운이 좋게도 와이 낫 어소시에이츠에서 인턴을 할 기회를 얻었는데, 사장과 직원의 자리가 분리되지 않은 열린 공간, 구성원 모두를 동등한 작업자로 인정하는 수평적인 관계, 업무 시간 틈틈이 둘러앉아 마시는 차와 함께 하는 소소한 대화 등 한국에서의 짧은 회사 경험과는 너무나 상반된 '스튜디오'의 분위기가 낯설고 신선하게 느껴졌다. 그들은 콘텐츠의 중요성에 대해 많은 이야기를 했고 속이 텅 빈, 아무 이야기도 담고 있지 않은 겉모습만 화려한 작업을 경계해야 한다고 말했다. 그러나 한편으로는 작업 그 자체가 주는 시각적인 이미지의 쾌감, 본능적으로 좋아 보이는, 논리적으로 설명될 수 없는 '어떤 것'을 발견했을 때의 즐거움을 굳이 설명할 필요는 없다고도 말했다. 좋은 작업이라는 건 한 가지 기준으로 정의 내릴 수 없다는 것을, 그들과의 시간을 통해 어렴풋이 알 것 같았다.
　나는 33년 동안 함께 작업한 그들이 어떤 길을 가기 위해 스튜디오 운영을 중단하는 결정을 내렸는지는 잘 모르지만, 이제는 삶의 끝을 준비하며 새롭고 개인적인 어떤 것을 해보고 싶다는 그들의 마지막 인터뷰를 보고 있자니 한 세대가 지나가고 있다는 것이 실감이 난다. 그들이 처음 작업실을 시작할 때와 같이 '안 될 게 뭐 있어?'라는 말을 조금은 무심한 표정으로 내뱉으며 각자의 길을 가기로 했을 그들의 모습이 상상된다.
◆ 　『글짜씨 20』에 기고한 글, 안그라픽스, 2021

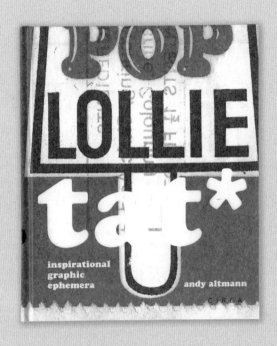

『tat*: Inspirational Graphic Ephemera』, Andy Altmann, 2021

146

디자이너의 전시
A Designer's Exhibition

안녕하세요.

큐레이터님께 전시 참여 제안을 받고 저희는 작업 자체에 대한 고민과 더불어 미술관에서 열리는 '디자이너 전시'에 대한 많은 이야기를 나눴습니다. 2000년대 이후로 그래픽 디자이너가 의뢰받은 작업이 아닌 자신의 색깔을 담은 작업을 통해 '미술관'에서 관람객을 만나는 일이 종종 일어나고 있지만, 여전히 '디자이너의 전시'는 어떤 유형성을 갖고 있다는 인상을 받았습니다. 저희는 그 유형을 크게 2가지로 나누어볼 수 있다고 생각했습니다.

첫째는, 디자이너의 아카이브 전시입니다. 이런 전시는 디자인 현장에서 일정한 성과를 이루었거나, 그 디자이너가 지향하는 디자인의 방향성을 보여주는 전시입니다. 주로 그동안 진행했던 작업을 연도별, 매체별로 구분하고 어떤 재해석 없이 작업을 나열하는 방식입니다. 저희가 2017년 탈영역 우정국에서 했었던 전시 『운동의 방식』이 이런 유형에 속한다고 할 수 있을 것 같습니다. 그래픽 디자인의 한 영역인 인포그래픽이 이 유형의 전시에 중요한 요소로 사용되는 경우가 많은 이유는, 인포그래픽이 아카이브라는 속성을 보여주는 데 매우 효율적인 방식이기 때문일 것입니다.

두 번째는, 디자이너 개인이 작업을 통해 스스로의 성향과 관심을 드러내는 전시입니다. 이 경우 대부분의 디자이너가 '일'로서 했던 작업과는 전혀 다른, 현대미술의 언어를 차용한 작업을 선보이는 경우가 많습니다. 하지만 클라이언트의 요구를 반영한 작업에 신물이 난 디자이너가 '예술 작품'을 만들고자 할 때, 그것이 새로운 시각언어를 도출하는 성과를 이루기보다는 디자이너들 사이에서만 통용되는 언어유희와 같은 작업에 머무르는 경우를 자주 접할 수 있었습니다. 때로 이런 유형의 전시는 디자이너가 예술가를 흉내 낸다는 취급을 받기도 하고, 격무에 시달린 디자이너들의 자기 위로라는 씁쓸한 동정을 받기도 했습니다.

저희는 이러한 문제의식을 갖고 '디자이너'라는 정체성을 유지하면서 미술관에서 '전시'되는 작업이 어떤 성격을 지녀야 하는가에 대해 고민했습니다. 디자인과 예술의 경계가 허물어지고 있다고 하는 시대지만, 디자이너로서 느끼는 그 경계는 꽤나 명확합니다. 그러한 경계를 구분 짓는 중요한 요소를 저희는 '타이포그래피, 대화, 확장성'이라는 키워드로 풀어내 보려 합니다.

'타이포그래피'는 정보를 전달하는 가장 중요한

도구이자, 그래픽 디자이너를(다른 영역의 디자이너를 포함한) 다른 창작자들과 구분 짓는 가장 분명한 영역입니다. 디자이너에게 잘 짜인 조판은 하나의 훌륭한 예술 작품처럼 시각적인 즐거움을 선사합니다. 또한 '대화'는 디자인 작업을 진행할 때 동반되는 가장 중요한 의사소통 수단입니다. 클라이언트, 동료 디자이너, 인쇄소, 혹은 시공사와의 대화를 어떻게 이끌어가는가에 따라 그 작업의 완성도와 마감의 질이 결정됩니다. 좋은 디자이너는 어쩌면 훌륭한 대화를 이끌어나갈 수 있는 사람일지도 모릅니다. 마지막으로 '확장성' 역시 디자인 작업이 가진 중요한 성질입니다. 현시점의 디자인은 하나의 고정된 매체에 국한되지 않습니다. 인쇄물을 염두에 둔 디자인이라고 해도, 그 디자인이 온라인과 모바일에서 운용되는 방식에 따라 전혀 다른 결과를 도출해 내기도 합니다. 전시의 주제, '포스트 미디어, 미래의 감각 체계'라는 키워드 역시 이러한 확장성이 어떻게 변화해 나갈 것인가에 대한 고민을 담고 있다고 생각했습니다.

저희는 이러한 디자인 작업 과정의 특성을 체험할 수 있는 무대를 연출해 보고자 합니다. 미술 작품을 감상하고 향유하는 소극적 경험과 직접 작업을 만들어가는 적극적 체험은 미술관에서 누릴 수 있는

다른 층위의 경험이라고 생각했기 때문입니다.

물론 저희가 관람객에게 제공하는 '체험'은
완벽한 자유가 보장되어 있는 순수한 창작 체험은
아닙니다. 참여자는 저희가 설계한 가이드를 따라
다양한 제약 조건과 한정된 소스를 활용해 새로운
이미지를 만들어내는 경험을 하게 될 것입니다. 또한
2인이 1조가 되어 하나의 모니터를 두고 작업의
과정에 대해 나누는 대화가 기록되고 투사되어, 본인의
입에서 나온 '언어'가 타이포그래피라는 '시각언어'로
변환되는 것을 경험하게 될 것입니다. 10×10m 크기의
무대는 참여자의 행위에 따라 시시각각 변화하는
하나의 캔버스(디자이너의 모니터)로서 참여자에게
마치 '작업의 과정 내부'에 들어온 듯한 경험을 마련해
줄 것입니다. 또한 그들이 만들어내는 결과물은
큐레이션을 거쳐 온라인에 공개되는데, 참여자는
전시장 내부에서의 체험이 다른 매체로 확장되는
경험을 할 수 있을 것입니다.

저희는 이 작업을 통해 저희가 이전에
진행했던, 작업을 통해 분명한 메시지를 던지는
시도보다는 참여자의 행위와 '디자이너의 작업' 과정
사이의 연결 지점을 찾아보고자 합니다. 이러한 접근은
'AI 시대에 디자인이라는 행위는 생존할 수 있는가'

혹은 '인간의 감각이 창작행위에 어떻게 작동하는가' 등의 질문에 대해 참여자의 체험을 통한 응답을 기대하는 작업 방식이기도 합니다.

물론 작업 비용, 테크놀로지 구현 등의 현실적인 제약과 더불어, 저희의 의도대로 움직여 주지 않을 관람객이라는 변수가 산재해 있지만 최대한 구체적인 설계를 통해 작업을 구현해 보고자 합니다. 저희는 이 작업을 통해 명쾌한 대답을 얻기 보다는, 타이포그래피, 대화, 확장이라는 경험을 통해 기획과 우연 사이에서 도출되는 새로운 질문을 기대하고 있습니다. 만나 뵙고 더 많은 이야기 나누면 좋겠습니다.

감사합니다.

권준호 드림

서울시립미술관 개관 30주년 기념전 『디지털 프롬나드: 22세기 산책자』를 준비하며 큐레이터와 나눈 대화는 디자이너의 전시란 어떠해야 하는가에 대해 깊게 고민해 보는 계기가 되었다. 일상의실천은 큐레이터와의 대화와 토론을 통해 『Poster Generator 1962-2018』이라는 제목의 작업을 출품했다. 이 작업은 관람객에게 무작위로 선별된 키워드의 조합을 통해 미술관의 소장품을 포스터로 변환해 볼 수 있는 체험을 제공했다. 미술관이라는 공간에서 디자이너의 작업이 어떤 방식으로 구현될 수 있는지 함께 고민해 주었던 서울시립미술관 여경환 큐레이터에게 감사의 마음을 전한다.

자발적 을에서 벗어나기

디자인 작업은 태생적으로 누군가의 의뢰로부터
시작된다. 작업을 의뢰하는 사람은 곧 돈을 주는
고객이기 때문에, 디자이너와 클라이언트는 '고객이
왕'인 사회의 암묵적인 합의에 의해 자연스럽게 '갑'과
'을'의 관계로 설정된다. 어차피 계약서에도 갑과
을이라고 명시되어 있고(디자이너 표준 계약서에는
수요자와 공급자 등으로 표기하는 것을 권장하고
있지만, 실무에서 사용되는 경우는 그리 많지 않다),
단순히 형식적인 용어일 뿐인데, '갑' '을'이라는 단어에
지나친 의미 부여를 하는 것에 의문을 제기할 수도
있다. 그러나 갑을 관계에 대한 문제의식은 단순한
계급투쟁의 성격을 넘어 실리적인 이유에 근거한다.

디자인은 커뮤니케이션 과정을 필연적으로
동반한다.(괜히 그래픽디자인학과의 이름이
커뮤니케이션디자인학과로 변경된 것이 아니다.)
물론 여기서 말하는 커뮤니케이션은 클라이언트와
디자이너 사이의 소통만을 의미하지는 않는다.
디자이너의 작업 과정에는 이미지와 이야기, 색채와
논리, 조형과 은유 등 언뜻 무관해 보이는 요소들
사이의 커뮤니케이션이 동반되며, 그 관계성을 토양
삼아 구축된 이미지만이 개연성과 설득력을 갖출
수 있다. 커뮤니케이션의 대상은 디자이너 내부를
향하기도 하지만, 작업이 디자이너의 손을 떠나
생명력을 갖기 위해서는 클라이언트와의 효율적인
커뮤니케이션이 반드시 필요하다.

이런 커뮤니케이션 과정은 '업무 지시' '수정
사항 전달'과 같은 일방향이 아닌, 서로의 영역에 대한
존중을 기반으로 하는 양방향으로 진행될 때 비로소
그 실효성을 기대할 수 있다. 말하자면 '갑' '을'로
규정된 관계에서 발생하는 클라이언트의 지시와
그에 따른 디자이너의 방어적 답변은 디자인 작업에
긍정적 영향을 끼칠 가능성이 매우 희박하기 때문에,
'갑' '을'이라는 관계 설정은 디자이너와 클라이언트
모두에게 손해일 수밖에 없다.

문제는 대부분의 디자이너가 스스로를 '을'이라고
자조적으로 인식하고 있는 반면, 상당수의
클라이언트는 수평적 관계를 지향한다고 하면서
본인도 모르게 '갑의 행동 양식'을 보인다는 것이다.
(이 행동 양식을 갑질이라고 단정 짓는 것은 너무
가혹한 평가일지도 모르지만) 그 이유는 아마도
그들이 특정 행위를 통해 자신의 권력을 인정받으려는
의도보다는, 무의식에 잠재된 '클라이언트=갑'이라는
공식이 자신도 모르게 습관처럼 몸에 배어 있는 경우가
많기 때문이라고 믿는다.
　　　예를 들어, 어느 클라이언트 기업의
실무자(보통 대리급의 직책)와 업무를 진행할 때,
상당수의 실무자는 어떤 양해의 문자나 이메일도 없이
무턱대고 전화를 걸어 용건을 이야기한다. 이런 행동은
－그들의 예의 바르고 상냥한 목소리에 비춰보았을 때－
어떤 악의도 담겨 있지 않은 행동이라고 유추되지만,
그들이 근무하는 회사의 부장님에게 때와 장소를
가리지 않고 전화를 걸어 용건을 말하지는 못한다는
점에서, 상대적 권력의 정도에 따라 달라지는 전형적인
'갑의 행동 양식'이라고 볼 수 있다. 이렇게 아무 때나
전화하시는 것은 일종의 '갑질'이라고 최대한 정중하게
이야기했을 때, 그들은 자신의 행동이 갑질로 비춰질 수

있다는 것에 충격을 받는 듯했다.

진상 갑질을 일삼는 사람들의 뉴스를
볼 때, 혀를 차며 분개하면서 자신은 누구보다
수평적 의사소통을 지향하고 있다고 믿는 그들이
디자이너에게 '갑'으로 비춰질 수 있는 것은, 그들이
디자이너라는 사람들과 소통하는 방법을 모르기
때문이라고 생각한다. 때문에 클라이언트와의
효율적인 소통을 통해 성공적인 프로젝트를
진행하기를 원하는 디자이너라면, 분명하고 합리적인
언어로 클라이언트의 행동 양식을 교정해 줄 의무가
있다. 아래의 내용은 실무 디자인에서 자주 마주하게
되는, 갑질이라고 오해를 살 수 있는 클라이언트의
행동 양식에 대한 현실적 대응의 참고 사례다.

사전 양해 없이 핸드폰으로 전화할 때

디자이너는 클라이언트의 전화를 받기 위해 대기하는
사람이 아니며, 작업, 회의, 미팅, 외근 (혹은 화장실에
있을 수도 있다!)등 여러 업무를 처리하고 있기 때문에,
사전에 문자 혹은 이메일을 통해 통화가 가능한
시간을 조율한 후 통화할 것을 요청하는 것이 좋다.
특히 디자인 작업의 특성상 당신의 전화벨 소리가
작업의 흐름을 깰 수 있으며, 작업의 흐름이 깨지는

157

것은 결국 디자인 작업의 완성도에 악영향을 끼치므로
클라이언트에게도 손해라는 점을 알려준다.

그러나 여느 창작업에 종사하는 사람들과
마찬가지로, 디자이너 역시 밤낮이 바뀌어 있거나,
작업 리듬이 일정하지 못해 클라이언트와의 소통에
실패하는 경우가 있다. 특히 마감 일정을 지키지 못했을
때, 클라이언트의 독촉 전화를 부당한 갑질이라고
비난하는 것은 치졸한 변명이다. 그것은 디자이너
스스로 작업의 일정 조율에 실패한 자신의 미숙함을
반성해야 하는 일이다.

카카오톡 방을 만들어 업무 요청 및
수정 사항을 생각날 때마다 전달할 때

디자인 작업은 사적 영역이 아닌 공적인 영역에서
이루어져야 하는 과업이다. 카카오톡을 업무 용도로
사용했을 때, 사적인 대화 사이에 쌓여 있는 수정
사항을 미처 확인하지 못해 제대로 반영되지 못하는
상황이 발생하기 때문에, 수정 사항은 내부적으로
정리 후 공식적인 메일로 발송할 것을 요청해야 한다.
때때로 메일을 카카오톡 메시지처럼 한 문장씩 보내는
클라이언트가 있는데, 이 경우 그 메일에 일일이
답변하지 않고, 위와 동일한 이유를 제시하며 하나의

메일로 정리해서 발송할 것을 요청하는 것이 효율적인
업무 처리에 도움이 된다.

금요일 퇴근 시간 혹은 근무시간이 지난 늦은 시간 혹은 주말에 과업을 전달할 때

디자이너의 업무 시간을 분명하게 밝히고, 정해진
시간 외에는 답변이 어려움을 사전에 고지한다.
"클라이언트님께서 주말에 테니스 칠 동안 저보고
일하라는 말인가요?"와 같이 입장을 바꾸어 생각한다면
당신의 요구가 매우 부적절하게 들릴 수 있다는
것을 알려준다. 주말 근무를 당연하게 생각하는
클라이언트라면 갑의 행동 양식을 무의식적으로
보이는 경우가 아닌, 단순히 갑질을 시전하는
경우이므로, 그 작업은 더 늦기 전에 중지하는 것이
정신과 체력 건강에 좋다.

수기로 수정 사항을 빼곡히 적은 출력물로 교정지를 전달할 때

예전 방식으로 일하는 것에 익숙하거나, 미디어를
통해 습득한 구시대적인 편집자의 로망에 흠뻑 빠져
있는 경우 출력물에 빨간색 사인펜으로 수기 교정을
선호하는 클라이언트를 심심치 않게 만날 수 있다.

아무리 정자체로 쓰인 글자라고 해도, 디자이너가
그 글자를 해독하는 시간이 소요되고, 자판을
치는 과정에서 오타가 발생할 수 있으며 이런 경우
서로의 시간과 노력을 불필요하게 소모하게 된다는
것을 모르는 클라이언트(주로 편집자)가 생각보다
많다. PDF의 하이라이트, 주석 기능을 생소해하는
클라이언트라면 유튜브 강의 영상을 공유해 주고,
PDF를 활용한 교정이 수기 교정에 비해 훨씬 더 높은
정확도와 생산성을 보장해 주기 때문에 결과적으로
더욱 완성도 높은 디자인(주로 책과 같은 인쇄물)을
만들 수 있다는 것을 알려준다.

(너무) 적은 예산으로 작업을 의뢰할 때

적은 예산이라고 해도 디자이너가 그 작업을 통해서
얻을 수 있는 것(작업 자체의 즐거움 혹은 보람과
성취감 등)이 있다면 작업을 진행할 수 있지만, 이 경우
반드시 클라이언트에게 디자이너의 일반적인 디자인
비용을 밝히고, 이 정도의 적은 예산으로 프로젝트를
진행하는 것이 매우 이례적인 일임을 알려주어야
한다. 디자인 비용은 클라이언트와 디자이너의 입장에
따라 상대적으로 받아들여지기 때문에, 나에게 매우
적은 금액이 클라이언트 입장에서는 매우 큰 금액일

수 있으며, 예산에 대한 기준을 서로 공유하지 않은 프로젝트는 결국 서로에 대한 오해가 쌓이게 만든다. 그러나 적은 예산에도 불구하고 작업의 즐거움과 보람도 얻지 못하는 경우라면, 정중하게 거절해야 한다.

디자인 시안을 최소한 3개 이상 보여달라고 할 때 디자이너는 입력값을 넣었을 때 무한정 디자인을 출력해 낼 수 있는 AI가 아니므로, 하나의 프로젝트를 구상하며 한정된 아이디어와 표현 방식을 구현해 낼 수 있다는 것을 알려주어야 한다. 말하자면, 하나의 프로젝트에서 디자이너가 가장 공을 들이고 애정을 갖는 시안은 결국 한 개인 경우가 많으며, 두 개, 세 개의 시안을 만들어낼수록 가장 애정하는 시안에 투자해야 할 시간을 깎아먹는 결과를 초래한다. 완성도 높고 디자이너도 만족하는 하나의 시안과, 노력과 시간이 분산되어 어느 것 하나 매력적이지 않은 여러 개의 시안 중 어느 제안을 받고 싶은지 물어보자.

디자인 초안을 받아보고
디자인의 방향성을 정하겠다고 할 때
디자인은 프로젝트의 기획과 방향성이 정해진 후,
아이디어 구상과 표현의 방식을 발전시켜 완성되는

프로세스로 진행된다. 시안을 보고 나서야 방향성을 정하겠다는 것은, 과업의 방향성을 설정하는 일을 디자이너에게 떠넘기는 것이므로, 업무의 앞뒤가 뒤바뀌었다는 것을 알려주어야 한다. 프로젝트의 방향성 설정은 디자인 작업에 선행되어야 하는 기획 단계의 과업으로, 만약 이 과정을 디자이너에게 맡긴다면 그것은 디렉터의 역할을 포함하는 것이므로, 디자이너에게 더욱 많은 권한을 양도하는 것임을 클라이언트에게 인지시켜 주어야 한다.

디자인 전문용어를 잘못 사용해
소통 과정의 혼란을 가중시킬 때

스스로의 전문성을 증명하기 위해 디자인 용어를 사용하며 수정 요청을 하는 경우가 있지만, 대부분의 경우 잘못된 어휘를 구사해 오히려 커뮤니케이션을 더욱 어렵게 한다. 디자인을 전문적으로 공부하지 않은 클라이언트가 디자인 용어 선택에 어려움을 겪는 것은 자연스러운 일이므로, 이런 경우 서로 용어에 대한 규정을 정하는 시간을 가지는 것이 좋다. 대표적인 예로, 도련과 여백을 혼용해 사용하거나, 출력과 인쇄를 같은 의미로 사용하는 경우가 많은데, 디자인 분야에서 통용되는 용어의 정확한 의미를 알려주어야 한다. 또한

(주로 스타트업에서) 무분별하게 사용하는 불필요한 영어와 마케팅 용어 사용을 줄이고 가능한 한글 사용을 장려해 소통을 원활하게 할 필요가 있다.

직접 디자인을 수정해서 보내줄 때

실무를 맡아서 진행하는 클라이언트 중 때때로 의욕이 넘쳐서 디자인 시안을 포토샵으로 열어 직접 수정 후 보내주는 경우가 있다. 이 경우, 디자인은 디자이너가 작업의 구성과 조형에 분명한 의미와 논리를 담아 만들어낸 창작물이며, 그 창작물을 작업자의 동의 없이 수정한다는 것은 의도하지 않았다고 해도 매우 무례한 행위로 인식될 수 있음을 알려주어야 한다. 특히 포토샵을 사용할 줄 아는 것과 디자인을 하는 것은 매우 다른 범주의 행위임을 숙지시켜야 한다. (이런 행위를 이미 저질러버렸다면, 디자이너가 입은 마음의 상처는 회복하기 어려운 수준일 것이므로, 다른 디자이너를 찾아보는 편이 낫다.)

아무런 이유와 근거를 제시하지 않고 수정 사항을 전달할 때

디자인 수정의 명확한 근거를 요청하기 위해서는, 디자이너 스스로 디자인 제안 단계에서 작업에 대한

분명한 논리와 근거를 클라이언트에게 제시해야 한다. 작업에 대한 서사를 겹겹이 쌓아올려 만들어진 디자인 제안서는 근거 없는 수정 사항을 반려할 수 있는 논거가 되지만, 충분한 근거에도 불구하고 무논리로 무장한 채 수정을 요청하는 클라이언트에게는 디자인이 개인적인 취향의 집합이 아님을 분명하고 단호하게 이야기해 주어야 한다.

누군가는 디자인 역시 자본주의 사회에서 돈을 주고 구입하는 서비스에 불과하며, 고객의 요구를 충실히 반영하는 것이 디자이너의 본분이라고 말하기도 한다. 하지만 서비스로서의 디자인과 작업으로서의 디자인, 이 둘의 경계는 명확하게 구분되지 않을 때가 많다. 때로는 디자이너의 수용 범위를 넘어서는 클라이언트의 요청을 충실하게 반영한 작업이 프로젝트의 목적에 부합하는 성공적인 디자인으로 마무리될 때도 있고, 새롭고 신선해 보이는 디자이너의 제안이 과업의 성격에 어긋나는 부조화로 끝나기도 한다. 따라서 클라이언트와 디자이너의 효율적인 소통은 어느 한쪽의 주도권 싸움을 위해서가 아닌 성공적인 프로젝트의 진행을 위한 필요충분조건이라고 해도 과언이 아닐 것이다.

전형성과 급진성

작업실을 시작하며 우리는 사회적 실천의 목소리를
담아 자체 작업을 진행했다. 그 작업들을 통해
'일상의실천'이라는 이름이 지닌 의미를 구체적으로
정립할 수 있었고, 우리가 지향하는 방향성을 디자인을
통한 운동이라는 실천적 방식으로 실현할 수 있었다.
매년 지속되었던 그 작업들은 작업의 주제뿐만 아니라
표현의 방식에 있어서도 그래픽 디자인이라는 범주의
확장을 모색할 수 있었던 시도였다.

　　　　용산 지역 재개발의 비극, 강정마을 해군기지
건립, 세월호 참사, 국정원 대선 개입 사건, 박근혜
게이트 등 우리가 살아내야 하는 시대의 아픔과
갈등을 주로 담아냈던 그 작업들은 필연적으로

사회정치적인 메시지를 담고 있었는데, 작은 디자인
스튜디오가 자체적으로 내는 목소리는 메시지의
확장성에 있어서 분명한 한계에 부딪힐 수밖에 없었다.
SNS에서 공유되는 우리의 작업은 그 작업의 주제가
담고 있는 메시지는 배제된 채 표현의 방식으로 더
많은 관심을 받기도 했고, 미술관의 화이트큐브에서
전시되는 작업은 사회적 이슈를 관람의 대상으로
바라보는 정서적 거리감을 만들기도 했다. 또한 우리가
자체적으로 만들어내는 작업들이 담을 수 있는 주제는
—어쩌면 당연하게도— 협소할 수밖에 없었는데, 그런
협소함을 우리의 정치적 시야의 편협함으로 연결 지어
비판하는 사람들을 심심치 않게 볼 수 있었다.

　　　우리는 디자인이 가진 가장 강력한 특성인,
사회 구성원 사이 시각물을 통한 커뮤니케이션을 좀 더
보편적인 사회운동의 도구로 사용하는 것이 메시지의
확장에 더욱 효율적이라고 생각했다. 다양한 사회적
함의를 담아 세상에 필요한 목소리를 내는 단체와의
협업은 그렇게 시작되었고, 인권, 환경, 구호, 아동,
젠더, 노동단체와의 작업은 꾸준히 이어지고 있다.
우리는 그들과의 작업을 통해 우리가 피상적으로만
알고 있던 사회에 존재하는 다양한 이슈를 들여다볼 수
있었고, 그들이 전하고자 하는 메시지를 시각화하는

과정을 통해 그 의미를 온전히 전달하는 시각언어를 습득하고 세상에 내보일 수 있었다.

그러나 비영리단체와의 협업은 생각처럼 순조롭지만은 않았다. 그들 스스로 만들어놓은 시각 이미지를 대하는 관습의 벽은 생각보다 두꺼웠고, 그 벽을 깨는 과정에서 서로가 상처를 주고받는 갈등을 겪는 일도 빈번했다. 대표적인 예로, 한국의 거의 모든 구호단체는 '아프리카의 굶주린 아이' 사진을 전면에 내세우고 동정심에 기반한 홍보 활동을 펼치고 있는데, 이런 방식의 홍보는 타인의 고통을 대상화하고 그 사진에 등장하는 어린아이의 초상권을 침해한다는 점에서 비판받을 수 있다. 그러나, 가장 불행해 보이는 아이를 등장시킬수록 후원금의 액수가 커진다는 점에서 그들은 이런 홍보 방식을 쉽게 포기할 수 없었을 것이다. 우리는 지난한 설득의 과정을 통해, 아이의 사진 대신 그 단체의 성격과 지향점을 보여주는 그래픽 이미지를 활용해 디자인을 진행할 수 있었고, 그 단체의 역사상 처음으로 아이의 얼굴이 아닌 다른 디자인이 표지로 등장한 보고서를 만들 수 있었다.

환경 단체 역시 사정은 마찬가지다. 환경 단체가 사회에 제안하는 담론은 매우 다층적임에도 불구하고, 그들의 홍보물에는 녹색과 꽃, 풀, 강과 같은

전형적인 이미지, 그리고 어김없이 귀여운 캐릭터가 등장해 그들의 무해함을 강조한다. 그런 이미지들은 '환경'이라는 우리 삶의 아주 밀접한 곳에서 다루어져야 할 주제들을 내 일상과는 동떨어진 변두리로 밀어낸다. 마치 어린 시절 자주 볼 수 있었던 산꼭대기에 설치된 '자연보호' 표지판의 무심한 표정처럼, 너무 익숙해서 풍경으로 흡수되어 버린 듯한 그들의 구호는 마치 무채색처럼 존재감을 드러내지 못한다고 생각했다.

투쟁이라는 문구가 쓰인 머리띠와 조끼를 입고 구호를 외치는 노동자가 등장하는 노조 홍보물, 머리를 짧게 자르고 피어싱과 문신을 한 탈코르셋 여성이 등장하는 여성 단체의 포스터, 피켓을 들고 시위하는 군중의 모습을 담은 인권 단체의 책자 등, 우리는 관습적으로 사용되는 전형적인 이미지 속에서 각자의 고유성을 잃어가는 그들의 목소리에, 그 소리의 내용이 담고 있는 주제에 맞는 색과 형태를 부여하고 싶었다.

그러나 한 사회의 고정관념을 전복하려는 그들의 정치적이고 사회적인 급진성과는 달리 이미지를 대하는 태도는 신기할 정도로 보수적인 관점을 지니고 있는 경우가 많았다. 누구보다 치열하게 관습에 저항하는 사람들이 보여주는, 어떻게든 관습을 벗어나려 하지 않는 모순적인 태도는, 사람들이 왜

그들의 목소리에 귀 기울이지 않는가를 알 수 있는 역설적인 모습이었다. 그들에게 당연한 상식이라고 생각될 것들이 누군가에게는 급진적인 사고였고, 우리에게는 평범한 디자인이 그들에게는 너무나 급진적인 변화였다.

그 간극은 너무나 멀어 보여서 아득하게만 느껴졌는데, 한편으로는 그 거리를 좁혀가는 것 역시 디자인의 중요한 과정일 것이라고 생각했다. 내가 깨우친 가치, 삶의 태도가 너무나 지당한 나머지, 그것이 지닌 의미가 아직은 낯선 사람들을 배척하고 폄하하는 일은 어떤 사상에 경도된 사람들이 저지르는 흔한 일반화이며, 때문에 시각 이미지를 받아들이는 수용의 폭이 각자의 처지에 따라 다른 것은 어쩌면 당연한 일일 것이다.

디자인되어 세상으로 나아가야 할 이야기를 시각화하는 것은, 각각의 이야기와 목소리가 지닌 구체성을 드러낼 수 있는 입체물로 만드는 일이다. 그것은 눈에 익은 익숙한 이미지를 뒤집어보고 그 안에 담긴 이야기의 속살을 들여다보는 불편한 과정을 동반한다. 그 불편한 시간을 보낸 후에야 비로소 디자이너는 이야기에 적합한 옷을 상상해 낼 수 있다. 그 과정이 때로 나에게 급진적인 변화로 느껴질지라도,

세상을 향한 나의 (급진적인) 목소리와 나를 향한
(급진적인) 변화의 제안이 다르지 않다는 것을 긍정할
수 있는 사람은 흔치 않다. 하지만 그렇기 때문에
서로가 가진 급진성의 가치를 이해하는 사람과의
작업은 언제나 새롭고 근사한 결과를 만들어내곤 했다.[*]
　　　사회를 억압하고 있는 보이지 않는 틀을
걷어내려는 너의 노력과 나의 노력이 다르지 않다는
것을, 서로의 다름을 기꺼이 존중할 수 있는 더 많은
동료를 만날 수 있기를 바란다.

●　　2016년부터 일상의실천과 함께 작업하고 있는 『워커스』는 청년과 노동자를
위한 대안 월간지를 표방한다. '대중적인 디자인'이라는 실체 없는 유령과 매 순간
마주하는 그래픽 디자이너에게 『워커스』와의 작업은 디자인의 즐거움을 환기하는
놀이터이자, 스스로 규정한 표현의 한계를 극복해 내야만 했던 시험이기도 했다.
『워커스』 작업은 사회의 변혁을 외치는 '급진적 목소리'에 기성의 질서를 벗어나는
'급진적인 디자인'이라는 꼭 맞는 옷을 입힌 이례적이고 귀한 사례였다.

정

"야 너 나한테 잘해주지 마, 정들게 해놓고 떠나간
놈들이 너무 많아."
취기 오른 떨리는 목소리로 자조하듯 내뱉는 말이
가슴에 박힌다.

◆ 퇴사를 권하는 사회에서 체감적으로 느껴지는 평균 근속 기간은 1년을
넘기지 못하는 듯 보인다. 삶의 주체성을 회복하는 주인으로서의 시작이라고
칭송받는 퇴사가 누군가에게는 미쳐 거두지 못한 정에 대한 씁쓸한 기억으로 남는다.

정말 이런 작업을 해도 되나요?

첫 수업에서 학생들은 "정말 이런 작업을 해도
되나요?"라고 질문했다. 대학에서 진행되는 디자인
작업이란 어떤 모습이어야 한다는 교수의 가르침에
성실하고 순종적으로 따라왔던 그들에게, 그동안
가져보지 못한 표현의 자유가 주어졌을 때 어떤
결과물이 만들어질지 나는 무척이나 기대됐다. 나는
지극히 개인적인 경험에서부터 여성이기 때문에
경험해야 했던 부조리한 일들, 그리고 한국 사회의
감추고 싶은 어두운 면에 이르기까지 작업의 주제와
표현의 방식에 제약을 두지 않고 다양한 작업을
독려했다. 나는 그들에게 학점 때문에 마지못해 쳐내야
하는 '과제'가 아닌, 과정의 즐거움과 결과에 책임지는

'작업'을 경험하게 해주고 싶었다.

주제와 표현의 방식에서 자유를 얻은 그들이
작업을 대하는 태도는 내가 상상했던 것 이상으로
치열하고 진지했다. 쉽게 지나치는 일상의 부조리함을
섬세한 시각으로 끄집어내 낙서와 발언의 경계에서
펼쳐 보이는 작업, 부정하고 싶은 자신의 강박증을
파고들어 언어로 설명되기 힘든 감정을 컬러와
조형으로 시각화한 작업, 은연중에 존재하는 지방
사람들에 대한 차별을 일러스트레이션으로 표현한
작업, 거짓말을 일삼는 정치인과 전 대통령의 초상화를
연출된 사진으로 담아낸 작업 등, 20대 초반의 학생들이
삶 속에서 직접 경험하며 겪은 한국 사회의 여러 단면이
다채로운 표현 방식으로 구현되었다. 그들이 보여준
작업에 대한 갈증은 절박함으로 느껴질 만큼 애달팠고,
마치 치열한 운동경기를 치러낸 선수들처럼, 졸업 전시
준비를 마친 학생들은 후련한 마음으로 탈진했고 함께
모여 서로를 다독이며 눈물을 쏟았다.

그러나 모두가 만족할 만한 결과를 얻은 것은
아니었다. 많은 시행착오와 거친 표현 방식 때문에
학교의 '높으신 분'과 '어르신' 들의 눈살을 찌푸리게
만드는 작업이 여과 없이 졸업 전시장에 모습을
드러냈고, 특히 이성과의 잠자리에서 일어나는

부당한 성적 권력관계를 청각적인 요소를 통해 고발한
작업과, 대학의 커리큘럼에 대해 인터뷰 형식으로
문제 제기를 한 작업은 학교 안의 점잖은 교육자분들의
심기를 거스르기에 충분했다. 동료로부터 전해 들은
"우리 공주님들에게 이런 거친 작업을 시킨 강사가
누구냐"라는 추궁에 가까운 질문은 그들이 학생들을
각자의 시각을 가진 주체적인 존재가 아닌 온실 속에서
보호받아야 하는, 교수(혹은 사회)의 필요를 수행하는
수동적인 존재로 보고 있다는 반증이기도 했다.

어느새 학생들은 자신만의 눈으로 사회를
직면하기 시작했고, 마지막 학기 수업에서 나는
자신이 속한 학교의 커리큘럼을 정면으로 비판하는
주제를 들고 온 학생에게, "이런 주제를 정말 감당할
수 있겠냐"라고 오히려 반문했다. 아마도 '이런 작업을
해도 되나요?'라는 질문과, 이 주제를 감당할 수
있겠냐는 두 질문의 간극이 나와 학생들이 수업을 통해
얻은 나름의 성과일 것이다. 치열했던 작업의 과정에서
오고 갔던 다양한 의견과 논쟁이, 그들이 앞으로
작업자로 살아가며 겪게 될 여러 난관을 헤쳐나갈 수
있는 밑거름이 되어주기를 바란다.

◆ 그해 졸업 전시 이후, 학교는 나에게 학생들이 작업에 담아내는 발언의
수위를 조절해 줄 것을 요청했고, 나는 그 요구를 거절했다. 그 후로 얼마 지나지
않아 나는 학교로부터 계약 해지를 통보받았다.

존경

선배라는 호칭으로 부르지만 나는 사실 그들과 같은
학교나 회사를 다닌 적이 없다. 그들에게 직접적인
가르침을 받아본 적도, 함께 일하며 실무를 배운 적도
없다. 그렇지만 그들의 작업과 작업을 대하는 태도에서
직간접적으로 많은 영향을 받고 꿈을 키워왔다. 그들의
작업은 학생 시절 나에게 많은 자극을 주었고, 그들처럼
되고 싶다는 막연한 꿈을 꾸며 자랐다. 그들 앞에서 두
손을 모으게 되는 이유는 자세만으로도 존경의 감정을
표출하는 자연스러운 행동이었다. 그러나 깨끗하고
단정한 그 감정은 그 순수함 때문에 조금의 불순물로도
쉽게 혼탁해진다. 막연하기만 했던 동경의 대상이,
그들도 나와 다를 바 없는 소심하고 지질한 인간에

불과하다는 것을 깨닫는 순간, 이제는 내가 그들보다
낫다는, 나의 성취는 온전히 나의 노력으로 이루어진
것이라는 우월감으로 소리 없이 변질된다. 자세는 쉽게
흐트러지고, 눈빛이, 말투가, 미세한 몸짓이 달라진다.
그 급격한 자세의 이동은, 마치 꼬은 다리의 위치를
바꾸듯 자연스럽게 이루어지지만, 어느새 무릎 위에
걸쳐져 까딱거리는 발목을 보는 일은 곤혹스러움과
민망함에 몸 둘 바를 모르게 한다.

좋은 회사

2013년 4월, 우리는 송파동의 작은 창고에서 작업실을
시작했다. 8호선 송파역 1번 출구에서 10분 거리에
위치한 전형적인 상가 건물인 동훈빌딩 3층의 작은
방은 아버지가 운영하시던 무역 회사가 창고로
쓰던 공간이었다. 애플과 구글 같은 실리콘밸리의
스타트업 창업 스토리를 보면 그들 역시 아버지가
마련해 준 차고에서 회사를 시작했다는 이야기가
신화처럼 전해지곤 했기 때문에, 우리의 첫 시작으로
그 3평 남짓한 창고 공간은 괜스레 낭만적인 공간처럼
느껴졌다. 비록 한쪽 구석엔 무역 회사의 재고가 수북이
쌓여 있었고, 창문 없는 방의 유일한 문은 건물의
비상계단과 연결되어 있어 환기를 시키는 것도 쉽지

않았지만, 그 비상계단을 따라 한 층 올라가면 나오는
넓게 펼쳐진 옥상은 우리에게 다양한 용도로 활용
가능한 놀이터였다. 건물의 뼈대인 콘크리트 구조물만
세워진 채 방치된, 아마도 건물주가 증축을 시도하려고
했던 흔적이 고스란히 남아 있던 그 공간에서 우리는
스프레이와 물감을 뿌려가며 이미지를 만들었고, 볕이
좋은 날 기둥의 그림자를 활용해 사진을 찍었다. 외식은
엄두도 못 내던 그때, 이케아에서 최저가로 구입한
어둑한 조명 아래서 마시던 소주는, 20대 초반에 만나
30대가 된 친구들에게는 시간의 흐름을 무색하게
만들어주는 마취제 같았다. 우리는 그곳에서 치열하게
싸우고 화해하기를 반복하며, 앞으로 우리에게 펼쳐질
날들에 대한 설렘과 불안을 동시에 안고 친구와 동업자
사이의 아슬아슬한 동거를 시작했다.

2014년, 우리는 경리단길의 꼭대기에 위치한
구옥 빌라로 작업실을 옮겼다. 일러스트레이터 친구가
쓰던 작업실의 1층을 사용하기로 하고, 주말에만
공간을 사용하기로 한 사람들과 월세를 나눠 내는
조건으로 저렴한 월세를 낼 수 있었다. 서울에 이렇게
경사가 심한 곳이 있었나 싶을 만큼 급경사의 끝자락에
위치한 그 건물은 특이하게도 작은 마당이 딸려 있었다.
큼직한 감나무를 중심으로 이름을 알 수 없는 잡초가

무성한 마당에서 우리는 나뭇가지로 흙바닥에 그림을
그려가며 아이디어를 구상했고, 잡담과 농담 사이에서
떠돌던 생각들을 구체적인 물성을 가진 작업으로
구현하며 스튜디오의 형태를 만들어갔다. 열악한
환경을 열악하다고 느낄 만한 마음의 여유가 부족했던
우리는, 코팅이 벗겨진 콘크리트 바닥에서 날리는
먼지를 어떻게 해보겠다는 시도도 없이, 한겨울의
한파를 온몸으로 겪어내면서 한 시절을 보냈다. 아마도
그때 즈음이었던 것 같다. '일상의실천'이라는 작은
공동체가 이제는 더 이상 우리 셋만을 위한 공간이 아닌,
이곳을 '일터'로 생각하는 사람들이 존재한다는 것을
인식하기 시작했을 때가.

2017년 4월, 아현시장 옆 골목의 조용한
주택가에 위치한, 2층짜리 작은 단독주택에 새로운
작업 공간을 마련했다. 보일러가 작동되고, 타일이
멀쩡하게 붙어 있는 화장실이 있고, 1, 2층이 분리되어
어느 정도의 프라이버시가 보장될 수 있는, 무엇보다
지하철역과 가까워서 출퇴근이 용이한 그곳으로의
이사는 우리와 함께하고 있는 '동료'에 대한 고민이
반영된 결과였다. 하지만 3명에서 4명으로, 또 한 명씩
함께하는 동료가 많아지면서, 누구 한 명 화장실을
가려면 한 명씩 일어나서 자리를 비켜줘야 하는, 여성과

남성이 하나의 화장실을 사용하는, 미팅 공간과 작업
공간이 분리되지 못한 작업 공간의 한계는 곧 찾아왔고,
우리는 2021년 4월 망원동으로 작업실을 옮겨 왔다.

작업의 양이 많아지면서 우리는 직원을
고용하기 시작했다. 하지만 대학 동기 세 명이 회사의
체계를 전혀 갖추지 못한 채 시작한 '일상의실천'이라는
회사는 디자이너에게 좋은 근무 환경을 제공해 주는
곳이 아니었다. 회사, 월급, 연차, 복지⋯ 우리랑은
상관없을 것 같은 단어들이 우리를 의지하고
있는 누군가에게는 생계와 직결된 문제라는 것을,
우리에게는 '낭만'으로 기억되던 그 순간들은 사실
'열악한 노동환경' 그 자체였다는 것을 우리는 많은
시행착오와 함께 깨달아갈 수 있었다.

'일상'과 '실천'이라는 얼핏 소박해 보이지만,
사실은 무거운 책임감을 동반하는 두 단어의 조합으로
이루어진 작업실의 이름은, 지난 시간 동안 때때로
나태해지는 마음을 잡아주는 길잡이가 되어주었다.
한편 지난 10년은, 작업을 통해 무엇인가를 이루어야
한다는, 우리가 할 수 있는 유의미한 발언은 무엇인가에
대해 고민하며 쫓기듯 작업을 이어온 시간이기도 했다.
우리에게 실천의 방향은 대부분 작업실의 외부로 향해
있었고, 오랜 시간 모니터 앞에서 작업과 치열한 논쟁을

벌여야 하는 작업자의 작업환경에는 상대적으로
무심했다. 여전히 '회사'라는 단어가 주는 생경함이
어쩐지 낯설고 어색하지만, 그 단어가 내포하고 있는
책임감에서 회피하지 않는 것이 '일상의실천'이라는
이름에서 도망치지 않는 유일한 길이라는 것을
인정해야 할 것 같다. 좋은 회사를 만드는 것은 좋은
어른이 되는 일만큼이나 어려운 일이다.

이태원 경리단길의 작업실, 2014–2017

진짜 내 작업

좋아하는 일이 직업이 되어버린 사람들의 일에 대한
만족도는 의외로 높지 않다. 내가 좋아하는 일을 하고
있지만 '진짜 내 작업'은 못하고 있는 현실에 대한
고충을 털어놓으며 서로가 위로하고 달래주는 풍경은
쓴웃음을 짓게 한다. 진짜 내 작업에 대한 갈망을
이야기할 때, 디자이너는 클라이언트에게 고용된
'을'이 아닌, 창작의 욕구를 발산하지 못해 애가 타는,
작업자로서의 자아를 열망하는 개인이 된다. 그 애탐은
나이와 경력을 넘어선 어떤 이상향을 향한 막연한
동경과도 같다.

　　　어쩌면 '진짜 내 작업'에 대한 갈증을 표출하는
것은, 지금의 현실을 어쩔 수 없이 긍정하고 있는

자신이지만, 작업에 대한 꿈을 꾸고 있는 열정을
지닌 청년이 아직 내 안에 존재한다는 것을 누군가
알아주길 바라는 외침일지도 모른다. 그것이 비록
현실적인 가능성이 희박한 외침이라도, 진짜 내 작업에
대한 애타는 마음을 쏟아내는 사람과의 대화는 묘한
동질감을 준다. 우리가 바라보는 이상은 서로 다른 곳에
있더라도, '진짜' '작업'이라는 단어의 조합은 여전히
가슴을 설레게 하는 힘이 있다.

　　그 설렘을 공유하는 경험은 최소한 우리가
지금에 만족할 수는 없다는 동료 의식을 고취시키곤
한다. 좋아하는 일이 직업이 되어버린 사람들은 오늘도
술잔을 기울이며 '진짜'를 찾아 헤매인다.

어느 건축가에게 보내는 편지

A Letter to an Architect

안녕하세요.

보내주신 메일에 대한 답장 드립니다.

일상의실천은 프로젝트C의 총괄 그래픽 디자인 및
아이덴티티를 맡은 디자인 팀으로서 제안주신 사항에
대해 신중히 검토했으며, 다음과 같은 이유로 제안
내용을 적용할 수 없음을 밝힙니다.

절차의 문제

프로젝트C는 총감독의 개인 프로젝트가 아닌
한국에서 개최되는 ○○시에서 주관하는 국제적인
행사입니다. 따라서 프로젝트C의 디자인은 총감독
개인의 의사에 따라 결정될 수 없으며, ○○시와
○○시에서 위촉한 운영위원회, 심의위원회, 그리고
각 파트를 담당하는 큐레이터와 기획자의 의견을
조율해 결정되어야 합니다. 제안드린 디자인은 이미
지난 몇 달간 기획에 참여하는 모든 구성원의 의견을
종합해 완성된 시안으로, 최종 심의를 단 며칠 앞두고
있는 상황입니다. 이런 시점에서 총감독의 즉흥적이며
개인적인 의견으로 디자인을 전면적으로 개편하는
것은 절차를 무시하는 독단적인 결정입니다.

아이덴티티 구축의 문제

지난 메일에 언급된 그래픽 디자인이 '건축에 대한 서비스'로 작동해야 한다는 시각에 대해 놀라움과 실망감을 감출 수 없음을 밝힙니다. 그래픽 디자인은 건축과 마찬가지로 독립적인 학문이며, 건축이 거시적인 물성을 다루는 분야라면, 그래픽 디자인은 미시적인 매체를 다루는 분야입니다. 이 둘의 관계는 어느 한쪽이 한쪽에 종속되거나, 우열을 따질 수 있는 관계가 아닌, 서로 다른 관점으로 우리가 살아가는 세계를 구축하기 위한 역할을 수행하고 있는 상호 보완적인 관계라고 할 수 있습니다.

그러나 공간 안에서 작동해야 하는 그래픽 디자인은 공간적 특성을 배제하고 디자인될 수 없기 때문에, 전시 공간 사이니지 디자인과 같은 과업에 있어서는 총감독 및 담당 건축가의 의견을 절대적으로 존중하며 작업에 임했습니다. 비록 제공받은 가이드에서 그래픽 디자이너의 관점으로는 이해와 납득이 어려운 항목이 많이 보였음에도 불구하고 '공간' 안에서 작동되어야 하는 사이니지 디자인의 특성상 어떠한 이의 제기 없이 작업을 진행했습니다. 건축에 대한 서비스로서의 그래픽 디자인은 아마도 이러한 영역일 것입니다.

그러나 책과 같은 인쇄물을 위한 편집 디자인과
타이포그래피는 공간 안에서 작동하는 사이니지와는
다른 접근으로 만들어져야 하는 독립된 분야입니다.
특히 프로젝트의 과정과 결과를 기록하는 도록은
프로젝트에 참여하는 다양한 구성원의 아이디어를
포괄적이고 체계적으로 담아내야 하며, 표지 디자인
역시 통합 아이덴티티 디자인의 범주 내에서 시각적인
통일성을 유지한 채 디자인되어야 하는 도록의
얼굴과도 같은 항목입니다.

　　　규모가 큰 프로젝트일수록 각각의 디자인은
단일 항목마다 다른 디자인으로 만들어지지 않습니다.
포스터, 리플릿, 가이드북, 데이터북, 픽처북, 그 외의
모든 광고 그래픽까지 하나의 통합된 그래픽 언어로
디자인되어 시각적인 시스템이 통합되었을 때 비로소
그래픽 아이덴티티가 구축될 수 있습니다. 따라서
제안해 주신 다이어그램은 도록의 일부에 적용되어
주제를 설명하는 부가적인 요소로는 활용될 수 있지만,
그래픽 아이덴티티와 상반되는 매우 이질적인 형상을
지니고 있기 때문에 도록의 커버에 적용하는 것은
적절하지 않음을 말씀드립니다.

미적 판단의 문제

제안해 주신 다이어그램이 프로젝트의 주제를 적합한 방식으로 소개하고 있다고 하더라도, 그 다이어그램은 '시각적으로 매우 못생긴' 다이어그램입니다.

감독님께서 짧은 기간에 다이어그램을 만들었기 때문에 조형적인 미감을 제대로 구축하지 못했을 것을 감안하더라도, 제안해 주신 표지 디자인은 단일 행사의 로고를 수차례 반복적으로 배치하고 있고, 이러한 레이아웃은 편집 디자인과 아이덴티티 디자인에서 지양해야 하는 동일 조형의 단순 반복 그 이상도 이하도 아닌 결과물로 보입니다.

그런 기계적인 형식의 다이어그램을 프로젝트를 대표하는 책의 표지에 삽입하겠다는 발상에서, 저는 건축가들의 흔한 착각 −건축이 모든 예술 분야를 통합하는 우월한 종합예술이라는− 의 인상을 받았는데, 부디 그런 인상이 저의 개인적인 오해이기를 바랍니다. 총감독의 독단적인 의사 결정, 결정된 사항의 번복, 모두가 컨펌을 기다리는 중 3주간의 휴가로 자리를 비우는 무책임함 등으로, 프로젝트 구성원 모두가 밤잠 이루지 못한 채 과중한 업무에 시달렸지만, 단지 행사를 무사히 오픈하겠다는 일념으로 작업을 진행해 왔습니다.

프로젝트를 마무리해야 하는 시점에서, 프로젝트의 구성원 모두가 반대하는 디자인을 총감독 개인의 독단적인 결정으로 강요하는 이러한 의사 결정 과정이, 커뮤니티의 구성원이 조화롭게 어울리며 살아가는 공동체를 지향한다는 본 프로젝트의 취지에 어울리는 제안인지를 부디 다시 한번 생각해 주시기를 부탁드립니다.

감사합니다.

권준호 드림

편지를 주고받은 후 진행되었던 애플리케이션 디자인은 원안 그대로 유지될 수 있었다.

ㅊ - ㅍ

창작과 노동

나는 창작이 노동에 기반해야 한다고 믿는다.
취미로서의 창작이 아닌, 직업으로서의 창작은 더욱
그렇다. 노동의 완성도는 시간에 비례한다. 그래서
노동의 결과는 정직하고, 그 정직함이 창작의 기본이
되어야 한다고 생각한다. 짧은 기간에 성급한 결과로
얻어진 결과물은 누군가의 생각을 베낀 것이거나,
어쩌다 우연으로 얻은 것이거나, 흉내 낸 것에서
벗어날 수 없다. 지난하고 고통스러운 작업의 과정을
생략한 채 매끈한 결과를 얻으려는 것은 창작 활동을
성과주의의 시각으로 접근하는 계산적인 태도다.
그렇게 만들어진 결과물은 아마도 또 하나의 영혼 없는
공산품에 지나지 않을 것이다.

청년의 자격

억누르기 힘든 혈기와 충동으로 가득했던 20대 시절, 나는 '진보'라는 단어에 속수무책으로 끌렸다. 굳이 정치적인 의미를 부여하지 않더라도, '전통적인 것을 옹호하며 유지하려는 태도'라는 뜻의 '보수'라는 단어는, 새로워야 한다는 강박에 시달리던 예술대학의 학생에게는 죄악과 같았다. 유교 사상이 뿌리 깊은 집안에서 나고 자란 탓에 몸에 배어 있는 구시대적인 사고방식을 누군가 눈치채고 "너 은근히 보수적인 구석이 있네"라고 말할 때, 나는 수치심에 몸서리쳤다.

진보적인 태도를 갖는다는 것은, 단순히 특정 정당을 지지하는 정치적 성향을 의미하는 것에 그치지 않는다. '역사 발전의 합법칙성에 따라 사회의 변화나

발전을 추구함'이라는 진보의 사전적 정의에는 고여 있음을 거부하려는 의지가 담겨 있다. 시간의 흐름에 따라 사회는 변화하고, 한 사회가 공유했던 시대정신도 바뀌어간다. 시대의 변화는 자연스러운 과정이며, 그 변화를 추구하는 주체는 지켜야 할 것이 많은 기성세대가 아닌, 소위 '청년'이라는 사람들이어야 한다고 믿었다.

사회에서 청년으로 정의 내려지는 나이라면, 누군가 그에게 '보수적'이라고 할 때 민망해할 줄 알고, 사회를 둘러싼 가치관의 변화를 두려워하고 거부하는 자신에게 부끄러움을 느껴야 한다고 생각했다. 비록 자신이 나서서 주도하지는 못하더라도, 그 변화를 겸허히 받아들이는 자세라도 갖는 것이, 기득권 세력과 젊은 세대의 본질적인 차이일 것이라고 믿었다. 기성세대에 대한 혐오를 공공연하게 표출하는 청년들이, 자신이 '고인물' '틀딱'이라고 조롱하는 아재들보다도 더 보수적인 태도(여성과 소수자에 대한 혐오, 돈으로 환산될 수 없는 가치에 대한 무지)를 부끄럼 없이 드러내는 것은, 그들 스스로 청년의 자격을 포기했음을 의미하는 것일지도 모른다.

팬톤 오렌지 021C

팬톤 오렌지 021C°는 스튜디오를 시작하고 처음으로
사용한 별색이다. 당시에는 CMYK 잉크와 별색의
차이를 모를 만큼 인쇄에 대해 무지했는데, 왠지
모르게 쨍한 색으로 인쇄된 인쇄물을 보면서 이건 무슨
잉크일까 궁금해하는 나에게 인쇄소 사장님은 별색의
존재를 알려주셨다. 빨간색의 부담스러운 강렬함과,
다른 색상과 함께 사용될 때 오히려 더 강한 설득력을
갖는 노란색의 미약한 주체성 사이에서, 영롱한
오렌지색 팬톤 오렌지 021C가 주는 시각적 쾌감과
존재감은 독보적이었다.

오렌지색은 너무 어둡지도 밝지도 않은 중간
톤의 회색도를 갖고 있기 때문에, 오렌지색 배경에

검정색 혹은 하얀색 글자를 사용해도 선명한 가독성을 확보할 수 있다. 의외로 이런 색은 그렇게 많지 않다. 예를 들어 선명한 파란색(Pantone 072C 혹은 2728C)의 경우, 배경색으로 사용할 때 하얀색 글자는 선명해 보이는 반면, 검정 글자는 배경과 잘 구분되지 않기 때문에 피하게 되는 조합이다.

오렌지색은 난색 계열의 컬러지만, 어떤 색과 함께 쓰는가에 따라 전혀 다른 정서를 만들어낸다. 예를 들어 블랙과 함께 쓰였을 때는 색감이 한층 도드라져 보이면서 차갑고 냉정한 느낌을 주기도 하고, 같은 난색 계열의 연보라, 노랑 등의 색상과 함께 배치되었을 때는 그 따뜻함 안에서 흐르는 온기를 품은 액체의 느낌을 주기도 한다.

오렌지색의 매력에 빠진 후로 여러 작업에 오렌지색을 사용하다, 오렌지색 옷, 가방, 소품을 구입하는 지경에까지 이르렀는데, 결국 몇 년 전 오렌지색 자동차를 구입하고는 서울 택시와 같은 색 아니냐는 놀림을 당하고 있긴 하지만, 그건 CMYK와 별색의 차이를 모르는 사람들이나 하는 소리라고 자기 위안을 하고 있다. 얼마 남지 않은 올해를 돌아보니, 그래도 올해 작업에는 오렌지색을 많이 자제했다고 스스로를 다독이는 중이다.

- 2022년 11월, 어도비와 팬톤의 계약이 종료되면서 어도비 프로그램에서 팬톤 컬러 라이브러리 지원이 중단되었다. 그동안 팬톤 컬러로 작업한 이미지가 어도비 프로그램에서 흑백으로 출력될 것이라는 소식이 전해지자 "어도비와 팬톤이 색상을 인질로 삼고 있다"라는 비판의 목소리가 높아지고 있다.

폭력의 은밀한 시작

"그런데 시인이 단지 어떤 것을 '쓰지 않았다'라는
이유로 비판을 받아도 되는 것일까? 나는 수전 손택이
예루살렘상 수상 연설에서 소개한 일화를 떠올렸다.
인종주의를 비판하는 시를 쓰지 않는다고 아프리카계
미국인들에게 비난받던 미국의 한 흑인 시인은 이렇게
응수했다고 한다. '작가는 주크박스가 아닙니다.' 어떤
시인의 사회적 발언을 지지하는 것과 어떤 시인이
특정한 내용을 쓰지 않는다고 비난하는 것은 전혀
별개의 일이다. 후자는 어떤 문화적 폭력의 은밀한
시작일 뿐이다." 『슬픔을 공부하는 슬픔』, 신형철 지음, 한겨레출판, 2022

2014년 봄, 어느 디자이너에게 메일 한 통을 받았다.

이제 막 실무를 시작한 그는 디자인의 사회적 역할에 대해 고민하고 있으며, 그동안 우리의 활동을 관심 있게 지켜봐 왔다고 했다. 디자인이 단지 자본의 필요에 따라 소모품처럼 사용되어지는 것에 대해 경각심을 갖고 있던, 더 많은 디자이너가 디자인의 사회적 역할에 대해 함께 고민해 줄 것을 기대했던 우리는, 그 당시 우리가 할 수 있는 최선을 담아 스튜디오를 시작하며 겪은 여러 이야기를 들려주었고, 그 역시 진심 어린 감사를 표했다. 몇 년이 지나, 그는 당시의 고민을 나름의 방식으로 풀어가고 있었고, 그가 준비하고 있는 매체에 인터뷰를 싣고 싶다는 요청을 해 와 우리는 흔쾌히 수락했다. 같은 고민을 갖고 있는 사람과의 인터뷰는 즐거웠고, 우리가 속한 사회에서 디자인의 역할을 진지한 태도로 함께 고민할 수 있는 동료를 만났다는 사실에 설렘을 느끼기도 했다.

 그러나 인터뷰에서 나눈 글에 대한 교정을 나누는 과정에서 그는 급작스럽게 이메일로 우리의 인터뷰를 제외하겠다는 통보를 해 왔다. 그 이유는 몇몇 지인으로부터 우리에 대한 불미스러운 소문을 들었고, 당시 사회적으로 이슈가 된 문화예술계 성추행과 성폭행의 고발과 관련해 남성 3명으로 구성된 일상의실천 역시 잠재적 가해자로 판단되기에

그 인터뷰를 실을 수 없다는 것이었다. 불미스러운
소문이란 일상의실천에서 인쇄소에 많은 작업을
의뢰하기 때문에, 여러 인쇄소에서 우리에게 유흥업소
접대를 한다는 것이었고, 그 지인은 이 소문이 매우
신빙성 있는 사실이라고 이야기했지만, 그는 지인이
누구인지는 밝힐 수 없으며, 우리와의 대면 만남 역시
마련할 수 없다고 했다. 우리는 할 수 있는 모든 방법을
동원해 터무니없는 소문에 대해 반박과 해명을 하기
위해 노력했으나, "적극적인 해명 의지를 보여주신
것에 감사하며, 글을 실을 수 있게 되어 다행이라고
생각합니다 (…) 그래도 너무하다고 생각하실 수
있습니다. 그것에 대해서 저는 더 이상 설명을 드릴
능력이 안 됩니다"라는 건조한 답변을 들을 수
있을 뿐이었다. 그는 자신의 전 직장 상사였다는 그
지인이 알고 보니 "일상의실천이 말을 싸가지 없게
한다"라는 말을 하는 등 우리를 원래부터 고깝게 보던
사람이었다고 말했다. 일상의실천이라는 스튜디오를
폄훼하기 위해 떠벌린 소문에, 어떤 검증도 없이 인터뷰
제외를 통보한 것에 유감을 표한다는 그의 무책임한
사과 아닌 사과보다 더욱 당혹스러운 것은 그가 보낸
메일의 추신에 담긴 내용이었다.

그는 당시 문화예술계에서 벌어지고 있는

일련의 사건에 대해 일상의실천이 "별 행동을 하지
않는 것에 실망했으며, 앞으로 일상의실천 작업에서
사회 속 성차별 이슈에 대해 고민을 한 흔적이 보이면
자신은 매우 기쁠 것이며, 얼마간의 실망감도 지울
수 있을 것"이라 덧붙였다. "지금 당장 자신이 볼 수
있게 입장을 밝히라는 것"은 아니지만, "아무것도 하지
않으면서 피해자에 대해 공감한다거나, 이해한다는
말은 보류하라"는 그의 말은 넌 어느 편이냐고 따져
묻는 또 다른 폭력일 수 있다는 것을, 그는 아마도
이해하지 못하는 듯했다.

　　　우리는 우리의 알량한 한 줌 남짓의 사회적
정의감을 타인에게 증명하기 위해서가 아닌, 우리가
맞부딪히는 현실에서 무언가 해야 한다고 느낄 때,
할 수 있는 만큼의 작은 실천을 해왔다. 그 작업들은
사회의 어떤 이슈에 대해 디자인이라는 도구를 통해
메시지를 던지곤 했지만, 그것이 누구에게나 정당한
보편적 진실을 담고 있다는 교만함을 우리는 가지고
있지 않다. 그 작업들이 담고 있거나 다루는 주제는
매우 개인적인 관점에서 시작되었고, 누군가의
기대감을 충족하기 위해서가 아닌 스스로의 관심과
의지로부터 발현된 작업이기 때문에, 그 작업을 접한
사람들이 가지는 우리의 행보에 대한 막연한 기대까지

충족시킨다는 것은 아마도 불가능 할 것이다.

　　우리는 디자인이라는 행위가 필연적으로 관계할 수밖에 없는 자본과 노동에 대해, 정치와 인권에 대해 작업을 통해 이야기하고 싶었지만, 그렇다고 해서 우리가 다루지 않는 주제에 대해 무관심하거나, 반대하는 입장을 갖고 있지는 않다.* 시인이 동전을 넣은 사람이 원하는 음악을 주체적인 판단 없이 재생해 주는 주크박스가 아니듯, 우리 역시 사회의 모든 이슈에 대해 디자인을 통해 발언해야 하는 책임을 짊어질 의무는 없을 것이다.

　　정의의 목소리로 은밀하게 행해지는 또 다른 폭력이 오늘도 제자리에서 보이지 않는 최선을 다하는 누군가를 평가하는 잣대로 작동하지 않기를.

●　　일상의실천은 한국여성의전화, 한국여성민우회, 국제엠네스티, 한국여성재단, 워커스 등의 비영리단체와 함께 젠더 이슈를 다양한 디자인 방법론으로 시각화해 오고 있으며, 그 작업들 역시 디자인을 통한 사회적 발언의 일환이라고 믿는다.

프로란 무엇인가

"초등학교 5학년 사회 시간, 선생이 우리에게 질문했다.
'프로와 아마의 차이가 뭐지?' (…) 별의별 답안이 다
제출되었지만 기억나는 건 한 가지다. '프로는 쇼를
하는 거고 아마는 진짜 하는 겁니다.' 당대의 스포츠,
프로레슬링에 근거한 우리의 유력한 답안이었다.
종이 치도록 프로레슬링의 세계를 빠져나오지 못하는
우리를 지켜보던 선생이 할 수 없다는 듯 입을 뗐다.
'프로는 돈을 벌러 하는 거고 아마추어는 돈과 상관없이
하는 거다.' 나(우리)는 입을 벌린 채 아무 말도 하지
못했다. 돈일 줄이야." 『B급 좌파』, 김규항 지음, 야간비행, 2001

소규모 스튜디오를 시작하는 대부분의 디자이너들이

그렇듯 우리 역시 하고 싶은 일을 하자는 단순한 목표로 작업실을 시작했다. 4대강 사업의 홍보를 위한 브랜딩 디자인을 하며 동의하지 않는 작업을 해야만 했던, 평소의 신념과 밥벌이를 위한 생업 사이 가치관의 충돌에서 방황하던 친구와, 평소에는 관심도 없는 가공식품 패키지 디자인의 반복되는 작업에 신물이 났던, 내가 진짜 좋아하는 것은 뭔지 고민하던 친구, 그리고 '디자이너의 사회적 책임'이라는 다소 거창하고 막연한 담론의 실현 가능성을 꿈꾸던 나까지 우리 셋은 그렇게 의기투합했고, '일상의실천'이라는 이름으로 스튜디오를 시작했다.

우리가 하고 싶은 일이란 디자인 산업에서 소외되어 있던 노동, 환경, 인권, 사회 등의 영역에 우리가 할 수 있는 디자인을 제공하는 것이었다. 기업의 발주로 시작되는, 거대 자본이 투입되어 만들어지는 디자인, 혹은 문화예술계의 전시 홍보를 위한 디자인으로 양분된 한국 디자인계에는 우리가 아니어도 좋은 디자인을 제공해 줄 수 있는 작업자가 많았고, 우리는 오직 우리만이 할 수 있는 일이 무엇인지에 대해 고민하며 작업실을 시작했다. 더딘 발걸음이었지만 재능 기부가 당연시되던 비영리 단체들 사이에서 '(비용을 지급하고) 디자이너가

만들어주는 작업은 뭔가 달라도 다르더라'라는 인식이
만들어지는 과정에 동참할 수 있었던 것은, 스튜디오를
시작했던 목적에 한 걸음 가까워진 듯한 성취감과
보람을 느끼게 했다.

　　　'스튜디오'와 '에이전시'라고 불리는
디자인 회사의 차이점은 단순히 두 집단의 규모로
구분된다기보다, 해당 집단의 구성원이 추구하는
지향점에서 그 차이를 찾아볼 수 있다. 말하자면
스튜디오는 "할 수 없는 것은 할 수 없다"라고 말할 수
있는 공동체이며, 그때 제시되는 '할 수 없는 이유'가
스튜디오의 정체성을 대변한다. 그러나 '프로'라는
단어가 사회에서 통용되는 기준에 비추어본다면 그런
태도는 '아마추어'적이라는 평가를 받는다. 당장 다음
달 월세를 내기 힘든 상황 혹은 자신들이 책임져야 할
직원의 월급을 주기 어려운 환경에서, 신념을 위해
구성원의 희생을 강요하는 것이 바람직한 일인가.
그것이 방향성을 지켜나가는 스튜디오로서 지속
가능한 태도인가는 쉽게 단정 짓기 어려운 질문이다.
　　　이 지점은 예술가와 디자이너를 구분하는
여러 기준들 중 하나로 인식되기도 한다. 프로라는
단어가 디자이너를 수식하는 표현으로 어색함이 없는
것과는 달리, '프로 예술가'라는 두 단어의 조합은

묘한 위화감을 만들어낸다. 언젠가는 가능하겠지만, 지금은 불가능하다고 말하는 예술가는 있을 수 있지만, 클라이언트에게 내가 작업이 가능한 시점에 다시 찾아오라고 말하는 디자이너라면 '업계'에서 살아남기 힘들 것이다. 그 때문에 예술가가 아닌 디자이너에게 하고 싶은 일을 하고 싶다고 말하는 것과, 할 수 없는 것은 할 수 없다고 말하는 것은 전혀 다른 맥락을 갖는다. 전자가 작업을 향한 순수한 열정을 대변하는 말이라면, 후자는 '생계를 담보해서까지 지켜야 할 신념이란 무엇인가'라는 질문 끝에 나올 수 있는 말이다.

　　　우리는 지난 10여 년 동안 "그것은 할 수 없다"라는 말을 꽤나 많이 해왔다. '존재의 필연성'* 이라는 거창한 표현까지 끌고 오지 않더라도, '우리'이기 때문에 할 수 없는 일은 분명히 존재했고, 아무리 많은 돈을 준다고 해도 그 일을 수락한다는 것은 우리의 존재를 부정하는 것이라고 생각했다. 그것은 가치 중립적인 태도를 유지하며, 맡은 일을 냉철하고 능수능란하게 처리해 내는 '프로 디자이너'로서의 모습과는 동떨어져 있는 모습이지만, 우리는 우리가 할 수 있는 일을 누군가의 희생을 담보하지 않고 해내고 싶었다. 때문에 우리는 비영리단체의 열악한 예산으로 진행되는 작업과, 비윤리적인 기업의 이미지 세탁을

위한 프로젝트 외에, 가치 중립적인 태도로 접근할 수
있으면서 작업자로서의 성취를 느낄 수 있는 작업을
찾아 헤맸다.

　　　예를 들면 지역에서 매년 열리는 크고 작은
행사를 위한 디자인이 그렇다. 한국 그래픽 디자인계의
눈부신 진보와는 별개로 지역 축제 디자인은 십수
년 째 답보 상태에 머물러 있었고, 지역 특유의
폐쇄성과 익숙함을 유지하려는 보수적인 태도 덕분에
디자이너들의 무덤이라는 오명을 갖고 있었다.
전통적이면서 현대적인, 화려하면서 소박한, 10대와
60대를 아우를 수 있는 디자인이라는, 디자이너가
곤란해할 수 있는 거의 모든 요청 사항을 요구하는
클라이언트와, 그 어떤 곤란한 상황을 만들고 싶어
하지 않는 공무원, 시대착오적인 미감을 폭력적인
언어로 휘두르는 자문위원단까지, 지역 행사를 위한
디자인에는 넘어야 할 난관이 무수히 많은 레이어로
겹겹이 펼쳐져 있었다.

　　　당연하게도 그 과정이 순탄하게 흘러가지는
않았다. 수많은 이해관계자와의 눈치 싸움에서
진저리가 쳐지기도, 독한 말이 오고 가는 과정에서
마음에 생채기가 나기도 했고, 때로는 더 이상
프로젝트를 진행할 수 없어 프로젝트를 중단해야

하는 경우도 많았다. 그러나 '프로'라는 수식어가 디자이너에게 붙기 위해서는, 좋은 작업을 위한 모든 조건이 갖춰진 상황이 아닌, 열악한 환경에서 진행되는 작업에서 설득과 균형의 언어를 통해 조형성을 잃지 않는 작업을 만들어낼 수 있어야 한다고 생각했다. "그것은 할 수 없다"라고 말할 때, 그 이유가 눈앞에 펼쳐질 프로젝트의 고생스러운 과정 때문만은 아니어야 한다고 믿었다.

디자인이 고고한 태도로 문화적 체험을 즐기는 특정 계층을 위한 예쁜 포장이 아니라면, 우리가 일상에서 만나는 전단지에도, 어느 바닷가 마을 동네의 가림막에도, 8차선 도로를 가로지르는 육교 현수막에서도 생명력을 가져야 한다. 디자인에 있어서 프로란 무엇인가. 그것은 자신이 지켜나갈 신념을 잃지 않으면서, 누군가의 희생을 강요하지 않으며, 험난한 과정이 예상되는 작업의 디자인을 한 단계 성숙한 지점으로 끌고 갈 수 있는 능력을 갖춘 사람들일 것이다. 프로의 길은 험난하기만 하다.

● 　　문학 평론가 신형철은 그의 저서 『슬픔을 공부하는 슬픔』에서 "어떤 자리이건 어떤 장르이건 능란하게 소화해 내는 이가 프로"일 것이며, "할 수 없는 것은 할 수 없다"라고 말하는 이를 예술가라 정의한다. 예술가가 할 수 없다고 말해야만 하는 이유는 그것이 그들의 "존재의 필연성"에 어긋나기 때문이라는 것이다.

핑계

오늘 마음에 완벽히 들지 않는 작업을 클라이언트에게
보냈다. 시간에 쫓긴다는 핑계로 작업에 대한 타협이
점점 늘어간다. 작업실이 감당해야 할 일들이
많아지면서, 막상 작업에 쏟아야 할 시간과 노력이
줄어들고 있다. 줄어드는 노력만큼 핑계가 쌓인다. 분명
하고 싶은 일을 하고 있다고 생각하면서도 왠지 모를
공허감이 사라지지 않는다. 텅 빈 작업실에 혼자 앉아
있을 때면 분주했던 시간과, 연극이 끝나고 난 후의
무대 같은 적막함의 대비가 무겁게 내려앉는다.

　　　허공에 허우적대고 있는 기분이 드는 것은
아마도 '나'가 아닌 '우리'로서의 정체성이 여전히
확립되지 못한 탓일지도 모른다. 몇 해 전 작업했던

결과물을 꺼내놓고 다시 살펴본다. 얼마 지나지도
않았는데 지금의 나에게서 찾아보기 힘든 치열함과
꼼꼼함이 눈에 띈다. 과거의 작업을 보고 새삼 놀라는
꼴이 우습다. 생각해 보면 어린 시절부터 민첩함이
떨어졌다. 주어진 일을 정해진 시간 내에 마무리하는
것을 항상 어려워했다. 오랜 시간 혼자 끌어안고
끙끙거리다 결과물을 내어놓곤 했다. 다른 사람이
인정하지 않아도 난 그런 결과물을 좋아했다. 좀 더
느린 호흡으로 오랜 시간 생각하고 천천히 만들어나갈
무언가가 절실히 필요하다.

　　　늘어가는 핑계에서 오는 답답함이 타인을 향한
짜증으로 표출되곤 한다. 무책임한 짜증을 내고 나면
늘 후회가 남는다.

김어진

우리의 다름이 안녕하기를

친구의 책에 무슨 이야기를 해야 하나. 근사한 말들을
새겨 넣으면 조금 돋보일까. 아니면 스무 해 가까운
시간 동안 알고 지낸 유치한 비밀 따위를 꺼내볼까.
아무래도 책의 판매 부수에 도움이 되는 내용이어야
할까. 고민을 거듭했으나 답은 쉽게 나오지 않고 문자
커서만 제자리에서 발을 동동 구르고 있다. 그래도
이왕이면 노래방에서 어깨동무하고 부르던 낯간지럽고
눈물 콧물 섞인 노래와는 조금 달랐으면 좋겠다. 우리가
함께 보낸 지난날이 외면당하지 않을 정도에 적당히
솔직하고 담담한 그런 이야기. 우두커니 깜빡이는 문자
커서를 일으켜 세우고, 일단 이야기를 시작해 본다.

211

사실부터 말하자면, 내 친구 준호는 불완전한 사람이다. 누군들 완전하겠냐마는, 내가 아는 준호는 까칠해 보인다는 소리를 종종 듣지만 자신의 디자인을 칭찬해 줄 때만큼은 상대에게 완벽히 무장해제된다. 자립심이 강해 보이는 듯하지만 혼자 밥 먹는 것을 어려워하고, 의외로 가까운 주변 사람과의 관계에 상당 부분 의지하는 경향을 보이기도 한다. 그러면서도 간혹 불편한 농담을 던지고 멋쩍게 웃곤 하는데, 그럴 때 보면 나이를 먹을수록 유머에 취약해지는 건 아닐까 걱정스러울 때가 있다. 마지막으로, 몇 개월 동안 함께 한 인턴 직원의 성씨를 기억하지 못할 정도로 기억력을 탕진하는 경우가 있는데 '이 친구가 나에 대한 기억은 제대로 하고 있을까'라는 의구심을 가졌던 때가, 솔직히 아주 가끔 있었다.

여기까지 이야기하면 의절이 마땅하겠지만, 또한 가만히 생각해 보자. 이처럼 불완전한 사람과 일상의실천을 처음 계획했을 때 우리는 모두 무모할 정도로 먹고사는 문제에 대한 논의가 없었다. 대신 신념, 가치, (직업)윤리와 같이 손에 잡히지 않는 말들을 붓 삼아 작업실의 밑그림을 그려나갈 뿐이었다. 그때 우리는 —당장이라도 그런 스튜디오를 만든 것처럼— 세상을 모두 얻은 충만한 기분에 사로잡히곤 했다.

이로써 짐작건대 나라고 준호와 딱히 다를 게 있을까 싶다. 이토록 불완전한 친구와 스무 해 넘는 인연으로 시작해 10년이 넘는 동료로 남아 여전히 투닥거리길 거듭하고 있으니, 이는 필히 쌍방 과실인 것이다. 울퉁불퉁한 풋내기들이 모여 친구로서의 믿음, 선망, 열정 같은 희미하고 불투명한 의지들로 지금까지 치열한 관계를 이어간다는 것은 어쨌든 서로가 믿는 구석 정도는 된다는 방증인 셈이다.

이렇듯 불완전한 상호 유사성에도 불구하고 준호와 나는 많은 면에서 다르다. 아주 큰 영역에서 디자인을 바라보는 취향이나 관점 따위는 유사하겠지만, 각자가 속해 있던 지나온 환경에서의 경험은 작업을 풀어내는 과정과 방식에 자연스러운 차이를 부여한다.

이 글을 빌어 고백하건대, 나는 아주 간혹(!) 지극히 주관적인 관점에 기대어 준호의 작업을 아쉬워할 때가 있었다. 뻔하겠지만, 작업의 결과가 아닌 과정에서 느끼는 주관적인 아쉬움 따위 정도다. 그러나 아쉬운 마음도 잠시. 그것을 채워주는 것은 다름 아닌 준호가 보여온 작업자로서의 태도. 화자이자 매개자로서 자신의 작업이 완성되기까지 불완전한 실수와 점검을 반복하며 집요한 책임감으로 마침표를 찍는 준호의 노력은 그를

알기 시작한 이래로 한결같다. 그것이 칭찬을 듣기 위한 구애의 몸짓이든 자기 증명을 위한 결여의 몸짓이든 나는 상관하지 않는다. 그 모든 불완전한 몸짓들 사이로 완전하기를 바라는 준호의 작업이 중첩될 때마다, 나는 지근거리에서 전혀 어울리지 않는 풍경끼리 부딪치며 만들어내는 묘한 감정의 소용돌이에 덜컥 동요되곤 한다. 가장 신뢰할 수 있는 디자이너로 준호를 자신 있게 이야기할 수 있는 배경에는 그에게 덜컥 동요되어 버리고만 묘한 감정의 확신이 작용한다.

우리는 서로의 다른 작업 성향으로 적당한 자극을 주고받으며 성장했다. 일상의실천이라는 울타리 안에서 다양한 시각언어가 생산될 수 있다는 점은 나에게 꽤 큰 자부심인데, 이 같은 기저에는 서로의 작업에 부분적으로 관여하되 서로 다른 성향을 지지하면서 흥미롭게 지켜보는 분위기가 자리하기 때문일 것이다. 어느 기준 이상으로 결과물을 생산해 내야 한다는 강제성이 작동한다는 전제 아래에서 가끔 삼엄한 긴장감이 감돌기도 하는데, 나는 이것이 작업자로서 서로에게 안녕을 전하는 경건한 의례에 가깝다고 생각했다.

이런 모습들로 일상의실천은 10년의 시간을 걸어왔다. 변화의 태도를 견지하면서 안팎으로

쏟아지는 새로운 매체와 형식미에 천착해 결과를
선보였다. 문제에 봉착했을 때 반드시 정석적인 방식을
따를 필요 없이 우리에게 걸맞은 방식으로 습득하고
해석한 결과들로 여기까지 증명한 것이다. 희미하고
불투명한 것들에 경도되었던 우리는 10년의 시간 동안
서로의 다름에 힘입어 보다 선명하고 날 선 시각언어로
'일상'의 실천을 진행해 왔다.

　　　사실 멋지고 아름다운 시간만 있었다면 얼마나
좋았을까. 한때는 각자의 자리에 지쳐 못난 아집과
속 좁은 오해로 서로를 원망한 적도 있었다. 10년의
모든 시간은 유의미했지만 또한 모든 시간이 행복할
수는 없었다. 그 시간 사이에서 준호와 멀어질까 두렵고
불안했던 적도, 친구만으로 남았으면 좋았을 관계들을
상상하며 우리의 선택에 물음표를 매길 때도 있었다.
항상 준호의 생각이 나와 같기를 바랐고, 그렇지 않았을
때는 더 큰 불안에 휩싸이기를 반복하곤 했다.

　　　내가 느꼈던 불안은 단지 준호와 다르다는
이유 때문이었을까. 글쎄, 엄밀히 말해 그것은 집착에
관한 증거에 가깝다. 다름이 당연하다는 것을 인정하지
못하고, 하나의 울타리 안에서 나와 같기를 강요하던
관계에 대한 집착은 못난 아집과 속 좁은 오해를
부추겼다. 그 점에서 우리 둘은 어쩌면 비슷한 아집과

오해로 서로를 대했을지도 모르겠다는 짐작을 남긴다. 불완전한 관계는 대개 쌍방 과실일 테니 말이다.

　　　서로가 다르다는 사실을 온전히 인정한다는 것은, 내가 이 책에서 무슨 이야기를 해야 할지 만큼이나 쉽게 답이 나오지 않는 문제이다. 그리고 문제의 답은 여전히 유보 중이다. 나는 서로를 규정하는 답을 찾기보다 답을 찾아가는 여정이 지속되길 바란다. 무엇보다 지나치게 익숙해진 나머지 무감각한 관계가 연출한 덫에 걸리지 않기를 바란다. 서로가 끊임없이 다르기를. 우리의 다름이 언제나 선명하기를. 늘 선명한 준호가 안녕하기를 나는 누구보다 희망한다.

할머니의 성경책

할머니의 침대맡에는 항상 낡은 스프링 노트가 있었다.
동이 트기 전 새벽 시간, 저녁 식사 후 어스름한 시간에
할머니는 낮은 접이식 식탁 위에 웅크린 자세로 노트를
안고 연필을 꾹꾹 눌러가며 글자를 썼다. 스무 살의
설익은 혈기로 가득했던 그 시절의 나에게 그 허름한
노트는 관심 밖의 일이었다.* 기억 속에서 글을 쓰던
할머니의 모습이 흐릿해질 때쯤, 할머니는 나를 불러
장롱에서 20권이 넘는 노트를 꺼내 보여주었다. 한때
인기 있던 만화 캐릭터가 빛바랜 채 웃고 있는 표지의
노트 안에는 할머니가 10여 년간 써 내려간 글자가
빼곡히 적혀 있었다. 글자가 너무 삐뚤삐뚤하고 못나
보인다며 할머니는 수줍게 웃었다.

여성에게 글을 가르쳐주지 않던 시대를 살아온 할머니는 일제강점기를 거치며 한글을 배울 기회를 얻지 못했다. 한국어를 말하면 일본인 선생에게 모진 매를 맞았고, 해방 후 어린 나이에 시집을 오면서 어른이 될 때까지 글을 배우지 못했다. 할머니는 마흔이 될 때까지 가부장적인 문화 속에서 여성의 의무라고 교육받은 살림과 육아를 하며 살았지만, 어느 날 배가 너무 아파 실신한 후 병원에서 대장암 말기 진단을 받았다. 생존이 힘들 것이라 통보받고 죽음을 기다리던 할머니를, 어느 시골 교회의 전도사가 매일같이 찾아왔다. 종교가 없던 할머니는 그 전도사에게 모진 말을 내뱉으며 병실 밖으로 쫓아냈지만, 사경을 헤매던 할머니의 손을 잡고 울며 매달린 그의 기도 때문일까, 할머니는 수술 후 기적적으로 회복했다. 그래도 날 위해 울어준 그 전도사에게 보답한다는 마음으로 속는 셈 치고 찾아간 교회가 어느 순간 할머니에게 현실의 고통을 이겨낼 힘을 주는 존재가 되었다.

할머니는 창세기부터 요한계시록까지 글자 하나하나를 필사하며 한글을 배웠다. 할머니는 수십 년간 들었던 성경의 이야기를 그림을 그리듯 따라 적으며, 글자의 구조와 획의 순서를 익혀나갔다. 할머니가 건네준 노트에 적혀 있는 글자에는 배우려는

사람의 간절함과 실수를 두려워하는 떨림이, 시간이
지나며 능숙해지는 획의 자신감이 고스란히 담겨
있었다. 할머니는 나에게 당신이 작성한 원고의 제책을
의뢰했고, 그 의뢰는 나에게 '사물로서의 책'이 아닌
'서사가 담긴 물성으로서의 책'은 어떻게 만들어져야
하는가를 고민하게 한 디자이너로서의 첫 경험이었다.

그러나 나는 내가 가늠할 수 없는 깊이의
시간을 헤쳐온 할머니의 삶이 고스란히 담겨 있는 그
글의 무게를 감당해낼 자신이 없었다. 내가 할 수 있는
것이란 원고가 담고 있는 가치 그대로를 훼손하지
않고 온전히 지켜내는 노력이었고, 그 위에 어떤
장식이나 꾸밈을 더할 수는 없었다. 할머니의 노트들은
가장 성경책다운 방식으로 재구성되어 3권의 책으로
만들어졌다. 할머니는 돌아가시기 전까지 그 3권의
성경책을 종종 꺼내 읽으며 여생을 보냈다.

그 경험은 어떤 메시지를 전달하기 위해
디자인이 적극적으로 개입하고 발언해야 한다고 믿던
그때의 나에게 작업을 대하는 새로운 시각을 갖게 했다.
어떤 콘텐츠는 디자인이 개입하지 않아도 그 자체로
이야기를 전달하는 가장 강력한 매체가 될 수 있다는
것을, 발언하지 않는 것이 때로는 더 정확한 소통을
위한 디자인일 수도 있다는 것을 나는 어렴풋이 깨달을

수 있었다. 어떤 사물과 이야기를 보기 좋게 꾸미고
단장하고자 하는 노력이 지나쳐서 그 안에 존재하는
진짜 이야기의 실체가 희미해질 때, 그 포장이 아무리
유려한 형식적 아름다움을 갖고 있다고 해도 그것은
아마 실패한 디자인일 것이다. 반면 내용이 갖는
무게감에 압도되어 아무것도 하지 못한 채 그 내용을
덩그러니 방치하는 것 역시 성공한 디자인이라고
할 수는 없다. 아마도 좋은 디자인이란 콘텐츠가
전하고자 하는 내용을 과하게 왜곡하지 않고, 지나치게
방관하지도 않으면서, 적합한 표현 방식으로 그것을
온전히 전달하는 행위일 것이고, 그것은 디자이너로
살아가는 나에게 오랜 시간 동안 풀어내야 할 과제로
남아 있을 것이다.

　　다만 나에게는 디자인이 때론 한 발짝 물러서야
할 순간이 있다는 것을 알려준 할머니의 성경책이, 그
과제의 난해함을 조금은 덜어줄 참고서가 되어주길
바라고 있다.

◆　　「GQ」'나는 그로부터'에 기고한 글, 2022

● 재수할 때 1년 동안 할머니 집에서 살았다. 처음으로 겪어본 공식적인 실패의 두려움과 미래에 대한 불안으로 뒤척이며 잠 못 들던 그 시절에, 새벽잠에서 깨어보면 항상 할머니는 내 손을 잡고 날 위해 기도하고 계셨다. 낮게 읊조리듯 이어가시던 그 기도 소리를 듣고 있으면 어쩐지 마음이 평온해져서 나는 할머니가 기도를 마치고 조심스레 방문을 닫고 나가실 때까지 눈을 뜨지 않고 있었다. 그 기도 덕분에 무너지지 않고 잘 견딜 수 있었다고 막냇손자다운 모습으로 할머니를 꼭 안아드렸으면 좋았을 텐데, 어른도 아이도 아니던 어색하고 숫기 없던 그 시절의 나는 도망치듯 할머니 집을 나와 고시원으로 갔다. 그때 내 나이와 같은 20살의 아버지가 할머니를 안고 활짝 웃고 있는 사진을 보고 있으면 할머니는 나를 어떤 손자로 기억하고 계실까 궁금해진다. 자주 찾아뵙지 못해 죄송하다는 통화가 마지막이 될 줄 알았다면, 할머니 기도 덕분에 여기까지 올 수 있었다고, 능청스럽게 말하며 할머니를 안아드릴 수 있는 좀 더 살가운 손자였다면 좋았을 텐데. 천국에서 평온하시기를 기도한다.

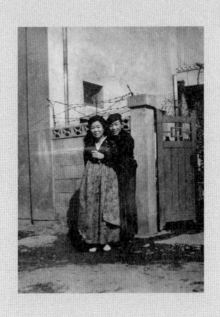

독실한 기독교 신자셨던 할머니가 가장 기뻐하시던 모습을 본 건, 나일론 신자
같기만 하던 술 좋아하고 사람 좋아하던 아버지가 교회 장로가 되신 날이었다.
아직은 장난기 가득한, 지금의 나보다 많이 어린 아버지와 아마도 지금의 나와
비슷한 또래였을 사진 속의 할머니.

형과 동생

"야야, 일어나 봐."

누군가 흔들어 깨우는 소리에 잠에서 깼다. 새벽 3시가
넘은 시간이었다.

"드라이브 가자."

나는 잠이 덜 깬 상태로 하얀색 소나타 조수석에
앉았다. 형은 꽤 능숙하게 시동을 걸고 아버지 차를
몰고 적막한 아파트 단지를 빠져나갔다. 고등학교
2학년이었던 형은 핸들을 꺾었다가 제자리로 돌리면
깜빡이가 자동으로 꺼지는 것을 대단한 것을 발견한
것처럼 자랑스럽게 말했고, 나는 그런 형이 이미 어른이
된 것 같아 낯설게 느껴졌다.

형은 책이나 공부가 아닌 몸으로 삶을 겪어내는 사람이었다. 학생에게 금기시되었던 사회에서 정한 선을 스스럼없이 넘나들었고, 10대의 요동치는 감정을 자기가 정한 대상에 망설이지 않고 쏟아부었다. 형은 항상 자기 방문을 잠그고 다녔는데, 몰래 들어간 그 작은방은 벽을 가득 채운 알 수 없는 낙서와 어디선가 구해 온 성인용 만화책과 소설, LP, 비디오테이프가 곳곳에 숨겨져 있었다. 어린 시절의 나에게 형의 방은 미지의 세계로 연결된 통로 같은 공간이었다.

초등학교 시절 내가 동네 불량배들에게 괴롭힘을 당하고 온 날이면 형은 야구방망이를 들고 뛰쳐나가 누가 내 동생을 괴롭혔냐고 동네방네 소리를 질렀다. 그런 형의 꽁무니를 쫓아 아파트 단지를 뛰어다닐 때, 무모하지만 참지 않아야 할 때 참지 않는 형이 있어 다행이라고 생각했다. 재능이라는 것의 희미한 흔적 정도를 겨우 붙잡으려 애쓰던 10대의 끝자락에 나는 결국 지원한 모든 대학에서 불합격 통보를 받았는데, 서울 근교의 어느 대학 실기 시험을 망치고 터덜터덜 걸어 나오던 나를 형이 기다리고 있었다. "너도 이제 성인이니까 소주나 마시러 가자." 처음 마셔본 소주는 너무나 썼고, 그 쓴맛은 인생에서 처음 겪어본 실패를 구체적 질감으로 체감한 첫

경험이었다. 22살의 형은 입시에 실패한 동생에게
인생에서 실패란 왜 값진 것인지에 대해 한참을
설명하다 대뜸 물었다. "야, 근데 너 돈 있냐?" 결국
나는 집에 가서 엄마에게 만 원짜리 지폐 몇 장을 받아
와서 술값을 계산했다. 형은 항상 나에게 형이었지만,
계획되지 않은 거칠고 투박한 그의 삶의 방식은 동경의
대상이자 경계의 대상이기도 했다.

　　형은 타이포그래피 외에는 다른 수업은 다
재미가 없다며 1년 내내 다니던 대학의 벽화를 그리다
학사 경고를 2차례 받고 군에 입대했다. 형의 제대 후,
나의 입대를 1달 앞둔 2002년 여름, 우리는 처음으로
비행기를 타고 배낭여행을 떠났다. 미지의 세계에
대한 불안감을 여행 계획과 예산을 촘촘히 짜는 것으로
떨쳐버리려 했던 나와, 그런 계획이 거추장스럽게
여겨졌던 형의 즉흥적인 여행 방식은 너무나 달랐다.
나는 한정된 시간에 가장 효율적인 동선으로 최대한
많은 경험을 하기 위해 여백이 없는 일정표를
제안했지만, 형은 거리에서 우연히 마주치는 순간적인
찰나의 경험을 더 값지게 생각했다. 시작부터 불안했던
여행이었지만, 우리는 신기하게도 1달 동안 이어진
여행에서 한 번도 싸우지 않았다.

　　나에게는 무질서해 보이는 형의 세계를

이해하는 것만큼, 어느새 훌쩍 커버린, 어리게만 보던
동생을 한 명의 인격체로 인정하는 것 역시 형에게는
쉽지 않은 일이었을 것이다. 그러나 우리는 서로의
다름을 인정하려 애썼고 감정싸움으로 번지지 않는
선에서의 논쟁 끝에 어떻게든 타협안을 찾아냈다. 이
타협은 공동의 적이 눈앞에 나타나면서 좀 더 극적인
방식으로 봉합되기도 했는데, 당시는 동양인에 대한
인종차별이 공공연히 일어나던 시기였고 우리 역시
여행 중에 타 인종에 대한 혐오에 기반한 인종차별을
경험했다. 스위스 베른에서의 일이다. 각자 따로
볼일을 보고 숙소로 돌아가던 길에 껄렁해 보이는 한
남자가 나를 쫓아오더니, 찢어진 눈 제스처를 취하며
몇 걸음 떨어져 있던 패거리들과 낄낄거렸다. 덩치가
큰 흑인 남성을 중심으로 모여 있던 그들은 한눈에 봐도
동네 불량배들처럼 보였다. 나는 숙소로 달려가 형을
불러냈다. 뛰쳐나온 형과 나는 낯선 도시의 밤거리를
뛰어다니며 그 불량배들을 찾아 헤맸다. 마음속으로는
그들이 나타나지 않기를 소심한 마음으로 바라기도
했지만, 몇 블록 가지 않아 그 무리를 찾을 수 있었다.
형은 성큼성큼 그들 사이로 걸어가더니, 나를 향해
인종차별적인 제스처를 취하던 남자의 멱살을 잡으며
윽박질렀다. "야, 니가 내 동생 괴롭혔냐?"

살기등등한 눈빛을 띠고 알아들을 수 없는 한국말로
소리를 질러대는 동양인을 그들은 두려워했다.
쩔쩔매던 그들 중 한 명이 우리를 중재하기 시작했고,
자기는 사실 한국을 사랑한다는 얼토당토않은 말을
늘어놓았다. 찜찜한 악수를 청한 뒤 그들은 사라졌고,
그 작은 소동은 마무리되었다.

내가 군대에서 추위와 싸우고 있을 때 형은 디자인과
예술 사이에서 치열한 갈등의 시간을 보낸 것 같았다.
휴가를 나온 날이면 형은 술잔을 기울이며 우리가 사는
세상의 미감이 어째서 유럽의 궁전을 닮은 예식장과
모텔이 같은 건물에 입주해 있는 변종이 되었는지, 왜
서양의 미감을 어설프게 흉내 내는 방식으로 한국의
예술과 디자인이 발전할 수밖에 없었는지에 대해
열변을 토해냈다. 형은 한국에서 한국인으로 태어났기
때문에 겪어야만 했던 경험에 대해서, 그것이 비록
왜곡되어 있거나 아름답지 못한 경험이라고 해도
그것을 그리는 것이 자신에게 자연스러운 일이라고
말했다. 투철한 사회의식이나 세상을 바꿔보자는
거창한 목적이 아닌, 자신이 보고 겪은 일들을
형은 그림으로 그려냈고, 그 그림에는 자연스럽게
동시대를 살아가는 사람의 눈으로 바라본 세상과 그

부모님 세대의 삶이 반영되었다. 그리고 그런 형의
관심은 작업의 주제를 수동적으로 부여받아야 하는
디자인에는 더 이상 어울리지 않았다.

형은 언제나 작업 앞에서 당당했고, 요령을
부리거나 돌아가는 길 없이 자기가 정한 방향의 작업에
몰두했다. 흑백의 컬러가 주는 섬세한 톤 차이와 건축
도면을 연상시키는 구조적인 드로잉 연작은 형의
그러한 땀내 나는 작업 방식이 중첩되어 만들어낸
결과물이다.* 형은 왜곡된 근현대사가 만들어낸
'잘못된 복제품'의 흉측한 미감의 역설적인 아름다움에
천착했고, "감각의 높고 낮음을 떠나 결정된 것을
실행에 옮기는 손"***으로 땀내 나는 그림을 그렸다.

직관보다는 이성이, 우연보다는 계획이
디자이너에게 더욱 필요한 덕목이라고 믿어오던 나
역시, 때로는 우연에 의지해 작업을 만들어나가야 했다.
특히 엄밀한 규칙이 요구되는 타이포그래피가 아닌
표현의 자유로움이 필요한 이미지 작업에서는 더욱
그렇다. 그럴 때 나는 한여름 자취방 한쪽 벽면 가득
종이를 덕지덕지 붙여놓고, 한 손에는 맥주를, 입에는
담배를 문 채 웃통을 까고(이 표현이 가장 적절한
표현일 수밖에 없다) 볼륨 높여 재즈를 들으면서
거침없이 그림을 그리던 형을 떠올린다. 때로는

쉬운 길로 우회하고 싶을 때, 쌓여 있는 작업이 주는 무게에서 도망치고 싶을 때, 나는 형의 지문이 묻어나올 것 같은 그 땀내 나는 드로잉 속에 눌러 담은 치열했을 순간들을 생각한다. 한 번도 나에게 형으로서 어떤 진지한 가르침을 준 적이 없는 형이지만, '쪽팔리지 않게 작업하자'는 형의 다그침은 지금도 여전히 귓가에 맴돌아 금세 나태해지려는 나를 곧추세운다. 하지만 가끔은, 새벽 시간에 날 깨워 떨리는 손으로 핸들을 부여잡고 어두운 도로를 달리던, 세상을 온몸으로 체험하던 형의 그 무모함이 어쩔 도리 없이 그리워진다.

● 그렇게 만들어진 형의 작품은 영국 저우드 드로잉 프라이즈(2013, 2007)에서 수상했으며, 국립현대미술관, 용산역사박물관, 김중업건축박물관, 현대 제네시스 하우스 뉴욕 등에 소장되어 있다.
●● 국립현대미술관, 청주프로젝트 2020 『권민호: 회색 숨』 작가와의 대화 중

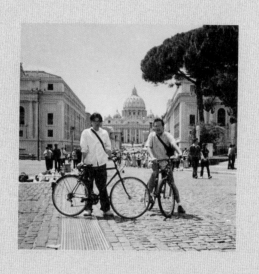

유럽 배낭여행에서 나와 형, 2002

닫는 글

협업의 조건

Epilogue

The Conditions for a Collaboration

2001년 2월 흑석동의 가파른 언덕길 허름한 간판의
중국집에서 우리는 처음 만났다. 언 땅이 녹아 질척해진
운동장과 먹구름이 가득한 하늘, 겨울도 봄도 아닌
을씨년스러운 날씨와 운동화에 너저분하게 묻은
진흙은 마치 그날의 내 기분 같았다. 여전히 성장통에
시달리고 있던, 눈앞의 모든 것이 괜시리 마음에 안
들어 툴툴거리고 있던 그 시절에, 저쪽 어딘가에 나보다
더 오만상을 쓰고 있는 녀석이 눈에 띄었다. 한눈에
봐도 현역은 아닌 듯, 파릇파릇한 새내기의 모습은
찾아볼 수 없는 까무잡잡한 피부, 어깨를 움츠린 채
방어적인 눈빛으로 주변을 살피는, 예민하고 굶주린
길고양이 같은 모습의, 어중간한 색안경 사이 보이는
눈동자에 비추던 경계의 눈빛. 형체를 알 수 없는
불평과 불만으로 가득한 청년 시절의 초입을 맞이한
어진이와 나는, 신입생 오리엔테이션 날 중국집에서
친구가 되기로 했다.

　　　겨우 한 살 어린 경철이는 고등학교 시절
미술부에서 한두 살 차이 나는 선배에게 빠따를
맞으면서 그림을 배운 이력 때문인지, 나와 어진이를
포함한 동기 형들에게 존댓말을 썼다. 아직 여드름의
흔적이 고스란히 남아 있던, 하얀 피부의 소년 같은
순박한 웃음을 짓는 경철이를 우리는 기회가 생길

때마다 놓치지 않고 이런저런 이유를 붙여가며
놀려댔다. 우연도 반복되면 필연이라고, 이상하게
경철이 주변에는 사소한 사고가 끊이지 않았다. 녀석의
주변에서 일어나는 이상한 일들에 대한 사소하고
하찮은 농담이 쌓여가며 우리가 겪고 있던 20살의
성장통은 아마도 조금씩 아물었던 것 같다. 하필이면
대학에서 친해진 사람들이 조직 문화에 순응하는 것을
거부하던 불온한 사람들인 덕분에, 평화주의자를
표방하던 경철이에게는 주변에서 벌어지는 갈등과
마찰이 때론 버거운 일이었을 것이다. 그럼에도
불구하고 경철이는 항상 그 자리에 있었고 묵묵하게
맡은 일을 감당했다.

친구 셋이 동업을 한다고 했을 때 주변 사람들은 우려
섞인 조언을 하곤 했다. 아무리 친한 친구라도 일주일만
함께 여행을 가면 서로 실망하고 싸우고 돌아오기가
일쑤인데, 함께 일을 한다는 건 너무 위험한 결정이라는
것이었다. 가장 친한 초등학교 동창과 함께 사업을 하다
의견 차이를 좁히지 못해 결국 갈라선 어느 선배는 동업
계약서를 반드시 작성하라는, 경험에서 우러난 조언을
진지하게 해줬고, 우리는 그런 거 필요 없을 거라는
다소 순진한 반응에 그는 얼마나 가나 보자는 눈빛으로

대답을 대신했다.

영국 생활을 마치고 한국으로 돌아올 준비를
하면서 나는 다행히 나에게 부족한 것이 무엇인지를
패나 잘 알고 있었다. 디자인이라는 도구로 세상을 좀
더 좋은 곳으로 만들고 싶다는 막연하고 거창한 목표만
갖고 있던 나에게 짧지만 강렬했던 '실무 디자인'의
경험은 디자인이라는 학문이 현실에서 작동될 때
비로소 생명력을 얻게 된다는 것을 깨닫게 해줬다.
디자인은 관념이 아니라 기능으로 작동하고, 기능은
그것을 체험하는 대상을 통해 실체를 드러낸다는 것을
사회 초년생의 쓰린 경험을 통해 습득할 수 있었다.

커뮤니케이션 디자인의 경계를 확장하고자
하는 욕구, 사회적 실천으로서의 디자인의 가능성에
대한 탐구, 형태와 기능에 대한 나의 관념적인
생각과 고민은, 두 친구가 실무 작업을 통해 구축해
온 타이포그래피를 기반으로 하는 브랜드, 편집, 웹,
아이덴티티 등 구체적 실체를 가진 디자인과 결합되어
서로의 결핍을 채워줄 수 있을 거라 생각했다. 서로의
부족함을 보완하며 메시지의 빈틈을 대화를 통해
채워가고, 형태와 미감의 완성도를 높여가는 협업이란
얼마나 아름다운가. 그러나 어쩌면 너무나 당연하게도
협업이란 생각처럼 아름답거나 쉬운 일이 아니었다.

우리는 작업실을 시작하고 처음으로 함께하게 된 작업부터 사사건건 부딪쳤다. 그 갈등은 디자인의 기능과 메시지 전달의 적합성 등을 비판적 시각에서 토론한다거나 하는 고차원적인 이유가 아닌, 서로의 취향과 작업의 방식을 납득하기 어려웠기 때문에 발생한 시시콜콜한 것들이었다. 글자 크기를 0.5pt 줄이느냐 마느냐 따위의 (물론 타이포그래피 작업에서 그것이 큰 차이라는 것을 감안한다고 해도) 사소한 이유로 티격태격하다 결국 감정싸움으로 번지는 상황을 마주할 때, 나는 문득 대학교 1학년 겨울방학 때 함께 준비했던 공모전이 떠올랐다. 우리는 친구 집에 함께 모여 광고 공모전을 준비했는데, 밤을 새워가며 작업보다는 토론(이라기보다는 말싸움) 끝에 결국 의견 차이를 좁히지 못해 각자 작업을 따로 제출했고, 협업의 근처에도 가보지 못한 그 조악한 결과물은 결국 낙방했다. 소주잔을 기울이면서 우리 다시는 같이 작업하지 말자며 낄낄대던 그 기억이, 앞으로 가야 할 길이 먼 현재의 우리에게 다시 재현되고 있었다.

　　　셀 수 없는 시행착오를 겪으면서 우리는 모호하게 떠다니던 서로의 역할을 조금씩 구체화하고 세부적으로 나누기 시작했다. 서로의 장점과 단점을 파악하기 위해 서로에게 더 많은 관심을 가지고

서로의 목소리에 귀를 기울였다. 무엇보다 프로젝트를 진행함에 있어서 그 작업의 책임자를 선정했고, 그의 주도하에 프로젝트를 끌고 나갔다. 말하자면 하나의 배가 나아가야 할 방향을 정하고 그에 따른 책임을 지는 선장과, 배가 목적지에 도달하기까지 순항할 수 있도록 도움을 주는 조력자인 선원, 그리고 배가 항구를 떠나 목적지에 도달하기까지의 보급과 연료를 담당하는 기관수까지 세 명의 역할을 프로젝트마다 부여하고 각자의 역할에 충실하기 위해 노력했다.

이런 역할 분담의 가장 중요한 전제는 '제안하되 강요하지 않는다'이다. 하나의 프로젝트를 바라보는 서로 다른 시선과 해석, 절대적인 기준이 존재하지 않는 조형과 타이포그래피에 대한 미감은 의견의 양과 결과의 질이 비례하는 방식으로 작동하지 않는다. 한 팀으로서 우리는 다양한 의견을 공유하지만, 그 제안들 중 어떤 것을 취사선택할 것인가는 그 프로젝트를 주도하고 있는 선장의 몫으로 남겨두어야 한다. 그 룰이 무너지는 순간, 우리는 또다시 대학교 1학년 겨울방학으로 돌아가, 하나의 작업이 나아가야 할 방향을 설정하는 데 실패한 채 겉도는 말다툼을 반복하게 될 것이다.

작업실을 시작하고 얼마 지나지 않은 어느 날, 어진이는 사뭇 비장하게 말했다. "우리 셋 중에 누구라도 돈독 오르면 그때 우리는 끝이다." 그 말은 돈의 무서움을 모르던 시절 거칠게 내뱉은 말이었지만, 친구의 말은 오랫동안 뇌리에 남아 있다. 진짜 하고 싶은 작업을 해보자는 세 친구의 다짐은, 작업을 선택하는 기준이 단순히 돈만이 아닌 (오글거려서 입 밖으로는 잘 꺼내지 않지만 암묵적으로 동의하고 있는) 오랜 시간 우리가 함께 공유해 왔던 세상을 바라보고 인식하는 공통분모를 전제로 하고 있다. 본질적인 가치관을 공유하는 느슨한 연대는, 0.5pt 차이의 미감을 공유하는 집요한 관계보다 힘이 세다.

선택을 강요하지 않는다는 것은, 내가 틀릴 수도 있다는 겸허함을 전제로 한다. 그 겸손한 마음은 상대를 작업자로서 존중하는 태도에서 오며, 존중할 수 없는 작업자와의 협업은 결코 좋은 작업을 만들어낼 수 없다. 겸허한 마음을 지니고 나누는 대화에, 상대에 대한 조소와 냉소가 끼어들 틈은 없다.

그러니 대학 입학식 오리엔테이션 뒤풀이에서 우연히 옆자리에 앉아 짜장면을 먹으면서 가까워진 어진이와, 디자인이 뭔지도 모르던 시절 탁구장에서 땀을 뻘뻘 흘리며 친해진 경철이가 지금까지도 내가

가장 존중할 수 있는 작업자로 옆에 있다는 것은 나에게
너무나 큰 행운이다.

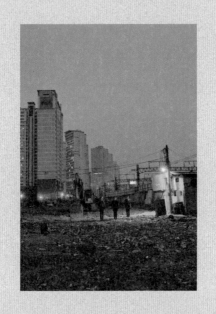

권준호, 김경철, 김어진, 2017

큐레이터와의 대화

Conversations with a Curator

어느 비영리 미술공간의 그래픽 디자인 프로젝트를 협의하기 위해 우리는 클라이언트와 디자이너로 처음 만났다. 내가 작업실을 처음 시작했을 시기에 그 역시 큐레이터로서의 경력을 시작했기 때문에, 처음 경험해 보는 그 작업을 통해 우리는 서로를 거울삼아 클라이언트의 입장은 무엇인지, 디자이너의 고충은 무엇인지를 경험하고 체득해 갈 수 있었다. 나는 한국의 문화 예술계에서 기획되는 전시에 대해서, 그는 실무 디자이너의 작업 방식에 대해 이해가 부족했고, '원래 이렇게 일하는 건가…?'라는 속마음을 터놓고 이야기할 수 있었던 건 그 후로도 수년이 더 지나서였다. 그래도 우리는 꽤 좋은 파트너십으로 그가 기획해 온 여러 전시의 디자인을 진행했고, 그가 독립 기획 전시를 통해 기획자로서 본인만의 목소리를 담아내고자 할 때 나 역시 디자이너로서 그 전시의 기획을 이해하고 디자인에 반영하기 위해 노력했다.

한동안 연락이 없던 그에게 다시 연락이 온 것은 우리가 함께 한 마지막 프로젝트가 끝난 지 1년 정도 지난 어느 날이었다. 그는 디자이너들 도대체 왜 이러냐면서 불평을 쏟아냈다. 그의 쏟아지는 비판 속에 등장하는 디자이너의 모습은 나 역시 부정할 수 없는 내 모습이기도 했다. 그때는 얼마 전 어느 전시의 기획자와 의견 차이로 프로젝트를 중단시킨 즈음이었기 때문에, 나 역시 자기 객관화가 필요한 시점이었고, 그와의 대화를 통해 공생의 관계이자 애증의 관계인 디자이너와 큐레이터에 대한 이야기를 나누어보고 싶었다.

읽지 않는 디자이너
저는 디자이너가 전시의 기획자가 보내준 글을 읽지 않는다고 느낄 때가 많았어요. 큐레이터는 전시를 준비하면서 전시의 주제와 작품이 담고 있는 의미에 대해 오랜 시간 동안 고민하고, 그 생각을 기획의 글에 담아서 디자이너에게 전해줍니다. 그 글은 전시의 주제를 가장 함축적으로 전달하고자 하는 큐레이터의 목소리라고 할 수 있어요. 특히 현대미술의 경우, 전시장에서 만나게 되는 작품들은 하나의 선명한 이미지를 갖는 경우보다 다층적인 레이어를 지니고 있는 경우가 많은데, 이러한 작품들은 배경지식 없이는 그 본질을 이해하기 어렵기 때문에 더욱 큐레이터의 글이 디자이너가 전시를 이해하고 디자인의 방향성을 잡는 데 도움을 줄 수 있다고 생각해요. 하지만 디자이너에게 작업을 받아보았을 때, 디자이너가 전시의 방향성을 전혀 다르게 이해하고

있거나, 혹은 너무 표면적으로만 받아들이고 있다는 인상을 자주 받습니다. 말하자면 진중한 분위기의 전시에 화려한 색채로 뒤덮인 포스터를 보내주거나, 전시가 포괄하는 다층적인 주제를 납작한 그래픽으로 표현한다거나 하는 식으로요. 이런 경우, 디자이너가 큐레이터의 글을 읽지 않고, 그 글에 등장하는 특정 단어나 표현에 지나치게 집중해서 디자인을 한 경우가 많아요. 말하자면 글의 맥락과 행간에 담긴 의미를 읽지 않고, 시각적인 표현을 유추할 수 있는 특정 표현에 집착하는 것과 '글을 읽는다'는 행위는 다른 것이라고 생각해요.

아마도 큐레이터가 보내주는 글을 읽지 않는 디자이너는 없을 거예요. 디자이너 역시, 작가들이 작업 시작 전 느낀다는 흰 여백의 캔버스를 마주했을 때의 그 공포감을 느끼거든요. 아무것도 없이 비워져 있는 하얀색 도큐먼트를 바라볼 때 여기를 어떻게 채워야 하나에 대한 그 막막함이 굉장히 큰데, 큐레이터의 글은 그 공간을 채워나갈 수 있는 단초가 되어주니까요. 문제는 그 글이 어떤 목적으로 작성되었는가라고 생각해요. 디자이너가 큐레이터에게 받는 글은, 큐레이터가 생각하는 전시의 이미지를 (그것이 구체적인 형상은 아니라고 해도) 염두에 두고 쓰인 글이 아닌 경우가 많아요. 오히려 그 글은 전시의 개념과 주제를 전반적으로 다루는 글이기 때문에, 정작 디자이너가 디자인 과정에서 필요로 하는 전시를 대변할 수 있는 '이미지'에 대한 부분은 생략되어 있거나, 매우 모호하게 표현되어 있는 경우가 많아요.

그래서 디자이너와 큐레이터가 텍스트를 매개로만 소통하게 되면 대부분의 경우 소통의 오류가 발생할 수밖에 없다고 생각해요. 특히 전시가 대외적으로 어떤 모습으로 보이기를 원하는가에 대해, 머릿속에 분명한 그림을 가지고 있는 큐레이터라면, 그것이 어떤 그림인지를 디자이너에게 분명하게 전달해 주어야 이후에 발생하는 시각 차이를 최소화할 수 있어요. 저는 큐레이터에게 전시의 정서를 형용사적으로 표현해 달라고 종종 요청해요. 말씀하신 것처럼, '진중한'이라는 형용사는 '화려한'이라는 표현과는 모순적인 단어이기 때문에, 전시를 대표하는 이미지를 구축할 때 함께 고려될 수는 없죠. 반면, 전시의 주제에 대한 디자이너의 재해석에 대해 큐레이터가 수용할 수 있는 폭이 넓다면, 그때는 디자이너가 더 큰

책임감을 갖고 작업에 임해야 된다고 생각해요. 말씀하신 경우는 아마도 후자일 텐데, 그 결과가 특정 단어에 집착해서 표현적인 것에 멈춰 있는 작업이라면 그 디자이너는 자신에게 주어진 책임을 다하지 못한 게으른 디자이너라고 생각해요.

디자이너가 큐레이터의 글을, 전시를 기획한 기획자만큼 심도 있게 파고들어 해석하고 큐레이터가 미처 생각하지 못한, 전시를 대변할 수 있는 적확한 이미지를 만들어낼 수 있을 거라는 기대는 어쩌면 환상일지도 모릅니다. 디자이너와 큐레이터는 서로의 언어를 합치시켜 나가는 지난한 소통의 과정을 거쳐야만 비로소 구체적 형상을 만들어나갈 수 있어요. 아, 마지막으로 디자이너에게 글을 읽을 충분한 시간을 확보해 주어야 합니다. 디자인 시안을 보내기로 한 날 글을 보내주는 큐레이터와 일한 경험이 있는데, 그런 과정을 거쳐 만들어진 작업이 서로의 기대를 충족하기는 불가능할 거라고 생각합니다.

예술가와 자영업자의 사이
디자이너들과 프로젝트를 진행하다 보면 그들의 정체성은 무엇인가에 대해 혼란을 느낄 때가 있어요. 그들이 보내준 디자인 시안에 대해서 작은 수정 요청이라도 하면 그들은 마치 작품 세계를 침범당한 예술가처럼 본인의 영역을 넘어오지 말라는 듯 방어적인 태도를 보일 때가 많아요. 반면에 일을 하다 보면 어쩔 수 없이 디자인을 추가, 수정해야 하는 요소들이 발생하는데, 그럴 때 건당 작업 비용을 철저하게 책정하는 모습을 보면 영락없는 개인 사업자의 모습이거든요. 물론 작업의 양이 늘어나면 그에 합당한 비용을 책정하는 것은 매우 정당한 일이죠. 하지만 기획자로서 필요하다고 판단되는 수정 사항을 두고 자신의 작업 세계를 침범한다는 태도를 고수하며 좀처럼 반영해 주지 않던 디자이너가 사소한 요소 하나하나에도 작업 비용을 계산해 청구하는 모습은 협업자라기보다는 철저히 계산적인 사업가의 모습으로 비춰질 때가 있어요.

또 한 가지 일정에 대해서 말씀드리자면, 마감 일정을 못 지키는 디자이너가 너무 많습니다. 낮과 밤이 바뀌어 있어서 연락이 잘 안 되거나, 때로는 마감일을 앞두고 잠적을 한 경우도 있었고요. 그들의 이런 체계적이지 못한 일 처리 때문에 프로젝트 진행에 차질이 생기는 경우가 많았어요. 만약 그들이 자영업자였다면 이렇게 무책임하게 일할 수는 없을 거예요. 하지만 이런 것이 자신의 작품에 대한 완벽함을

추구하기 위한 예술가적 성향이라면, 차라리 둘 중 하나의 모습에 일관성을 유지해 주면 좋겠다는 생각이 들어요. 디자이너에게 불리한 경우에만 갑자기 등장하는 자영업자의 건조한 얼굴은 당혹스럽게 느껴집니다.

디자이너의 입장에서 클라이언트의 수정 요청이 달갑게 느껴지지는 않죠. 저 역시 작업실을 시작한 초기에는 방어적으로 클라이언트의 수정 요청을 거부하거나, 그들의 이해하기 어려운 미감을 탓하곤 했어요. 하지만 내가 납득하기 어려운 수정이라도 그 결과가 작업의 맥락을 보다 선명하게 만들어주고, 디자인의 완성도를 오히려 높여주는 경험을 종종 겪었고, (물론 모든 수정 사항이 그런 긍정적인 결과를 만드는 것은 아니지만) 그런 경험을 통해서 비록 내가 이해하기 어려운 '수정 사항'이라고 해도, 그 요구들에 대해 조금 더 객관적인 시각을 가지려 노력하고 있습니다. 또 한편으로는, 수정의 내용이 무엇인가도 중요하지만, 그 수정 사항이 어떤 방식으로 디자이너에게 전달되었는가 역시도 중요하다고 생각해요. 클라이언트가 디자이너가 보낸 작업을 받아보았을 때, 작업에

투입된 시간과 노력이 분명하게 느껴진다면, 그 노동에 대한 존중을 기반으로 피드백을 주고받아야 합니다. '당신이 어떤 노력을 이 작업에 들였든 그건 내가 알 바 아니고, 이런저런 것들을 수정해서 다시 가져오라'는 식의 아무 감정도 느껴지지 않는 고압적이기까지 한 피드백을 받고서, 그 수정 사항의 내용에 대해 긍정적으로 받아들이는 디자이너는 아마 없을 거예요. 디자이너가 시각언어를 구축하기 위해 논리와 근거를 기반으로 작업을 제안했다면, 그 작업에 대한 피드백과 수정 역시 최소한의 논리와 근거가 뒷받침되어야 합니다. 그런 태도가 서로의 입장을 존중하는 협업의 자세라고 할 수 있지 않을까요.

가장 답답할 때는, 큐레이터가 요청한 디자인의 방향과 그 기관 결정권자의 피드백이 다를 때, 큐레이터가 주체적인 입장을 갖지 못한 채 입장을 번복하는 경우입니다. 디자이너는 실무자인 큐레이터와 여러 논의를 거쳐 디자인을 완성해 나가는데, 정작 디자인에 대한 수정 요청은 기관 대표의 의견을 아무 필터링 없이 전달하는 큐레이터라면, 디자인 과정에서 나누었던 논의는 모두 백지가 되는 것이니까요.

디자이너 역시 큐레이터 혹은

그 기관의 대표 역시도 어떤 관계의 중간에서 곤혹스러운 요청을 받고 있는 존재일 수 있다는 것을 이해할 필요가 있다고 생각해요. 예를 들어, 영화제라는 행사를 위한 디자인을 할 때였어요. 메인 포스터는 굉장히 화려한 색감으로 디자인되었고, 영화제를 후원하는 로고들은 포스터의 배경색에 따라 흑백 단색으로 처리되어 적용되었어요. 많은 컬러가 적용된 로고들이었기 때문에, 포스터의 키 컬러와 함께 사용되었을 때, 가독성을 해칠뿐더러 보기에도 좋지 않았기 때문에, 저는 디자이너로서 할 수 있는 선택을 한 것이었어요. 그런데, 영화제의 기획자님께 다급하게 연락이 와서, 이 로고들이 모두 컬러로 들어가야 하고, 그것이 영화제를 후원하는 기업들과의 계약 조건이었다고 하는 거예요. 이런 경우 단지 '예뻐 보이지 않는다'는 이유로 로고에 컬러를 적용하는 것을 거부한다면, 그 디자이너는 디자인 프로젝트를 협업에 기반한 공동 작업이 아닌, 오로지 자신의 포트폴리오를 위한 개인 작업으로 생각하는, 자기 아집에 사로잡힌 예술가 흉내를 내고 있는 것이라고 생각해요. 디자이너라면 그런 상황에서 작업자로서 자신이 성취하고 싶은 것과, 돈을 받고 디자인을 제공하는 노동자로서의 책임 사이에서 균형감을 찾아야 합니다.

조금 더 단적으로 말하자면, 온라인에서 사용되는 키 비주얼은 디자이너의 미감에 따라 단색 처리를 하고, 현장 배너 등 오프라인 홍보물에서는 (조금 못생겨 보이더라도) 로고의 컬러를 적용한 절충안을 제안할 수 있어야 한다고 생각해요. 디자이너에게는 힘든 결정이 따르게 되는 수정 요청이라고 해도, 그것을 회피하거나 팅겨내지 않고 타협점을 찾아내는 것이 말씀하신 예술가와 자영업자 사이의 균형감을 이루는 방법이지 않을까 싶습니다.

마지막으로 연락을 안 받거나, 일정을 못 지키거나, 마감을 앞두고 잠적해서 프로젝트 진행에 차질을 주는 디자이너라면, 절대로 그런 디자이너와는 일하지 마세요. 대책 없는 무책임함은 디자이너의 창작 활동과는 무관한 게으름이 누적된 결과일 뿐입니다.

디자이너와 편집자

종종 편집자의 권한을 침해하는 디자이너를 만날 때가 있습니다. 디자이너에게 보내준 원고에 적혀 있는 소제목이 레이아웃에 맞지 않는다고 삭제되거나, 존재하지 않는 카테고리를 추가하거나, 원고의 양을 지면에 맞게 줄여버린다든가

하는 경우는, 디자이너의 편집자 혹은 기획자의 역할에 대한 지나친 월권이라고 생각해요. 가장 황당한 경우는 전시 제목이 마음에 안 드니 바꾸라는 요청을 해 오거나, 국문으로 표기되어야 하는 제목을 예뻐 보이지 않는다는 이유로 (최근에는 힙해 보이지 않는다는 이유가 많더군요) 영문으로 적용한 디자인을 보내올 때예요. 전시를 만들어가는 여러 사람들이 기획한 콘텐츠의 맥락을 무시한 채 보기 좋게만 만들어진 디자인이 과연 좋은 디자인일까요?

우선 디자이너 역시 작업 의뢰가 왔을 때, 그 작업이 자신에게 맞는 작업인지, 내가 잘 해낼 수 있는 작업인지, 전시에서 다루고 있는 내용이 내가 흥미를 가질 만한 내용인지에 대해 고민하는 시간이 절대적으로 필요하다고 생각해요. 얼마 전에 저희에게 어떤 전시 디자인 의뢰가 왔었어요. 그 미술관은 평소 좋은 전시를 많이 기획했던 곳이고, 저희 역시 언젠가는 한번 함께 작업해 보면 좋겠다고 생각했던 곳이기도 해요. 하지만, 기획자가 보내준 전시 기획안을 살펴보았을 때, 그 전시의 콘텐츠를 제가 시각화하기에는 어려울 것이라는 판단이 들었어요. 여러 복합적인 이유가 이었지만,

전시의 제목도 그런 결정을 내리는 데 중요한 이유 중 하나였어요. 특히 타이포그래피는 이미지를 만드는 것과 달리 주어진 텍스트를 소재로 작업해 나가야 하기 때문에, 그 텍스트가 무엇이며, '나'라는 디자이너가 그것을 어떻게 풀어낼 수 있을지 고민해 보아야 해요. 마치 요리사가 자신의 요리를 위해 음식의 재료를 신중하게 선별하는 것과 비슷한 과정일 것이라고 생각합니다. 그러니까 나와 맞지 않는 제목의 전시를 무턱대고 맡은 후 기획자에게 수정 요청을 할 것이 아니라, 애초에 그 일을 맡지 않아야 해요. 그것은 맞고 틀린 문제가 아니기 때문에, 나에게 맞지 않는 제목이 다른 디자이너에게는 너무나 매력적인 작업의 소재가 될 수도 있을 테니까요.

또한 디자이너가 타이포그래피, 특히 지면의 조판과 레이아웃을 디자인하다 보면 어떤 강박에 시달리는 경우가 많습니다. 지면 사이의 균형과 리듬을 위해서 글의 양을 적절하게 배치하는 것, 단락의 구조 안에서 등장하는 정보의 위계를 통일하는 것 등이 모두 타이포그래피를 다루는 디자이너에게는 일종의 규칙처럼 받아들여지고, 그런 규칙이 체계적으로 정립된 디자인이 좋은 디자인이라고 교육받아 오기도

했기 때문이에요. 그래서 기획자가 보내주는 원고에서 원고의 위계를 고려했을 때 그곳에 분명히 등장해야 할 소제목이 없다면 그 내용을 추가하거나, 콘텐츠가 반복되어 글의 내용이 중복된다고 판단될 때 그것을 삭제하기도 해요. 이런 작업 과정에서는 텍스트의 편집권에 디자이너가 개입하는 상황이 발생하게 되는데, 이때 분명한 내용 공유와 대화가 반드시 필요하다고 생각합니다. 저 역시 가끔 원고를 청탁받을 때가 있는데, 어떤 편집자들은 제가 보낸 원고를 자기 마음대로 뜯어고친 후 어디가 수정되었다는 말도 없이 마치 통보하듯이 원고를 보내줄 때가 있었어요. 그런 경험은 디자이너나 편집자, 큐레이터 모두에게 불쾌한 경험이 될 거예요. 편집 디자인을 진행하는 디자이너라면 자신이 디자인하는 텍스트의 맥락을 분석하고 최적의 타이포그래피를 구현하기 위해 노력해야 하지만, 그렇다고 해서 그 과정에서 단순히 그리드를 맞추기 위해 콘텐츠를 삭제, 수정 후 기획자에게 통보하듯 발송하는 것은 말씀하신 '월권'처럼 받아들여질 수 있을 거예요. 제안과 설득, 대화와 토론 없이 일방향으로 진행되는 기획이나 디자인 모두 좋은 결과를 기대하기는 어려울 것이라고 생각합니다.

마지막으로, 디자인을 하다 보면 영문이 적용되었을 때 한글에 비해서 낯설게 받아들여지는 언어적 특징 때문에, 의도했든 의도하지 않았든 '쿨'하거나 '힙'해 보이는 느낌을 만들어낼 수 있을 거예요. 그러나 그것은 디자인이 다루는 콘텐츠의 맥락에 맞게 사용되었을 때야 비로소 좋은 디자인이라고 할 수 있습니다. 예를 들어 한글 제목이 전시의 주제를 훨씬 더 함축적으로 드러내고 있는 경우, 혹은 영문이 익숙하지 않은 관람객을 대상으로 하는 전시에서, 단지 멋지게 보이기 위해 영문 타이틀을 기획자와의 논의 없이 적용하는 디자이너라면, 디자인을 단지 '장식'의 연장선으로 바라보는 매우 얕은 시각을 가진 디자이너일 것이라고 생각합니다.

전시에는 관심이 없는 디자이너
꽤 오랜 시간 준비한 전시를 오픈한 날이었어요. 여러 우여곡절이 있었지만 그래도 함께 전시 디자인을 진행했던 디자이너를 오프닝에 초대했어요. 바쁜 일정으로 그 자리에 나타나지 않은 것은 충분히 이해되지만, 대신 자기가 디자인한 전시 굿즈나 인쇄물이 잘 나왔는지 물어보고는 그것을 오프닝 당일에 보내달라고 요청하는 거예요. 전시를 준비하는 내내 저는 그 디자이너가 전시 자체에는 관심이 없고, 자신의

**포트폴리오를 위한 하나의 프로젝트
혹은 이미지에만 관심 있다는 인상을
받았는데, 그날 이후로 그것은
의구심에서 확신이 되었습니다. 아,
디자이너는 전시 자체보다는 자신이
만들어낸 디자인에만 관심이 있구나.**

현실적으로 디자이너가 자신이
작업하는 모든 전시나 공연 등에
가보기는 어려워요. 특히 그 장소가
자신의 거주지와 물리적으로
먼 곳에 위치하고 있다면 더
어렵습니다. 그러나 그럼에도
불구하고, 저 역시 그 전시를
함께 만들어가는 협업자로서
디자이너가 전시에 방문해 봐야
한다고 생각합니다. 때로는 디자인
작업을 위해서 그 디자인이
담는 콘텐츠에 의도적으로 거리
두기를 할 때가 있기도 해요.
그 대상에 대해서 너무 깊게
파악해 버리면, 오히려 그런 깊은
이해가 표현의 제약이 되기도
하기 때문에 그렇습니다. 하지만
디자인이 모두 마무리되고 전시가
오픈했을 때조차, 자신이 디자인
한 전시에 거리를 둔다면 그건 그
디자이너가 전시를 위한 디자인을
순전히 '일'로서 받아들였다는
사실의 반증이기도 할 거예요.
사실 프로페셔널한 디자이너가
'일'로서 디자인 작업을 진행하는
것은 너무나 당연한 일이기도

하지만, 소규모로 진행되는 전시
기획에서의 큐레이터와 디자이너의
인간적인 유대, 동료로서의 의지는
좋은 작업의 요건이 된다는 것을
부정할 수는 없습니다. 그러니, 전시
오프닝 당일에 전시 자체보다는
스티커에 관심을 갖는 디자이너의
태도는, 함께 전시를 만들어 나가는
협업자라기보다는 스스로를 스티커
제작 전문 용역 업체로 인지하고
있는지도 모르겠네요.

반면 다른 측면에서, 제가
참여했던 전시의 오프닝에서 겪은,
전시의 관계자들이 디자이너를
대하는 태도는 내가 이곳에 올
필요가 있었나 하는 의문을 들게
하는 것도 사실입니다. 물론
전시는 전시의 주인공이라고
할 수 있는 작가, 그리고 기획자,
기관장에 초점이 맞춰져 있는
행사지만, (앞서 언급하신 것처럼)
디자이너를 전시를 함께 만들어가는
협업자라고 생각한다면, 그들이
전시장에 방문했을 때 너무 꿔다
놓은 보릿자루처럼 대하지는
않아야 한다고 생각해요. 그렇지
않아도 내성적인 성격이 많은
디자이너들은 괜히 오프닝에
참석했다가 그 냉담하고 무성의한
클라이언트의 태도에 상처를
받기도 합니다. 같은 의미에서, 소셜
미디어에서 전시를 홍보할 때, 그
전시를 누가 디자인했는지도 분명히

언급해 주어야 한다고 생각해요. 디자이너에게 전시에 관심을 갖지 않는다고 원망만 할 것이 아니라, 디자이너를 한 명의 협업자로 존중해 줄 때 디자이너 역시 그 전시와의 거리를 좁혀나갈 수 있을 것이라고 생각합니다.

비싼 디자이너

저는 독립 기획자로 활동해 왔고, 다양한 프로젝트를 만들어왔어요. 제가 꾸려온 전시들을 기준으로 했을 때, 일반적으로 디자이너에게 지급하는 디자인 비용은 전체 예산의 10% 정도로 책정해요. 물론 이 기준이 모든 기획자에게 통용되는 절대적인 기준이라고 말할 수는 없지만, 소규모 전시의 경우는 비슷한 정도로 책정하는 것으로 알고 있어요. 그런데 이 디자인 금액은 사실, 전시 큐레이팅 비용 보다 비싼 경우가 많아요. 전시의 출판물은 프로젝트 아카이브에 중요한 요소기 때문에 비교적 많은 예산을 책정하게 되지만 전체 프로젝트에 대한 참여와 기여도를 볼 때 이런 현실이 과연 정당한가라는 생각이 듭니다. 물론 이건 디자이너님들께 하는 이야기라기보다는 업계 전반에 대한 이야기예요.

사실 디자이너는 디자이너에게 책정되는 디자인 예산 외에 전시의 전체 예산이 어떤 규모인지, 기획자는 어느 정도의 인건비를 받는지 알 수가 없습니다. 디자이너가 섭외되는 과정은 기획자와 작가, 전시 공간 등이 모두 결정된 후인 경우가 많고, 기획자들이 디자인 비용을 어느 정도 할당해 놓고 전시 기획을 진행하는지 공개되어 있지 않기 때문에, 디자이너는 디자인 비용이 기획자의 그것보다 많다는 생각을 하기 어렵죠. 독립 기획자들이 적은 예산으로 전시를 기획할 때, 그 예산에 맞는 디자이너와 작업을 진행하는 것은 자연스러운 일이라고 생각해요. 이것은 단지 경력이 많고 실력 있는 디자이너는 비싸다는 단순한 비교가 아니라, 그들이 적은 예산으로도 기꺼이 작업할 수 있는 환경을 마련해 줄 필요도 있다는 뜻이기도 합니다. 일반적으로 책정되는 예산에 비해 턱없이 부족한 디자인 비용을 지급하면서, 작업의 자유도가 보장되지 않고, 디자인에 대한 수정도 반복적으로 일어난다면 어느 누구도 그 작업을 맡으려고는 하지 않을 거예요.

하지만 사실, 수년째 변경되고 있지 않은 디자인 비용, 즉 제도적인 현실이 사실 더욱 큰 문제입니다. 특히 공공 기관의 경우, 입찰이라는 번거로운 절차를 피하기 위해서 '수의계약'이라고 하는 제도

안에서 계약이 이루어지는 경우가 많은데, 그 계약 금액의 범위가 10년 전부터 지금까지 변하지 않고 있어요. 물가도 오르고 인건비도 오르고, 디자인 스튜디오를 운영하고 생계를 유지하기 위한 모든 제반 비용은 더 많이 드는 데 비해 디자이너가 받는 인건비는 이제 막 디자인을 시작한 디자이너와 10년이 넘는 경력을 가진 디자이너가 동일하게 책정되어 있다는 것은 매우 불합리한 제도인 거죠. 물론 이 부분은 기획자의 인건비 역시 크게 다르지 않다고 생각하지만, 전시의 취지에 동의한다고 해서 디자이너가 비용적인 부분에서 희생을 감내하라고 강요할 수는 없을 거예요. 오히려 예산이 적은 기획일수록 디자이너와 기획자가 예산을 좀 더 투명하게 공유하고, 서로의 입장을 이해하면서 현실적인 대안을 찾아가는 것이 중요하다고 생각합니다.

디자인을 수정하는 디자이너
일정한 디자인 과정을 거쳐 디자인이 확정된 후에, 갑자기 (큐레이터와의 논의 없이) 본인이 알아서 디자인을 수정하는 경우가 있었어요. 제가 요청한 것도 아닌데, 지금 보니까 이렇게 수정하는 게 더 좋아 보인다면서 수정안을 보내주는 거예요. 그것도 작은 수정이 아닌, 디자인의 톤이 완전히 달라지는 정도의 수정안을. 이미 그 전시에 관련된 사람들 모두가 이전 디자인으로 홍보를 시작하려고 하는 타이밍에요. 이런 태도는 그 수정된 디자인이 더 좋고 나쁘고를 떠나, '전시 홍보 디자인'을 전시를 만들어나가는 하나의 과정으로 보는 것이 아닌, 디자이너의 개인 작업이라고 바라보는 독단적인 태도라고 생각해요.

그것은 아마도 그 디자인을 만든 디자이너 스스로가 자신의 작업에 확신이 없었기 때문에 발생하는 촌극이라고 생각해요. 시간에 쫓겨 급하게 디자인 시안을 보내놓고 얼떨결에 본인이 원하지 않는 방향으로 시안이 확정되었는데, 전시가 오픈하기 전에 다시 보니 마음에 안 들어서 스스로 수정하게 되는 경우, 일차적으로는 프로젝트의 일정을 관리하지 못한 디자이너의 책임이겠지만, 한편으로는 그 과정을 좀 더 들여다볼 필요가 있습니다.
　　저희는 아무리 많은 시안을 보내도 가능하면 2개가 넘는 시안을 보내지는 않아요. 그 이유는 디자인 시안은 길면 1-2달, 짧으면 몇 주라는 한정된 기간 내에 작업이 이루어지고, 디자이너가

'디자인 시안 자판기'가 아닌 이상, 하나의 시안에 디자이너가 투자할 수 있는 노력과 시간은 한정되어 있기 때문입니다. 예를 들어 5개의 시안을 만들어서 발송하는 디자이너와, 2개 혹은 1개의 시안을 제안하는 디자이너의 작업은 분명히 차이가 있을 수밖에 없어요. (물론 1, 2개의 시안을 임기응변으로 때우는 디자이너 역시 분명 존재하겠지만, 그들의 한계는 머지않아 드러날 것이라고 생각하기 때문에 논의에서 제외하겠습니다.) 클라이언트에게 다양한 옵션을 제공해 준다는 점에서 최대한 여러 개의 시안을 받아보는 것이 큐레이터의 입장에서 일을 수월하게 풀어나갈 수 있을 것이라고 착각하는 경우가 많은데, 실상 그 여러 개의 시안 중 정작 디자이너의 재해석이 제대로 반영된 시안의 개수는 오히려 적을 것이라고 생각해요. 말씀하신 경우 역시, 그 디자이너가 많은 노력을 기울이지 않은 여러 개의 시안 중 하나가 선택된 후에, 이 디자인을 어떻게 풀어갈지 막막함을 느낀 디자이너의 많은 내적 고민의 결과지 않을까 유추해 봅니다. 사실 디자이너가 시안을 보낼 때, 마음속에는 자신이 생각하는 A안이 존재하기 마련이에요. 디자이너도 인간이기 때문에 각각의 작업에 대한 애정의 차이는 분명히 있을 수밖에 없습니다. 하지만 그것은 작업에 대한 주관적 관점일 수는 있어도, 객관적인 완성의 차이는 아니어야 한다고 생각해요. 말하자면, 내가 더 애정하는 시안이 있다고 하더라도, 둘 중 어느 한 시안이 선택되더라도, 그 디자인을 전시의 완성까지 끌고 갈 수 있는 정도의 작업이어야, 그것이 시안으로서의 가치를 지닌다고 생각해요. 그럴 자신이 없다면, 큐레이터와 디자인의 방향성에 대해 사전에 논의한 후, 한 개의 시안을 제안하는 경우도 있을 수 있고요. 물론 그런 경우, 디자이너와 큐레이터의 신뢰가 밑바탕이 되어야 가능하겠지만, '무엇이 좋은 작업을 만들어낼 수 있는가'라는 질문에 대한 답은, 큐레이터와 디자이너가 누구 한 명에게 책임을 떠넘기는 것이 아닌, 서로의 관계를 존중하는 태도에서 비로소 답변될 수 있다고 생각합니다.

무엇이든 물어보세요

Question and Answer

2021~2022년, 일상의실천 공식 인스타그램(@hello_ep)에서 진행한
'무엇이든 물어보세요' Q&A 중 일부를 발췌.

하루에 보통 몇 시간씩 작업하나요?
오전 10시부터 저녁 7시 안에
일과를 마무리하려고 노력하고
있습니다. 매일매일 꾸준하고
성실하게 작업하다 보면 언젠가는
좋은 작업이 나오리라는 믿음으로!

**어느 분야의 디자인을 해야 할지
막막할 때 어떻게 해야 할까요?**
만약 아직 진짜 좋아하는
작업이 뭔지 발견하지 못했다면
최대한 다양한 작업을 해보라고
말씀드리고 싶습니다. 특히 학생
때는 디자인뿐만 아니라 다양한
분야를 경험해 보는 것이 내가 진짜
즐겁게 할 수 있는 일을 발견하는
데 큰 도움이 되었던 것 같습니다.

**미적 감각(재능, 센스)에 대해 어떻게
생각하시나요. 어떻게 하면 이를
키울 수 있을까요?**
디자이너에게 미적 감각이란
분명히 중요한 재능이겠지만,
저희는 오히려 그런 감각이 없어서
가능한 한 꾸준하고 성실하게
노력해 왔던 것 같아요. 디자인
능력은 분명 작업에 쏟은 시간과
노력에 비례한다고 생각합니다.

**학생이 클라이언트 없이 주제를
선정하고 끈기 있게 해나가기
위해서는 어떤 방법이 있을까요?**
클라이언트가 없다면 스스로가

자신의 클라이언트가 되는
방법밖에는 없다고 생각해요. 나와의
약속 앞에서 만족할 만한 결과가
나올 때까지 도망치지 않고 꾸준히
작업하는 경험이 실무 작업에서도 큰
자산이 될 거라 생각합니다.

**디자인 쪽에서 일하려면 학벌이
중요하다고 생각하시나요?**
학벌이 한국 디자인계에서 어떤
영향력을 행사해 온 것은 부정할 수
없는 일인 것 같습니다. 다만 최근
들어서는 학벌보다는 작업자의
결과물이 더욱 중요해지고 있다고
생각해요. 바람직한 현상이라고
생각합니다.

**포트폴리오만 보고 디자이너의 출신
학교를 알아차린 적이 있나요?**
그런 적은 없었던 것 같습니다.
예전에 비해 최근에는 학교보다는
디자이너 개개인의 특징이 더
두드러지는 것 같아요.

**학생만이 보여줄 수 있는 작업이
무엇이라 생각하시나요?**
학생 때는 클라이언트, 예산, 일정 등
여러 제약 요소를 벗어나 자유롭게
작업할 수 있는 시기이기 때문에,
그 시기에 정말 자신이 하고 싶은
작업을 해야 한다고 생각해요. 교수님
눈치, 학점, 친구들과의 약속 등등
작업에 최선을 다하지 못할 이유는

수도 없이 많지만, 분명한 것은 사회에 나오게 되면 학생 때와는 비교할 수 없을 만큼 많은 장애물이 앞에 놓여 있거든요. 내가 진짜 원하는 게 뭔지, 어떤 작업을 하고 싶은지를 학생일 때 어느 정도 경험해 봐야 사회에 나와서 나에게 맞는 길을 찾아나갈 수 있을 거예요.

이제 디자이너에게도 코딩이 필수 항목이 되었다고 생각하시나요?
필수라고 하기엔 진입 장벽이 높지만, 최근 들어 코딩의 중요성이 더욱 강조되는 것은 사실인 것 같아요. 코딩뿐만 아니라 다양한 툴을 익힌다면 표현의 자유가 더욱 넓어질 거라고 생각합니다. 저희도 여전히 배워가는 중입니다.

취업 준비는 길어지고 디자인은 놓고 싶지 않을 때 어디에서 어떻게 시작하면 좋을까요?
다른 사람과 차별화되는 작업으로 만들어진 포트폴리오가 가장 중요할 것 같습니다. 지원하고자 하는 회사의 성격을 파악하고 그에 맞는 포트폴리오를 준비한다면 좋은 기회가 올 거라고 생각해요. 취업 준비 시기에 내가 하고 싶은 디자인이 무엇인지 스스로 돌아보는 시간을 충분히 가지시길 바라요. 막상 실무에서는 스스로를 돌아볼 시간이 부족할 거예요.

29살, 늦게 디자이너가 되고 싶어 노력 중입니다. 나이가 많아도 디자이너로 살아남을 수 있을까요?
개인적으로 29살이면 전혀 늦지 않았다고 생각해요. 저희가 일상의실천을 시작한 게 33살 때였습니다. 응원하겠습니다!

한계에 부딪힌 듯한 좌절감을 극복할 수 있는 마인드셋과 실제로 성장하는 방법은 무엇이 있을까요?
작업이 잘 풀리지 않아 좌절감이 들 때 주변 사람들의 믿음과 응원이 큰 힘이 되었던 것 같습니다. 저희는 정말 운이 좋게 친한 친구 셋이 작업실을 시작했기 때문에, 누군가 저희를 의심의 눈초리로 본다고 해도, 서로 믿고 의지하며 작업해 나갈 수 있었던 것 같아요. 처음 시작할 때는 저희의 작업 역시 볼품없었기 때문에 더욱 '우리 잘하고 있다'며 서로를 다독였던 기억이 납니다. 가능하다면 혼자보다는 마음이 맞고 서로의 작업을 좋아하는 동료들과 함께하는 것이 조금씩 성장해 나가는 길을 덜 외롭게 만들어 주는 것 같습니다.

슬럼프가 온 적이 있나요? 그럴 때는 어떻게 극복하시나요?
슬럼프가 올 때면 함께하는 동료들이 큰 힘이 되어주고 있어요. 친구들과 함께 작업실을 하는 것이

특히 힘들 때 좋답니다. 슬럼프가 온다고 작업을 손에서 놓게 되면 다시 돌아가기가 더 힘들어지는 것 같아요. 어떻게든 맡은 작업은 끝내려고 노력하고 있습니다.

디자인을 하는 데 중요하게 생각하는 세 가지가 있다면?
전달하고자 하는 메시지와 표현의 방식이 적합한지, 자기 복제를 하고 있지 않은지 (개인 작업이 아닌 경우) 의뢰자의 요구에 부합하는지 등을 고민하면서 작업하고 있습니다.

디자인을 공부하는 학생들에게 간단한 조언을 한다면?
힙한 디자인, 트렌디한 디자인을 쫓아가기보다는 내가 가장 관심 있고, 잘할 수 있는 작업을 꾸준하고 성실하게 해나가는 태도가 가장 중요하다고 생각하고 있습니다.

디자인 철학이 있나요?
철학이라는 표현은 거창하지만, 최소한 저희의 작업이 사회에 조금이라도 긍정적인 영향을 줄 수 있기를 바라고 있습니다. '한 번 쓰고 버려지는 예쁜 쓰레기가 아니었으면 좋겠다'는 소망을 갖고 있습니다.

'사회에 긍정적인 영향을 주는 디자이너'가 되고 싶은 예비 디자이너에게 조언을 한다면?
사회의 범위는 매우 넓고, 긍정적이라는 개념도 무척 큰 개념이어서, 내가 속한 사회는 어느 곳이며, 나는 그곳에서 어떤 종류의 긍정적인 영향을 주고 싶은지, 내 시선이 닿아 있는 곳은 어디인지를 구체화하는 것이 첫걸음이라고 생각해요. 자칫하면 막연하게 '좋은 일'을 하고 싶다고 생각하다가 길을 잃어버리는 경우도 생길 수 있을 것 같습니다. 또한 '긍정적 영향'을 끼치는 '디자이너'이기 때문에, 앞의 수식어 없이도 디자이너로서 갖춰야 할 역량을 습득하는 것이 우선해야 한다고 생각합니다.

스튜디오를 시작한 계기는 무엇이었나요. 두려움도 있었나요?
저희는 작업실을 시작하기 전에 다양한 경험을 했는데, 그 과정에서 '진짜 우리가 하고 싶은 작업을 해보자'는 목표가 생겼고, 그러려면 독립해야겠다고 결론을 내렸어요. 조직에 속해 있다 보면 내가 원치 않는, 내 가치관과 충돌하는 작업을 해야 할 때도 많으니까요. 물론 우리가 잘 해낼 수 있을지, 우리 작업이 과연 통할지 많은 고민이 있었지만, 조금씩 성장하면서 여기까지 왔다고 생각합니다.

디자인 관련 창업을 생각 중인데 무엇부터 시작해야 할지 막막하네요. 일상의실천의 시작은 어떠했나요?

저희는 사회적기업 창업 지원금을 받고 시작했습니다. 사회에 도움이 되는 디자인을 하겠다는 지원서를 내고 지원금을 받아서, 조금은 안정적으로 작업실을 시작할 수 있었습니다. 처음에는 주로 저희가 동의할 수 있는 가치를 갖고 활동하는 비영리단체분들을 위한 작업을 주로 디자인했고, 그 결과물들(특히 환경 단체의 소식지)이 많은 사람들에게 전해지면서 다양한 분야의 분들과 협업할 기회를 얻게 되었습니다.

작업을 하고 싶은 곳에 디자인을 직접 제안하나요, 의뢰가 먼저 들어오나요?

처음엔 함께 작업하고 싶은 기관이나 단체에 저희가 먼저 연락한 경우가 많았습니다. 모두 일로 연결되진 않았지만 그때 인연이 되어 지금까지 함께 작업하는 분들도 있어요. 혹시 망설이고 있다면 먼저 연락해보는 것을 추천합니다.

한 프로젝트당 어느 정도의 기간을 두고 작업을 하나요?

규모가 큰 프로젝트는 몇 개월에 걸쳐 진행하기도 하고, 규모가 작은 프로젝트는 몇 주 만에 마무리되기도 합니다.

견적서를 작성할 때 일상의실천만의 기준이 있나요?

저희는 클라이언트에게 먼저 사용할 수 있는 예산이 어느 정도인지 물어봐요. 사실 대부분 가용 예산은 대략 정해져 있는데 그걸 안 알려주고 디자이너를 떠보려는 사람들이 있어요. 예산이 적더라도 저희가 즐겁고 보람 있게 할 수 있는 일이라면 기꺼이 작업을 하지만, 충분한 예산이 있음에도 조금이라도 예산을 아끼려고 꼼수를 쓰는 사람들과는 가능한 작업하지 않으려고 합니다.

작업을 풀어갈 때의 프로세스는 어떠한가요?

우선 작업의 주제를 어떻게 해석할 것인지를 먼저 고민해 보고 그에 맞는 표현의 방식을 구체화하고 있습니다. 그러다 보니 새로운 표현 방식에 대한 고민도 자연스럽게 하게 되는 것 같습니다.

전체적인 디자인 프로세스가 어떻게 되나요?

기본적으로 리서치 – 디자인 – 퍼블리싱의 단계로 진행하고 있습니다. 리서치나 디자인은 하나의 방법론으로 말씀드리기

어려울 것 같아요. 반면 작업의 마지막 단계인 퍼블리싱이 저희에게는 꽤 중요한데, 이 단계에서 과정과 결과를 정리하고 다음 작업을 위해 어떤 점이 부족했는지, 어떤 점을 유지할지를 돌아보는 시간을 갖고 있습니다.

이 메시지에 이 표현이 적합한지에 대한 기준을 클라이언트 혹은 팀원과 어떻게 맞추나요?
클라이언트와 최대한 서로의 머릿속에 그리고 있는 구체적인 이미지를 많이 꺼내어 대화하기 위해 노력하고 있습니다. 예를 들면 작업의 톤을 화려한, 단정한, 발랄한 등의 형용사로 표현해 달라는 요청을 드리는데, 그런 대화를 통해 공통의 이미지가 그려지는 경험을 자주 했습니다. 팀원들과는 방향성에 대한 대화를 많이 나누면서 의견을 조율해 나가고 있습니다.

스톡 이미지를 전혀 사용하지 않나요? 스톡 이미지에 의존하는 디자이너를 어떻게 보나요?
가능하면 작업에 사용되는 모든 이미지는 직접 만들어서 사용하려고 노력하고 있지만, 저희 역시 필요한 순간에는 스톡을 활용하기도 합니다. 스톡을 사용하는 것 자체가 문제라기보다는, 그것이 정말 필요한지에 대한 고민 없이 습관적으로 사용하는 태도는 문제가 될 수 있다고 생각해요. 때로는 스톡을 활용해서 작업을 더욱 풍성하게 만들 수도 있지만, 너무 스톡 이미지에 의존하게 되면 스스로 이미지를 만들어서 그 안에 나만의 이야기를 담는 방법을 습득하지 못할지도 모르니까요.

손수 무언가를 제작해서 디자인으로 사용하는 이유는 무엇인가요?
표현의 방식을 최대한 열어놓고 아이디어를 발전시키려고 노력하고 있어요. 내가 평소에 자주 하던 관습적인 표현이 아닌, 그 작업의 주제에 적합한 표현 방식이 떠오를 때가 있는데, 그럴 때 망설이지 않고 직접 부딪쳐 보는 편입니다. 웬만한 작업 도구는 화방이나, 고물상, 을지로에서 구할 수 있으니까요.

시중에서 구하기 힘든 서체나 최신 폰트를 의식적으로 활용하나요?
프로젝트에 어울리는 서체에 대해 항상 고민하고, 새로운 서체에 대한 리서치도 꾸준히 하고 있습니다. 특히 한글 디자이너분들의 새로운 시도에 저희도 많은 자극을 받고 있어서 그래픽과 폰트의 관계를 늘 생각하며 작업하고 있습니다.

좋아하는 장르를 깊게 파는 마니악한 작업과 다양한 시도를 하는 것 중 어떤 작업을 선호하나요?

동료들 중에도 하나의 작업을 깊게 파면서 작업하는 사람이 있고, 다양한 시도를 좋아하는 사람이 있는데, 본인의 성향에 맞는 방식으로 작업해야 좋은 결과물이 만들어지는 것 같습니다. 작업뿐만 아니라 평소 내가 어떤 성향의 사람인지에 따라 작업 스타일도 결정된다고 생각해요.

표현법이 마음에 안 들면 계속 붙잡고 있으면서 끝장을 보시나요?

네, 어떻게든 최대한 끝을 보려고 해요. 그래서 촉박한 일정의 작업은 되도록 거절하고 있습니다. 시간이 촉박하면 최선의 결과물을 만들기 어렵고, 시간을 두고 돌아보면서 생각할 수 없기 때문에 작업 기간을 여유 있게 두고 있습니다.

작업의 의도를 중요시하나요, 작업이 공개되었을 때 영향력을 중요시하나요?

내가 표현하고자 하는 이미지가 내 의도대로 표현되었는지에 더 큰 비중을 두고 있습니다. 다만 작업 공개 후 피드백을 받는 과정은 저희에게 매우 중요한데, 그 과정을 통해서 성취한 것과 개선해야 할 것을 알 수 있기 때문입니다. 만약

우리의 작업이 어떠한 영향력을 끼칠 수 있다면 그건 작업자로서 굉장히 뿌듯한 일이지만, 그것이 작업의 목적은 아닙니다.

디자이너는 기획자나 사용자의 마음에 드는 디자인만 하면 된다는 의견을 어떻게 생각하나요?

클라이언트의 의견을 존중하고 그들이 원하는 작업에 대한 고민은 물론 필요하지만, 그들이 미처 생각하지 못한 새로운 방향을 제안해 주는 것도 디자이너의 역할이라고 생각해요.

클라이언트로부터 자유도가 높으신 편인가요?

작업의 자유도를 완전히 보장해 주는 클라이언트는 일 년에 한두 번 있을까 말까 해요. 그 외에는 저희가 구상한 아이디어를 설득하기 위해 많은 노력을 하고, 작업의 방향성을 이해해 주는 클라이언트와 작업하기 위해 일을 선별해서 하기도 합니다.

클라이언트를 설득하는 특별한 노하우가 있나요?

클라이언트를 설득하기란 무척 어려운 일인 것 같아요. 특히 프로젝트 초반에 시안을 설득하는 단계가 가장 힘든데요. 그래서 가능하다면 제안서를 충실하게 준비하는 편입니다. 어떤 근거로

모티프가 도출되었고, 모티프에는 어떤 서사가 있는지 그리고 어떻게 활용할지를 준비해서 제안하죠. 하지만 이 또한 때에 따라 달라서 설득은 항상 어려운 부분이네요.

디자이너를 도구로 취급하는 무례한 사람들을 어떻게 대처해야 할까요?
무례한 사람의 말은 그대로 돌려줍니다. 디자이너를 도구로 생각하는 클라이언트에게는, '저를 창작자가 아닌 도구로 생각하시나요?'라고 반문하거나, 촉박하고 무리한 일정으로 작업을 요구하는 클라이언트에게는 '시간이 없으니 적당히 해드리는 수밖에 없겠네요' 하는 식으로요. 클라이언트의 무리한 요구를 전부 수용하다 보면 결국 결과물이 안 좋은 방향으로 가게 되는 경우가 있는데, 그 결과에 대한 책임은 디자이너에게 묻는 경우가 많더라고요. 그 무리하고 무례한 요구를 어떻게 조율해서 작업의 균형을 맞출지가 디자이너에게 요구되는 또 하나의 자질인 것 같습니다.

가장 만족스러웠던 작업이나 협업이 있을까요?
여러 작업이 있지만, 2019년 타이포잔치에 출품했던 「감정조명기구」라는 작업이 기억에 많이 남습니다. 그 작업은 형식적으로나 방법적으로나 처음 시도한 작업이어서 여러 전문가와 협업을 통해 완성한 작업이었어요. 처음부터 끝까지 혼자 해내는 작업도 물론 성취감이 있지만, 이렇게 여러 사람과 협업해 문제를 해결해 나가는 과정에서 큰 보람과 성취감을 느낄 수 있었습니다.

일상의실천만의 사내 문화가 있나요?
작업실에서 다 같이 밥을 시켜 먹으면 꼭 게임을 해서 청소하는 사람을 뽑고 있습니다. 저희도 작업할 때는 거의 대화를 나누지 못하기 때문에 함께 웃고 떠들면서 환기하는 시간을 가지려고 해요. 그래서 지금 작업실에는 다양한 보드게임이 있답니다.

한국에서 디자인 스튜디오로 독립할 수 있었던 방법이 궁금합니다.
어떤 특별한 방법이 있었던 것은 아니었던 것 같아요. 다만 작업실 이름처럼, 성실함이 부족한 재능을 채워줄 거라 믿고 매일매일 꾸준히 작업하는 태도 덕분에 가능한 일이었다고 생각합니다.

스튜디오 차리기 전의 회사 경험이 스튜디오 운영에 도움을 주었나요?
작업실을 운영하다 보면, 디자인 외에도 신경 쓸 일이 참 많더라고요.

프로젝트 운영, 클라이언트 응대, 견적서, 세금 문제 등등이요. 회사를 다녀보면 그런 프로세스를 익힐 수 있어서 나중에 스튜디오를 운영할 때 도움이 됩니다. 물론 그냥 맨땅에 부딪쳐 보면서 스스로 습득하는 방법도 있고요.

디자인 업계에서 꼭 알아야 할 것이 있다면 무엇일까요?
클라이언트와의 관계 설정을 할 때 스스로 '을'의 입장을 취하는 디자이너분들을 종종 봤어요. 디자이너와 클라이언트는 서로의 필요를 충족시켜 주는 '협업 관계'라는 것을 잊지 않았으면 해요. 디자이너에게 무례하게 굴거나, 정당한 비용을 지급하지 않는 클라이언트의 작업은 디자이너 스스로 거부할 수 있어야 한다고 생각합니다. 쉽지 않은 일이지만 그래야 디자이너의 작업환경이 조금은 나아질 거라고 믿고 있어요.

디자이너 포트폴리오에서 회사 작업과 개인 작업의 비중은 어떻게 해야 할까요?
저희 기준이 모든 회사에 해당되지는 않겠지만, 저희는 회사, 개인 작업을 떠나 그 사람이 드러나는 작업을 담은 포트폴리오가 매력적인 포트폴리오라고 생각해요. 그

기준은 지원하고자 하는 회사의 방향성에 따라 보는 관점이 다를 것이라고 생각합니다.

디자이너 개성과 특징이 일관된 포트폴리오와 프로젝트별로 컨셉이 다양한 포트폴리오 중 어떤 게 더 좋을까요?
저희는 디자이너의 개성이 분명한 포트폴리오를 더 선호하는 것 같습니다. 프로젝트별로 너무 다른 컬러를 보여준다면, 그 디자이너의 정체성이 무엇인지 궁금해질 것 같아요. 물론 실무에서는 다양한 일을 처리해야 하지만 그 와중에도 작업자의 색을 잃지 않으면 좋겠습니다.

직업인으로서의 디자이너로 오래 일하기 위해서는 무엇이 중요할까요?
저희도 꾸준히 오래 작업하는 것이 목표인데, 그러기 위해선 일단 건강해야 할 것 같고요. 그리고 비슷비슷한 방식으로 작업을 반복하기보다는 주제에 맞는 새로운 표현 방식을 (나에게 낯선 방식이라고 해도) 시도해 보는 노력이 중요하다고 생각해요. 많은 작업자가 경력이 쌓일수록 내가 어떤 강점이 있는지 잘 알게 되면서, 새로운 시도를 점점 더 겁내는 것 같아요. 특정 방법론을 깊이 있게 파는 것도 중요하겠지만 너무 한

가지에 몰두하다가 나중에 현타가 오는 경우를 보기도 해서 저희는 새로운 매체와 표현 방식을 계속 배워가면서 작업하려고 합니다.

본인 작업에 대한 확신이나 자신감은 어떻게 만들어야 할까요?
저희 역시 여전히 작업에 대해 확신을 가질 때는 아주 드문 것 같아요. 외부의 반응이나 평가 없이 내부적으로 확신을 가질 수 있다면 참 좋겠지만, 아무래도 디자인 작업은 혼자 하는 작업이 아니다 보니, 어쩔 수 없이 함께 작업하는 사람들의 반응을 보면서 자신감을 얻기도 하고, 침울해 하기도 하는 것 같아요. 그래서 함께 작업하는 동료의 존재가 정말 중요하다고 생각해요. 작업 하나하나에 일희일비하지 않고, 꾸준히 서로의 작업을 좋아해 주고, 지지해 줄 수 있는 사람이 주변에 있다면, 내 작업에 대한 확신도 점점 강해질 거라고 생각합니다. 저희는 참 운이 좋게도 그런 동료들과 함께하고 있습니다.

디자인 작업에 권태가 온 적이 있나요? 있다면 어떻게 극복하셨나요?
그럴 때가 오면 조금 성격이 다른 작업을 하면서 새로운 자극을 받으려고 노력하고 있습니다.

그래픽 작업을 하다가 편집을 하거나, 아이덴티티 작업을 하거나, 웹 작업을 하기도 하고요. 각각의 작업을 대할 때 태도가 다르기 때문에 권태감을 쉽게 느끼지 않는 것 같습니다.

그래픽 디자이너로서, '좋은 디자인이란 무엇일까?'에 대한 답을 찾고 있습니다. 좋은 디자인이란 무엇일까요?
'좋은 디자인이란 무엇인가'라는 질문은 너무나 큰 질문이어서 저희가 답을 드릴 수는 없을 것 같습니다. 사람마다 추구하는 좋은 디자인의 성격도 너무나 다를 것 같고요. 저희에게 좋은 디자인이란, 주제를 가장 적확한 시각언어로 사람들에게 전달하는 디자인인 것 같습니다. 정확한 메시지 전달과 상상의 여지를 남겨두는 그래픽 실험이 동시에 구현되었을 때 저희에게는 그것을 좋은 디자인이라고 생각하는 것 같아요.

영감을 어디에서 얻나요?
다른 디자이너의 작업부터, 사진, 영화, 예술 작품 등 다양한 시각물에서 아이디어를 얻고 있습니다. 생각이 너무 안 날 때는 디자인을 잠시 멈추고 다른 일을 하면서 머리를 좀 비우려고도 하고요. 생각이 떠오를 수 있는 작업 환경을 만드는 것도 중요해요.

**작업을 할 때 가장 중요하게
생각하는 것이 있나요?**

지금 내가 하는 작업이 자기 복제는
아닌지, 관습적으로 접근하고
있지는 않은지, 내 멋에 취해
의뢰자의 요청 사항을 무시하고
있지는 않은지, 작업의 주제에
맞는 표현 방식인지 등을 고민하며
작업하고 있습니다.

**디자이너라는 직업에서 가장
아쉽거나 단점으로 생각하는 것은
무엇인가요? 그리고 가장 좋을 때는
언제인가요?**

아쉬운 것은 디자이너를 여전히
오퍼레이터 정도로 생각하는
사람들이 많다는 것이에요. 이런
부류의 클라이언트는 자연스럽게
갑질을 일삼으면서도 그것이
갑질이라는 것을 모르는 경우가
많았어요. 또한 예전보다 많이
나아졌다고는 해도 여전히 디자인
비용이 매우 적은 것이 현실입니다.
하지만 저희가 만든 작업이
일상에서 적합한 용도로 활용되고
있는 모습을 볼 때나, 저희에게
일을 맡긴 클라이언트가 결과물에
만족하는 모습을 볼 때 뿌듯한
기분을 느끼게 되네요. 그리고
무엇보다 내가 만든 작업을 보면서
스스로 만족할 수 있을 때 소소한
행복감을 느끼게 되는 것 같아요.

**전통적인 그래픽 디자이너들의
역할 범위가 축소, 대체되기 쉽다고
생각하시나요?**

디자이너의 역할이 축소나
대체된다기보다는, 디자이너에게
기대되는 역할이 프로젝트의
전체적인 방향까지 제안할 수 있는
범위로 확장되고 있다고 생각해요.
변화하는 시대에 맞춰 디자이너
스스로 오퍼레이터에 머물지
않기 위한 노력도 필요하다고
생각합니다.

**그래픽 디자이너로서 항상 고민되는
부분이 있습니다. 그래픽 디자이너에
대한 전망을 어떻게 생각하시나요?**

그래픽 디자이너뿐만 아니라 어느
직업이든지 어느 시점에는 컴퓨터나
인공지능으로 대체될 위기를
겪을 거라고 생각합니다. 아마도
멀지 않은 미래에 단순한 그래픽
작업은 컴퓨터가 충분히 대신해
줄 것이라고도 생각해요. 다만
언젠가 그 시기가 온다고 해도, 모든
디자인 작업의 가장 중심이 되는 키
비주얼만큼은 사람이 만들어내야
할 것이라고 믿고 있습니다. 좋은
디자인이란 단순히 형태가 아름다운
것을 넘어, 그 프로젝트에 참여하는
다양한 구성원과 그 결과물을
체험하게 될 사람들의 마음까지
읽어야 하는 아주 복합적인 창작
활동이라고 생각하기 때문입니다.

일상에서 반복되는
꾸준함의 미덕을 알려준 아버지와,
가지 않은 길 위에 망설임 없는 걸음을
실천해 온 어머니에게.